ART
MARKET
HONG
KONG

일러두기

_책·잡지·신문 명은 『』, 기사, 작품, 보도자료는 「」, 전시는 〈 〉로 묶어 표기했습니다.

_독자의 이해를 돕고자 필요한 경우에만 각주를 달았고, 그 외에는 미주(1, 2, 3)로 처리했습니다.

_참고문헌 가운데 국내에 출간된 도서는 출간 제목을 그대로 따랐으며 그 외 도서는 원서명으로 표기했습니다.

_외래어 표기는 국립국어연구원에서 규정한 외래어 표기법을 따르는 것을 원칙으로 했습니다.

아트
마켓
홍콩

박수강 · 주은영 지음

아트북스

책을 내며

생동감 넘치는 에너지,
무한한 가능성을 품은 홍콩 미술!

아시아 미술시장을 연구하면서 바라본 2013년과 2014년 홍콩 미술계의 변화는 놀라움의 연속이었다. 크리스티, 소더비 등 세계적인 경매회사들이 홍콩을 아시아 거점으로 삼은 데 이어, 한국의 서울옥션, 타이완의 라베넬, 중국 본토의 폴리옥션, 차이나가디언의 진출로 홍콩 경매시장의 경쟁은 점점 치열해지고 있다. 살인적인 임대료로 굴지의 금융 기업들마저 버티기 힘들다는 홍콩 센트럴에 갤러리들이 속속 둥지를 틀고 아시아를 대표하는 새로운 미술관이 되겠다는 포부로 엠플러스 같은 미술관이 문을 여는 등 마치 홍콩이라는 도시 전체가 미술이라는 마법에 걸린 것 같았다.

이쯤해서 궁금해진다. 홍콩에 이처럼 강력한 미술 바람이 불게 된 배경은 무엇일까. 몇 년 전만 해도 홍콩 미술계는 양극화에 시달리고 있었다. 미술시장은 과도한 성장을 거듭하고 있는데, 시장 외 영역의 발전은 미비했기 때문이다. 그러나 최근 홍콩 미술은 빠르게 변화하고 있다. 책을 준비하면서 이러한 홍콩 미술계의 좀 더 생생한 속사정을 듣기 위해 홍콩 미술계에 종사하는 다양한 사람들을 만나 그들의 이야기를 들어보았다. 경매회사의 수장, 미술관 관장, 홍콩 미술의 터줏대감이라 불리는 지역 갤러리 대표, 위풍당당한 모습으로 홍콩에 발을 내딛은 세계적인 화랑의 디렉터와 홍

4

콩 미술의 후원가를 자청하는 컬렉터, 홍콩 미술을 대표하는 작가…… 이들과의 인터뷰를 통해 찾을 수 있었던 답은 홍콩이라는 도시가 가진 강력한 힘이 홍콩 미술이 성장하는 밑거름이 되고 있다는 점이었다. 더불어 미술시장의 발전이 미술계 전체의 성장으로 이어져야 한다는 내부의 목소리도 들을 수 있었다.

이 책을 따라가다 보면, 홍콩 미술시장을 이끄는 경매회사와 아트페어, 생생한 홍콩 갤러리 현장의 변화를 좇을 수 있으며 홍콩 미술의 근간을 이루는 전시 공간들의 역할, 그리고 미술로 새로운 홍콩을 그려내고 있는 홍콩 정부의 정책을 마주하게 될 것이다. 홍콩을 쇼핑과 식도락의 천국으로만 인식하던 사람들에게는 흥미로운 홍콩 미술 이야기를, '홍콩 미술이 특별할 게 있어?' 하고 반문하는 한국 미술계 종사자들에게는 하루가 다르게 변하는 홍콩 미술의 진면목을, 그리고 국내 미술계를 좀 더 재미난 곳으로 만들기 위해 고군분투하는 정책가들에게는 변화무쌍한 홍콩 미술계의 성장을 생생하게 전달하고자 노력했다.

1장은 홍콩 미술의 시작점인 미술시장의 발전 현황을 아트페어와 경매시장을 중심으로 살펴본다. 2013년 '아트 바젤 홍콩'의 성공적인 데뷔 이면에는 2008년 시작된 '아트 홍콩'의 뒷받침이 있었다. 아트 홍콩이 야심찬 출발을 한 2008년은 세계 경제에 적신호가 켜진 해이기도 하다. 미술시장 역시 이러한 경제 위기의 영향권 안에서 자유로울 수 없었다. 이러한 와중에도 아트 홍콩은 꿋꿋하게 국제적인 갤러리를 유치하고 높은 판매율을 기록했으며, 꾸준한 관람객 증가로 홍콩이라는 도시의 시장성을 입증했다. 2013년 세계적인 아트페어 브랜드인 아트 바젤 홍콩의 론칭으로 홍콩은 명실상부한 미술시장의 중심지로 거듭나게 된다. 소더비, 크리스티 등 메이저 경매회사들의 아시아 거점 지역인 홍콩의 경매시장은 2008년 이후 아시아 주요 경매회사들의 진출로 더욱 활발해지는 양상을 띠게 되며, 2012년에는 중국 본토의 경매회사들까지 가세하면서 매 시즌 새로운 경매 기록과 뉴스거리가 쏟아지고 있다.

아시아 금융시장의 허브인 홍콩이 아시아 미술 경매시장의 강자로 떠오르게 된 것은 어쩌면 당연한 일인지도 모른다. 여기에 미술 경매시장의 큰손으로 차이나 머니가 등장하면서 홍콩은 아시아 경매의 중심지로 우뚝 올라선 것이다.

2장은 아시아 미술시장의 중심지가 된 홍콩에서 새롭게 그려지고 있는 갤러리 지도를 따라간다. 전통적으로 홍콩 갤러리들은 소호의 할리우드 로드를 따라 자리 잡고 있었고, 현대미술 전문 갤러리의 역사는 그리 길지 않다. 그러나 2010년을 전후로 홍콩 센트럴을 중심으로 영국, 미국, 프랑스, 벨기에의 갤러리들이 속속 분점을 내면서 홍콩의 갤러리 지도가 새롭게 그려지고 있다. 튼튼한 자본과 뛰어난 비즈니스 감각으로 중무장한 국제적인 갤러리와 기존의 대형 갤러리 들이 홍콩 센트럴의 갤러리 지도를 넓히고 있다면, 센트럴의 비싼 임대료를 감당하지 못하는 중소 지역 갤러리들은 웡척항, 애버딘, 차이완 등지로 과감히 이전을 감행하면서 새로운 갤러리 핫스폿을 만들어내고 있다. 넓은 공간과 높은 층고를 확보해 더욱 매력적인 공간을 갖춘 이들 갤러리들은 이곳에서 다양한 형태의 현대미술을 선보이고 있다.

3장에서는 이러한 미술시장의 성장에 균형을 맞추기 위해 고군분투하는 비영리 기관들을 살펴본다. 홍콩 미술관을 필두로 실험적인 작가와 전시를 선보이는 대안 공간, 작가들이 모여 있는 아티스트 빌리지 등 각각의 목표를 가지고 다양한 활동을 전개하는 비영리 기관들이 그 주인공이다. 홍콩 정부는 미술을 중심으로 한 문화 융성 정책을 추진하고 있다. 그 핵심에 있는 엠플러스는 현대미술뿐 아니라 시각문화 전체를 아우르는 미술관을 목표로 건설되고 있으며, 문화 특구로 개발되고 있는 서주룽 지역의 중심 역할을 할 예정이다. 또한 홍콩 곳곳에서 역사적인 건축물을 전시 및 복합문화공간으로 재탄생시키는 프로젝트들이 속속 진행되고 있다. 무엇보다 급성장한 경매시장, 아트페어의 개최 및 갤러리들의 성장은 홍콩 미술계 종사자들의 활동을 국제적인

수준으로 끌어올리는 계기가 되었다. 또한 미술계의 발전이 문화를 성장시키고, 지역 활성화에 도움이 되는 요인임을 홍콩 정부가 인식하고 이를 정책적으로 발전시키고자 하는 과정도 흥미롭다. 아시아의 다른 지역에 비해 신생 지역이나 다름없는 홍콩 미술계는 이러한 활동을 바탕으로 국제 비즈니스 방식, 전시 진행, 미술 담론의 과정 등을 빠르게 습득하고 있다. 이를 통해 '마켓 플레이스'로의 영역을 뛰어넘어 미술 생태계의 건강한 성장을 위해 노력하며 파리, 뉴욕, 런던, 베를린과 같은 미술계 중심 도시로 도약하고자 하는 다양한 시도가 펼쳐지고 있는 것이다.

연간 100만 명 이상이 출장 혹은 여행 목적으로 홍콩행 비행기에 몸을 싣는다. 인천·홍콩 간 항공기의 운항 편수는 계속 증편되고 있으며, 저가 항공기들도 가세하면서 홍콩은 우리와 더욱 가까워지고 있다. 쇼핑, 식도락 등 다양한 매력을 선사하는 도시 홍콩. 1,104.3제곱킬로미터, 비행기로 약 3시간이면 닿을 수 있는 홍콩은 항상 새로운 변화를 모색하며 사람들을 유혹한다. 그리고 이제 홍콩을 찾을 이유가 하나 더 늘었다. 소더비 홍콩의 수장 이블린 린에게 "홍콩 미술시장을 한마디로 정의한다면?"이라는 질문을 던지자 그녀는 "홍콩 미술은 에너지가 가득 넘치는 어린 소년이다!" 하고 망설임 없이 대답했다. 그녀의 말처럼 생동감과 넘치는 에너지로 성장을 거듭하고 있는 홍콩. 그 무한한 가능성을 지닌 홍콩 미술을 꼭 한 번 만나보길 바란다.

2015년 봄
박수강·주은영

2
할리우드 로드에서
윙척항까지
새롭게 그리는
갤러리 지도
—

3
—
아트마켓의 성공을
미술 생태계의 발전으로
—

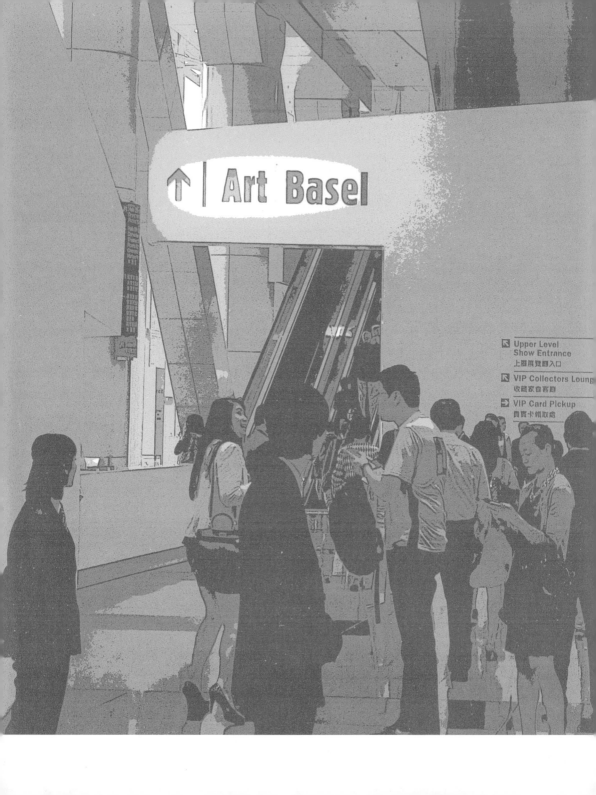

1

미술시장의 양대 산맥
아트페어와 미술 경매

세계 최고의 아트페어라고 불리는 아트 바젤은 왜 홍콩으로 갔을까? 홍콩 미술을 알기 위해 던지는 첫 번째 질문에 대한 답은 간단하다. 바로 '홍콩'이기 때문이다.

몇 해 전까지 서울, 도쿄, 상하이, 싱가포르, 홍콩은 아시아 미술시장의 중심지가 되기 위해 전력 질주했다. 하지만 이제는 명실공히 홍콩이 아시아 제1의 미술시장임을 부정할 수 없다. 홍콩과 다른 아시아 도시들과의 격차가 점점 더 벌어지고 있는 배경에는 홍콩에 펄럭이는 '아트 바젤 홍콩Art Basel Hong Kong' 깃발이, 매 시즌 최고 경매가를 경신하는 홍콩의 경매시장이, 홍콩 센트럴로 입성하는 국제적인 갤러리들이 있다. 여기에 더해 창고 지대에 새롭게 형성되는 아트 지구가 든든한 버팀목 역할을 해주고 있으며, 홍콩 미술시장의 명성을 더욱 확고히 하고 있다. 무서운 속도로 성장하는 홍콩 미술시장은 아트페어와 경매라는 쌍두마차가 끌고 있다고 해도 과언이 아니다.

아트 바젤 홍콩의 개막
홍콩 미술시장의 새로운 시작

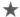

국제 미술계는 국경 없이 점점 더 글로벌화 되고 있다. 이에 미술계 인사들은 비엔날레, 아트페어, 미술 경매 등 전 세계에서 동시다발적으로 진행되는 미술계 행사에 참석하기 위해 스케줄을 짜느라 고심한다. 해마다 '놓쳐서는 안 될 미술 행사'들이 업데이트 되면 현대미술계의 글로벌 마라톤이 시작된다. 2013년 처음 개최된 '아트 바젤 홍콩'은 2년 만에 이 글로벌 마라톤의 주요 경유지로 자리 잡았다. 아트 바젤 홍콩의 깃발이 펄럭이기 시작하면서 홍콩 미술계에는 어떤 변화가 일어나고 있을까?

'아트 홍콩Hong Kong International Art Fair'에서 '아트 바젤 홍콩'으로의 변신은 단순히 '아트 바젤Art Basel'이라는 프리미엄 아트페어가 홍콩에서 열리게 됐다는 것만을 의미하지 않는다. 미국과 유럽을 중심으로 형성되어 있던 세계 미술시장에 아시아가 새로운 강자로 떠오르고 있음을 상징적으로 보여주고 있는 것이다. 그중에서도 홍콩을 중심으로 한 아시아 미술시장의 성장은 세계 미술시장의 이목을 끌기에 충분해 보인다.

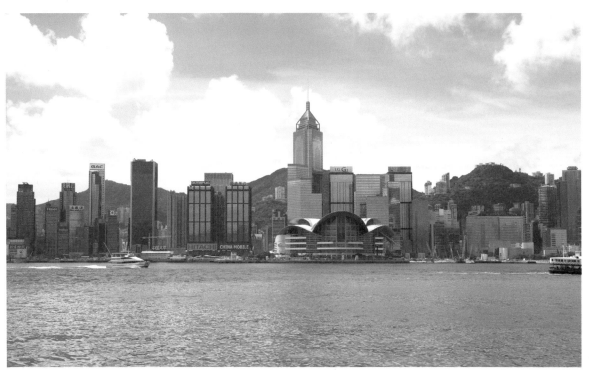

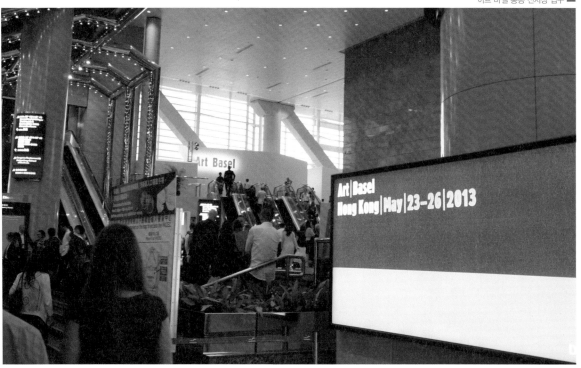

아트 바젤 홍콩의 신호탄을 쏘다

2013년 5월 22일 완차이에 위치한 홍콩 컨벤션 전시 센터에서 아트 바젤 홍콩이 VIP 오프닝으로 첫 발을 내딛었다. 후덥지근한 날씨에도 불구하고 전시장으로 향하는 VIP들의 발걸음은 경쾌했다. 전시장 한쪽에 자리 잡은 VIP 라운지에 앉아서 고층 빌딩에 반짝이는 'I Love Hong Kong'이라는 문구를 보고 있노라면 홍콩을 찾는 모든 이들이 작지만 매력이 철철 넘치는 이 도시와 사랑에 빠질 것 같다. 홍콩 시가지를 자욱하게 뒤덮고 있던 안개가 서서히 걷히면서 갤러리스트들의 긴장감으로 가득했던 아트페어 전시장도 기대감과 즐거움으로 채워졌고, 아트 바젤 홍콩은 첫날부터 좋은 매출을 기록하며 경쾌한 신호탄을 쏘아 올렸다.

■ VIP 라운지에서 바라본 홍콩

아시아 주요 도시에서 비행기로 네 시간 안에 도달할 수 있는 지리적 입지를 자랑하는 홍콩에는 7,000여 개의 국제적 기업들이 자리 잡고 있다. 1997년 중국으로 반환되기 전까지 영국령이었던 덕분에 이곳은 비교적 영어로 의사소통이 원활하고, 비즈니스 친화적인 기업 문화와 세금 혜택, 세계적인 IT 산업, 교통·운송 시스템 등의 기반 시설을 갖추면서 아시아 최고의 비즈니스 도시로 성장했다. 이러한 홍콩에 아트페어, 경매회사, 갤러리 등 미술 관련 기업들이 앞 다투어 진출을 꾀하는 것은 어쩌면 당연한 일일 것이다. 여기에 아트 바젤 홍콩이 데뷔함으로써 홍콩은 아시아 미술시장의 중심지로서 그 위치를 더욱 견고히 다지는 계기를 마련했다. 1년 중 단 5일이라는 짧은 기간이지만 아트 바젤 홍콩은 전 세계 주요 갤러리, 컬렉터, 미술 관계자 들을 홍콩으로 집결시키는 매우 중요한 역할을 담당하고 있다.

아트페어, 미술품을 사고파는 장터

아트페어란 무엇일까? 아트페어는 일정 기간 동안 상업 갤러리들이 모여 미술품을 판매하는 대형 미술시장을 일컫는다. 한국에서도 '한국국제아트페어Korea International Art Fair' '화랑미술제' '서울오픈아트페어' 등 다양한 아트페어들이 열리고 있다. 또한 '아트 쇼 부산' '아트 광주' '대구 아트페어' 등 각 지방 도시에서도 해마다 아트페어가 개최되어 일반 대중들도 어렵지 않게 찾을 수 있다. 전 세계적으로 수많은 아트페어가 성행하면서 아트페어는 이제 미술품이 거래되는 대표적인 플랫폼으로 자리 잡았다.

최초의 아트페어는 현대미술의 중심지로 불리는 뉴욕이나 런던이 아닌 독일 쾰른에서 개최되었다. 독일 미술시장의 침체된 경기를 회복시키기 위해 1967년 쾰른에서 조직된 '쿤스트마르크트 쾰른Kunstmarkt Köln'은 4월에 열리는 '아트 쾰른Art Cologne'의 전신이자 아트페어의 시초다. 열여덟 개 독일 갤러리들이 참가한 첫 회에 200여 명의 작

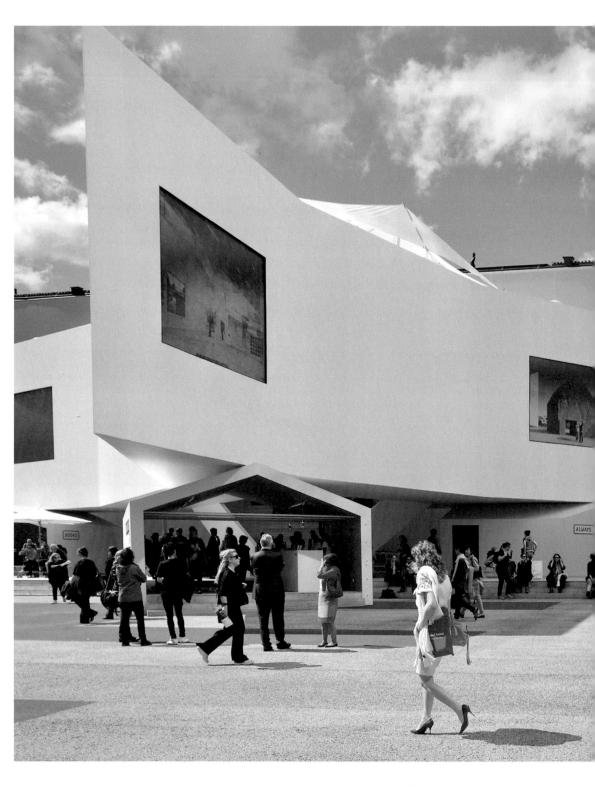

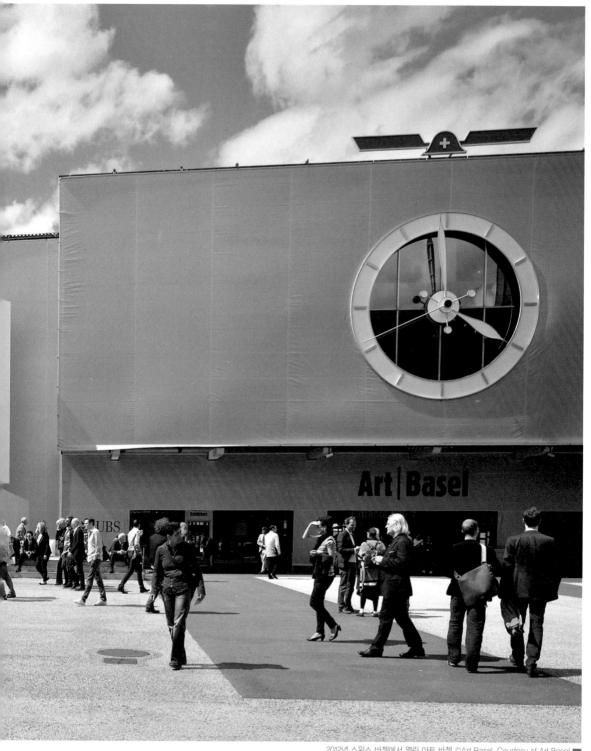

2012년 스위스 바젤에서 열린 아트 바젤 ©Art Basel, Courtesy of Art Basel

가들을 소개하며 적극적으로 작품 판매에 나선 쿤스트마르크트 쾰른은 약 100만 마르크의 판매액을 기록, '예술'과 '시장'을 접목시킨 새로운 판로를 개척했다.[1]

1970년대에는 쿤스트마르크트 쾰른 외에도 스위스 바젤의 '아트 바젤', 벨기에 브뤼셀의 '아르 악튀엘Art Actuel'이 열리며 총 세 개의 아트페어가 운영되었다.[2] 1980년대에는 이탈리아의 '아르테 피에라 볼로냐Arte Fiera Bologna', 미국의 '아트 시카고Art Chicago', 프랑스 파리의 '피악FIAC', 네덜란드 예술품 박람회인 'TEFAF 마스트리흐트TEFAF Maastricht'가 추가되어 총 일곱 개의 아트페어가 열렸다.[3] 1990년대에는 그 수가 두 배로 늘어나 열네 개의 아트페어가 열렸으며, 2000년부터 2005년 사이에는 68개, 2011년에는 189개의 아트페어가 전 세계 곳곳에서 열리고 있다.[4]

수많은 아트페어 중에서도 스위스의 '아트 바젤', 뉴욕의 '아모리 쇼Armory Show', 런던의 '프리즈 아트페어Frieze Art Fair', 파리의 '피악'이 주요 아트페어로 꼽히는데, 그중에서도 스위스의 아트 바젤은 세계 유수의 갤러리들이 참여해 미술관을 방불케 하는 수준 높은 작품이 대거 출품되는 등 철저한 기획력으로 세계 최고의 자리를 지키고 있다. 레만 모핀 갤러리Lehmann Maupin Gallery의 레이철 레만Rachel Lehmann은 아트 바젤이 오랜 역사를 자랑하는 만큼 다년간에 걸친 능숙한 운영 능력으로 방문객과 컬렉터 들을 공략하고 있다고 말한다.

아트페어가 유행처럼 번지고 있지만 모두가 성공적인 결과를 낳는 것은 아니다. 매 시즌마다 새로운 아트페어가 열렸다가도 소리 소문 없이 사라지는 경우도 부지기수다. 하지만 처음 등장하는 아트페어의 데뷔 무대를 관찰하다 보면, 그해 미술계에서 주목하고 있는 지역이 어디인지 짐작할 수 있다. 2013년 아트 바젤이 홍콩에 깃발을 펄럭이며 등장한 것은 홍콩의 저력이 통했음을 의미한다. 이 같은 홍콩의 저력은 아트 바젤 홍콩의 전신인 아트 홍콩에서 이미 그 위용을 과시한 바 있다.

아트 홍콩, 아시아에 국제 아트페어의 서막을 열다

2008년 제1회 아트 홍콩(www.hongkongartfair.com)은 약 2만여 명의 관람객과 높은 매출액을 달성하며 성공적으로 막을 내렸다. 영국 기반의 '아시안 아트페어 Asian Art Fairs Ltd.'가 시작한 아트 홍콩은 경매회사 '본햄스Bonhams'의 현대미술 스페셜리스트였던 매그너스 렌프루Magnus Renfrew가 총괄 디렉터로 참여했다. 사실 2008년, 전 세계에 불어 닥친 금융 위기로 아트 홍콩의 첫 비행은 쉽지 않아 보였다. 게다가 아시아 곳곳에서 일고 있는 아트페어 붐에 홍콩도 편승한 듯한 인상을 주며 과연 홍콩이라고 특별할 게 있을까 싶었다. 그러나 예상과는 달리 아트 홍콩은 성공적인 데뷔 무대를 마치고 해를 거듭할수록 성장했다. 특히 2011년부터는 데이비드 즈워너David Zwirner, 티모시 테일러 갤러리Timothy Taylor Gallery, 엘 & 엠 아트L&M ARTS, 글래드스톤 갤러리Gladstone Gallery, 차임 & 리드 갤러리Cheim & Read Gallery 등 해외 유명 갤러리의 참여가 눈에 띄게 증가해 국제적인 행사로 도약할 발판을 착실히 마련해 가고 있었다. 2012년, 다섯 번째이자 마지막으로 개최한 아트 홍콩은 38개국 266개의 갤러리가 참여했으며, 관람객 수는 6만7,000명에 달했다.

아트 홍콩이 등장하기 전까지 아시아에서는 한국국제아트페어, 일본의 아트 도쿄 Art Tokyo, 타이완의 아트 타이베이Art Taipei, 중국의 아트 베이징Art Beijing, 중국국제화랑박람회CIGE, 상하이 세계예술박람회SH Contemporary 등 주요 도시마다 각국을 대표하는 아트페어가 열렸다. 이들은 모두 국제 아트페어를 표방하고 있었지만 내수시장에 중점을 둔 운영으로 지역 아트페어의 한계를 벗어나지 못했다. 아트페어의 국제화를 가늠하는 기준은 첫째, 얼마나 많은 해외 갤러리를 유치하는가. 둘째, 얼마나 많은 해외 컬렉터가 방문하는가로 볼 수 있다. 2012년 동양과 서양 갤러리 비율을 50대 50으로 맞춘 아트 홍콩은 기존의 아시아 아트페어들이 꿈꾸었으나 성공하지 못했던 국제적인 이벤트를 아시아에 안착시키는 데 성공했다. 아트 홍콩의 디렉터였던 매그너스

렌프루는 여러 언론 인터뷰에서 '왜 홍콩인가?'라는 질문에 아시아 미술시장의 중심지라는 점에 큰 매력을 느꼈고, 성공적인 국제 행사를 치르기 위한 모든 기반이 조성되어 있기 때문이라고 대답했다.

홍콩은 크리스티와 소더비를 필두로 경매시장이 급성장하며 아시아 미술시장의 중심지가 되었다. 또한 자유무역항이자 무관세 지역으로 아시아 컬렉터들이 쉽게 접근할 수 있는 곳이기도 하다. 이 밖에도 홍콩에는 강력한 무기가 한 가지 더 있다. 바로 '차이나 머니'가 그것이다. 외국 기업의 홍콩 진출을 돕는 기관인 인베스트 홍콩Invest Hong Kong의 도로시 퐁Dorothy Fong은 '한 국가 두 체제One Country Two Systems'의 시

행으로 홍콩은 중국의 일부이지만 중국과는 명백히 다르다고 강조한다. 그리고 이 점은 미술 기업을 비롯해 해외 투자자들에게도 중요하게 작용했을 것임에 틀림없다.

중국 본토에서도 베이징과 상하이가 미술 도시로 급성장하고 있다. 그러나 미술품 수입 시 높은 세율이 부과되고 미술품에 대한 검열 등으로 해외 갤러리들에게 중국 진입의 장벽은 여전히 높다. 이런 상황에서 홍콩은 중국 진출의 교두보 역할을 하는 매력적인 장소로 인식되고 있다. 홍콩만을 놓고 보아도 강력한 금융 자본을 갖추고 교육 수준이 높은 잠재적 고객층이 두텁다는 점 역시 플러스 요인이다.

2008년 이후 세계 경제 위기로 미술시장 역시 침체에 빠진 상황에서 아트 홍콩은

2013 아트 바젤 홍콩 전시 광경 ■

참여 갤러리들에게 새로운 고객 발굴의 기회와 높은 판매액을 안겨주었다. 그로 인해 홍콩을 향한 국제 미술계의 기대감이 더욱 높아졌음은 자명한 일이다.

아트 바젤, 홍콩에 상륙하다

2011년 아트 바젤(www.artbasel.com)과 아트 바젤 마이애미비치Art Basel Miami Beach를 운영하는 MCH그룹이 아트 홍콩의 소유주인 아시안 아트페어의 주식을 60퍼센트 획득하며 미술시장의 지각변동을 예고했다. 아트 바젤 마이애미비치를 통해 미주 지역을 공략한 아트 바젤이 아시아 진출을 모색한 것이다. 그리고 2013년 드디어 아트 바젤 홍콩이 첫 선을 보였다. 이로써 전 세계 컬렉터들은 스위스 바젤, 미국 마이애미에 이어 중국 홍콩에서도 아트 바젤을 만날 수 있게 되었다.

아시아 근현대미술의 가장 중요한 플랫폼이 되겠다는 아트 바젤 홍콩은 참여 갤러리의 50퍼센트를 아시아 태평양 지역의 갤러리로 맞추겠다는 정책을 발표했다. 전시장 디자인은 스위스의 유명 건축가 헤르초크 & 드뫼롱Herzog & de Meuron이 맡아 깔끔한 레이아웃을 뽐냈다. 전시 부스와 조명이 잘 정돈되었고, 관람객의 전시장 출입은 전자카드로 통제되었다. 아트 바젤과 아트 바젤 마이애미비치에서 볼 수 있었던 〈갤러리스Galleries〉와 〈디스커버리스Discoveries〉 섹션이 설치되고, 토크 프로그램인 〈컨버세이션즈 & 살롱Conversations & Salon〉이 진행되어, 홍콩 컨벤션 전시 센터가 순식간에 아트 바젤 스타일로 변모했다.

아트 바젤이라는 영향력 높은 브랜드가 홍콩이라는 신흥시장과 만나서 뿜어내는 시너지 효과는 예상보다 강력했다. 2013년 첫 선을 보인 제1회 아트 바젤 홍콩에는 35개국에서 온 245곳의 갤러리가 참여했으며, 6만 명 이상의 관람객이 찾았고, 그 이듬해에는 6만5,000명 이상이 다녀간 것으로 집계되었다. 무엇보다도 참여 갤러리들은

높은 판매액에 만족한 모습을 보였는데, 즉각적인 판매가 이루어지지 않더라도 새로운 컬렉터를 만나고 갤러리를 홍보할 수 있다는 점을 높이 평가했다.

　미술계 주요 인사들의 방문도 눈에 띄었다. 런던의 테이트 미술관, 파리의 퐁피두 센터와 미국 주요 미술관 관계자들의 방문이 이어졌으며, 셀러브리티들의 등장이 가십 매거진에 게재되었다. 러시아 석유 재벌이자 현대미술계의 큰손인 로만 아브라모비치Roman Abramovich, 유명 화상인 래리 가고시언, 세계적인 현대미술 작가인 페르난도 보테로와 무라카미 다카시, 패션모델 케이트 모스까지 등장하며 전 세계의 이목이 아트 바젤 홍콩으로 집중되었다. 아트 바젤의 명성에 걸맞게 변화한 아트 바젤 홍콩. 그렇다면 과연 아트 바젤 홍콩은 스위스 바젤과 미국 마이애미비치와는 어떤 차별성을 띠고 있을까?

아트 바젤이란?

WHAT IS ART BASEL?

명실공히 세계 최고의 아트페어라 일컬어지는 아트 바젤은 1970년 스위스 바젤에서 에른스트 베위엘러 Ernst Beyeler, 트루디 브루크너Trudi Bruckner, 발츠 힐트Balz Hilt라는 세 명의 갤러리스트에 의해 시작되었다. 40년이 넘는 역사를 자랑하는 이 아트페어는 전 세계 유수한 갤러리들의 참여를 이끌어내며 동시대 미술을 소개하는 거대한 미술시장으로 성장했다.

아트 바젤이 오랜 기간 최고의 자리를 유지할 수 있었던 것은 뭐니 뭐니 해도 탄탄한 기획력 덕분이라고 할 수 있다. 1973년 선보인 〈잭슨 폴록 이후의 미국 미술American Art after Jackson Pollock〉이라는 첫 번째 기획전을 필두로 이탈리아, 영국, 스페인, 독일, 프랑스, 스위스, 오스트리아, 이스라엘, 네덜란드, 벨기에 등 각 나라별 전시를 보여주는 '원 컨트리One-country' 시리즈가 진행되었다. 이후 이와 같은 전시 프로그램은 현재 한국국제아트페어를 비롯하여 여러 곳에서 시도되고 있다. 1974년에는 신진작가를 소개하는 〈새로운 트렌드Neue Tendenzen〉전이 기획되었고, '퍼스펙티브Perspective' '아트 비디오 포럼Art Video Forum' '아트 스테이트먼트Art Statements' '아트 언리미티드Art Unlimited' 등 새로운 기획 섹션이 보강되면서 아트 바젤의 명성은 더욱 견고해졌다.

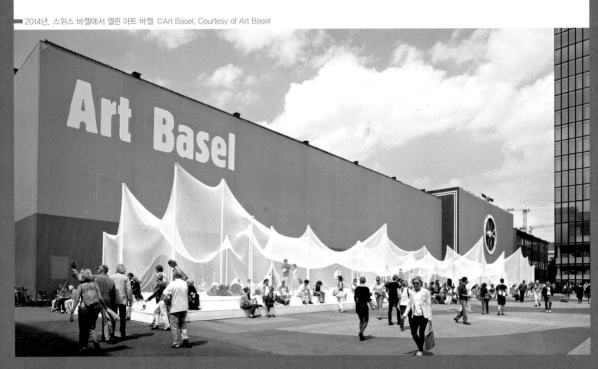

2014년, 스위스 바젤에서 열린 아트 바젤 ©Art Basel, Courtesy of Art Basel

2014년 미국 마이애미에서 열린 아트 바젤 마이애미비치 ©Art Basel, Courtesy of Art Basel ■

아트 바젤의 브랜드파워는 2002년 아트 바젤 마이애미비치, 2013년 아트 바젤 홍콩의 성공적인 데뷔에서도 빛을 발했다. 아트 바젤이 미국의 주요 미술 도시인 뉴욕, 로스앤젤레스, 시카고 등을 제치고 마이애미를 선택한 이유는 북미뿐 아니라 중남미를 공략하고자 하는 전략 때문이었다. 브라질, 아르헨티나, 멕시코, 페루, 우루과이 등의 중남미 컬렉터들이 미술계 큰손으로 등장하면서 아트 바젤의 전략이 성공적이라는 평가가 뒤따랐다. 특히 아트 바젤 마이애미비치가 시작된 2002년 이후 중남미 미술시장 규모가 급성장하고 있다는 점도 눈여겨볼 만하다. 유럽에서 아메리카 대륙으로의 성공적인 진출에 이어 2013년에는 홍콩을 기반으로 한 아시아 미술시장으로 그 영역을 넓히기 시작한 아트 바젤. 2015년부터는 3월 홍콩, 6월 스위스 바젤, 12월 미국 마이애미 순으로 아트 바젤을 개최한다고 하니, 미술계의 눈과 귀가 한층 바빠질 듯하다.

무엇보다도 갤러리가 달라졌다

아트페어의 명성은 참여 갤러리 리스트에서 시작한다. 좋은 작가와 작품을 소유하고 있는 갤러리의 참여가 컬렉터의 방문을 이끌어내고, 이를 통해 작품 판매가 이루어지기 때문이다. 아트페어의 홍수 속에서 신생 아트페어들은 좋은 갤러리들을 유치하기 위해 힘을 쏟지만, 프리미엄 아트페어의 경우에는 부스를 차지하기 위한 갤러리들의 경쟁이 치열하다. 특히 아트 바젤의 경우 전시자Exhibitor 표찰을 손에 쥐는 것만 해도 하늘의 별따기와 같다. 사정이 이러하다 보니 아트 바젤에 참가한다는 것 자체가 갤러리를 알리는 데 큰 홍보 효과를 가져 온다. 아트 바젤은 바젤, 마이애미, 홍콩에 저마다 독립된 선정 위원회를 두고 엄격한 심사과정을 통해 참가 갤러리를 선발한다.

■ 2013 아트 바젤 홍콩 전시장

2013 아트 바젤 홍콩에 전시된 아툴 도디아의 「스트레처stretcher」 ◼

과거에 아트 바젤에 참여한 이력이 있다고 해서 선발이 보장되지는 않기 때문에 갤러리들은 해마다 작가 및 전시 작품 선정에 공을 들여 신청서를 제출한다.

2013년, 아트 바젤 홍콩의 데뷔 무대에 참가한 갤러리 리스트에서 아트 바젤 홍콩의 성공을 짐작할 수 있었다. 가고시언 갤러리, 화이트 큐브, 하우저 & 워스Hauser & Wirth, 아쿠아벨라 갤러리스Acquavella Galleries, 블룸 & 포Blum & Poe, 마시모 데 카를로 Massimo de Carlo 등 전 세계적으로 이름난 갤러리들이 참여 명단을 가득 채웠으며, 뉴욕의 피터 블룸Peter Blum, 303 갤러리 등도 홍콩을 찾았다. 이처럼 유수의 갤러리들이 속속 홍콩으로 모여들면서 아트 바젤 홍콩은 명망 있는 작가들의 작품들을 한 곳에서 볼 수 있는 플랫폼이 된 것이다.

아시아 태평양 지역 갤러리들의 참여 비율을 50퍼센트로 맞추겠다는 아트 바젤 홍콩의 정책은 기존의 아트 바젤, 아트 바젤 마이애미비치와 차별화된 아트 바젤 홍콩만의 특징을 만들었다. 아시아 대표 갤러리들의 참여로 아시아 최고의 아트페어로 성장하게 된 것이다. 한국에서도 대표 화랑으로 손꼽히는 국제갤러리, 아라리오 갤러리, 학고재, PKM갤러리 등이 참여하고 있다. 아시아 태평양 지역에 분관을 낸 해외 갤러리들도 이 지역으로 분류되어 이러한 쿼터제가 형식적이라는 견해도 있다. 하지만 이 정책으로 인해서 아시아 갤러리들의 활동이 두드러지게 된 것만은 확실하다. 홍콩에서 갤러리 오라오라Galerie Ora-Ora를 운영하는 헨리에타 쑤이Henrieta Tsui가 이 정책이 홍콩 지역 갤러리들을 고무시키고 있다고 말한 것처럼, 아트 바젤 홍콩은 지역 갤러리 현장에 순풍으로 작용하고 있다.

여섯 개의 섹터로 선사하는 미술 축전

아트 바젤의 위력은 섹터 운영을 통한 체계화된 전시 프로그램에서 나온다. 참여

갤러리들의 전시 부스를 주요 갤러리와 신진 갤러리로 나누어 효과적인 전시 관람을 이끌어낸다. 또한 외부 큐레이터를 영입하여 기획전을 꾸밈으로써 동시대 미술을 소개하는 장으로 페어 전체를 이끌어가고 있다.

먼저 아트 바젤 홍콩에 참여하는 갤러리들은 〈갤러리스〉 〈인사이트〉 〈디스커버리스〉를 통해 소개된다. 〈갤러리스〉에는 근현대미술, 즉 20세기와 21세기 작품을 전문으로 하는 전 세계 최고의 갤러리들이 참여한다. 참가 신청을 하기 위해서는 최소 3년 이상 운영 중인 갤러리여야 하며, 갤러리의 전반적인 활동을 바탕으로 참가 여부를 결정한다. 2014년 〈갤러리스〉에는 170여 개의 갤러리가 참여했는데 한국 갤러리로는

2014년 아트 바젤 홍콩에 참가한 아라리오 갤러리에서 소개한 권오상의 「금빛의 머리Gilded Hair」 ©MCH Messe Schweiz (Basel) AG, Courtesy of Art Basel ■

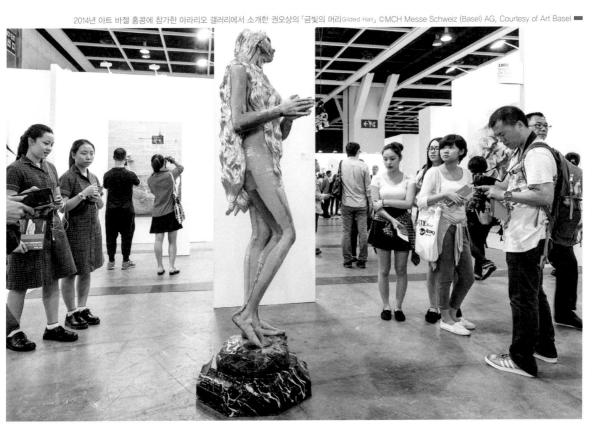

국제갤러리, 갤러리 스케이프, 아라리오 갤러리, 원앤제이 갤러리, 학고재, PKM 갤러리가 있다.

전시 홀 출입구 쪽에 부스를 차린 아라리오 갤러리는 권오상 작가의 조각상을 부스 입구에 설치해 관람객들의 눈길을 끌었다. 학고재는 전시 부스 외벽에 홍경택 작가의 2013년 작품인 「반추 1」을 걸었다. 참여 갤러리들은 소속 작가들의 최고 작품과 최근작 들을 선보이는데, 이 중에는 페어 직전에 완성한 따끈따끈한 신작들도 있다. 모던아트의 대가 파블로 피카소부터 최근 급부상하고 있는 인도네시아 현대미술 작가인 니오만 마스리아디Nyoman Masriadi까지 관람객들은 근현대 미술 작품을 한 장소에서 만날 수 있다.

〈인사이트〉는 아트 바젤 홍콩에서만 볼 수 있는 섹터로 아시아 태평양 지역의 갤러리들이 그 지역 작가들을 소개하는 장이다. 아시아 현대미술 중에서도 가장 신선한 작품을 선보이겠다는 아트 바젤 홍콩의 의도가 잘 드러나는 섹터라고 할 수 있다. 2014년, 한국 갤러리 가운데서는 리안 갤러리(허은경 개인전), 박여숙

2014 아트 바젤 홍콩에 참가한 더 드로잉 룸 ©MCH Messe Schweiz (Basel) AG, Courtesy of Art Basel

화랑(김창열 개인전), 갤러리 엠(김시연 개인전), 갤러리IHN(배준성 개인전)이 이 섹터에 참여했다. 그중 아시아 및 국제적인 컬렉터들에게 갤러리를 알리겠다는 목표로 처음 참여한 리안 갤러리는 아트 바젤 홍콩의 아시아성에 맞추어 자개와 옻칠기법 등 한국적 소재와 기법을 활용한 허은경 작가의 작품을 선보였는데, 드로잉을 비롯한 다양한 작품이 판매된 것은 물론, 두바이의 XVA갤러리가 관심을 보이면서 두바이 전시 개최의 기회를 확보했다고 밝혔다. 이처럼 〈인사이트〉 부스를 돌아다녀보면 아트 바젤 홍콩에 처음 참가하는 참신한 갤러리들을 발견할 수 있다. 꿉 갤러리CUC Gallery는 현대미술 전문 갤러리를 쉽게 찾아보기 어려운 베트남 하노이 출신이라는 점에서 눈길을 끌었다. 전시 작품 역시 수준급으로 베트남 중견작가 응위엔 쭝Nguyen Trung의 현대적이고 세련된 회화 작품을 선보였다.

〈디스커버리스〉는 신진 갤러리를 위한 공간이다. 갤러리들은 한두 명의 작가들을 집중적으로 소개하며, 작품들 역시 최근작과 신작이 주를 이룬다. 특히 〈디스커버리스〉 섹션에 소개된 작가 중 1인을 선정하여 '디스커버리스 프라이즈'를 수여함으로써 세계 미술계에 그 이름을 알릴 수 있는 기회를 제공한다. 2013년에는 「보라색의 가능성The Possibility of Purple」(2013) 이라는 공동 작업을 선보인 이란 태생의 네덜란드 작가 나비드 누르Navid Nuur와 루마니아 작가 아드리안 게니에Adrian Ghenie가 미화 25,000달러(약 2,700만 원)의 상금을 받았다. 그들의 작품은 두 작가가 구상과 추상, 재현과 원형 등에 대한 토의를 진행하면서 퍼포먼스, 사운드, 회화 작업으로 구성해 만든 설치작품이다.

2014년에는 인도 콜카타의 엑스페리멘터 갤러리Experimenter Gallery에서 소개한 나디아 카비-링케Nadia Kaabi-Linke가 선정되었다. 카비-링케는 튀니지 출신으로 베를린에서 활동하고 있다. 지리학적으로 또는 정치적으로 정립된 정체성과 기억 들이 한데 엉켜 나타나는 도시의 모습을 담아내는 그녀의 작업은 심사위원 및 페어 관람자들의 눈길을 끌기에 충분했다.

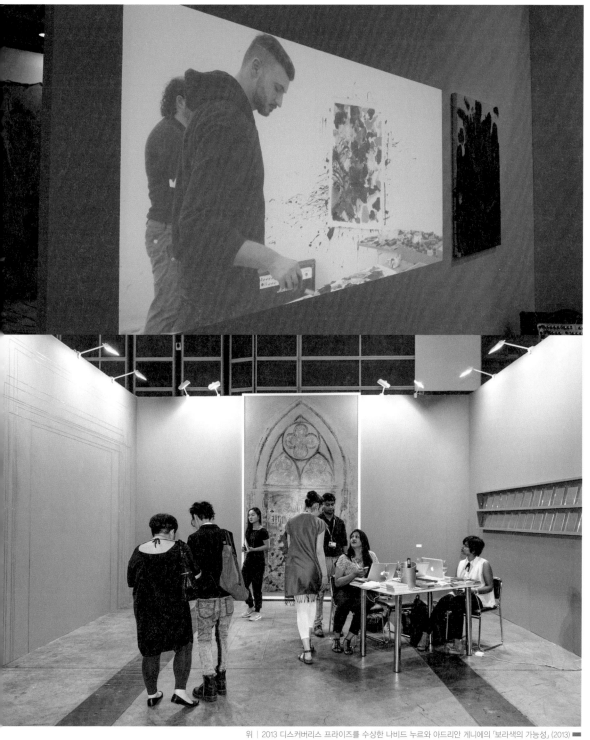

위 | 2013 디스커버리스 프라이즈를 수상한 나비드 누르와 아드리안 게니에의 「보라색의 가능성」(2013) ▬
아래 | 2014 아트 바젤 홍콩에 참가한 엑스페리멘터 갤러리 ⓒMCH Messe Schweiz (Basel) AG, Courtesy of Art Basel ▬

■ 2014 아트 바젤 홍콩에 설치된 한아트TZ갤러리의 구원다 작품 ©MCH Messe Schweiz (Basel) AG, Courtesy of Art Basel

이렇게 참여 갤러리들이 꾸미는 전시 외에도, 아트 바젤 홍콩은 〈엔카운터〉 섹터를 통해 자체적인 기획 전시도 선보인다. 주로 미술관이나 비엔날레에서 볼 수 있는 대형 설치미술을 전시하는 〈엔카운터〉는 '뜻밖의 만남'이라는 이름처럼 관람객들이 평소 쉽게 접하지 못하는 작품들을 소개한다. 2014년 도쿄현대미술관 수석 큐레이터인 하세가와 유코가 기획한 '엔카운터'에서 특히 주목을 받은 작품은 전시장 중앙 천장에 설치되어 관람객을 맞이했던 구원다谷文達의 「연합국—맨 앤드 스페이스United Nations: Man and Space」이다. 도자기 작품으로 유명한 한국의 이수경 작가의 작품도 이 섹터에서 소개되었다.

그 외에 전시장 로비에는 전 세계 미술 관련 잡지들을 소개하는 〈매거진스Magazines〉 섹터가 있다. 매거진스 섹터는 주요 미술 관련 매체들이 자신들의 잡지를 소개하는 부스로, 『아트포럼Artforum』 『프리즈Frieze』 『아트 뉴스페이퍼The Art Newspaper』 등 전 세계 유수의 미술 매체들이 참여한다. 각 부스마다 기자 및 발

행인 들이 관람객을 맞이하는데 이들은 종종 살롱 프로그램 등 토크 프로그램의 연사로 참여하기도 한다. 특히 미술 전문 신문인 『아트 뉴스페이퍼』는 아트 바젤 홍콩 기간 동안 매일 매일 특별판을 발행하며 현장 소식을 발 빠르게 전달한다.

〈필름〉 섹터는 2014년에 처음 선보인 프로그램으로 홍콩아트센터의 아네스 베 영화관agnes b. CINEMA에서 영상 작품을 상영하는 등 다양한 볼거리를 제공했다. 이처럼 여섯 개의 섹터로 구성된 아트 바젤 홍콩은 아트페어 본연의 목적인 작품을 사고파는 미술장터를 넘어서 아시아 현대미술 축제로 변모했다고 해도 과언이 아니다. 그것도 매우 세련된 방식으로 말이다.

VIP를 잡기 위한 아트 바젤 홍콩의 특급 서비스

아트페어 부스 벽을 작품들이 빼곡히 채우고 관객맞이 준비가 모두 끝나면 아트 페어의 문은 VIP들에게 먼저 열린다. 이를 '프라이빗 뷰Private View' 행사라고 하며, 통상적으로 공식 오픈 하루 전에 VIP 오프닝을 진행한다. 아트 바젤은 VIP 카드 소지자에 한해서만 입장 가능한 '프라이빗 뷰'와, 티켓 구매시 일반인도 입장할 수 있는 '베르니사주vernissage'로 나눠 진행한다. VIP 카드는 페어 주최 측, 참여 갤러리, 스폰서 등을 통해 주요 컬렉터, 업계 전문가 및 잠재적 아트 컬렉터 들에게 제공된다. 일반적으로 미술품은 에디션 작품을 제외하고는 전 세계에 단 한 점만 존재하므로 컬렉터들에게 가장 중요한 것은 원하는 작품을 먼저 구입할 수 있는 기회다. 따라서 아트페어 VIP 고객들의 가장 중요한 특권 중 하나가 바로 이 프라이빗 뷰에 참석하는 것이다. 2015년 제3회를 맞이하는 아트 바젤 홍콩은 프라이빗 뷰 행사를 이틀에 거쳐 진행한다고 밝히며 VIP 모시기에 더욱 주력하는 모습이다. 실제로 프라이빗 뷰 행사에서는 세계 유수의 미술관 큐레이터와 유명 컬렉터 들로 구성된 미술관 이사회 멤버들이 함

위 | 2013 아트 바젤 홍콩 프라이빗 뷰를 즐기는 VIP 모습 ▰
아래 | 2013 아트 바젤 홍콩 VIP 라운지 ▰

께 전시장을 방문하는 모습이 눈에 띈다. 또한 미술품 컬렉팅을 하는 셀러브리티들이 대거 방문하는 진풍경이 벌어지기도 한다.

아트 바젤 홍콩의 VIP는 프라이빗 뷰 외에도 다양한 VIP 서비스를 경험할 수 있다. 컬렉터들이 아트페어를 편안하게 즐기고 작품 구매를 하도록 최상의 서비스를 제공하는 것이다. 전시장 한편에 마련되어 있는 VIP 컬렉터스 라운지에서는 컬렉터들이 앉아서 잠시 숨을 고르고 미팅을 진행하는 모습이 종종 눈에 띈다. 라운지 안에는 공식 스폰서인 오데마 피게, 다비도프, AXA 아트 등이 부스를 차려 홍보에 힘을 쏟는다. 특히 AXA 아트에서 진행하는 VIP 프라이빗 투어는 미술 전문가와 함께 한 시간 동안 페어를 돌아보는 프로그램으로 미리 예약을 해야 할 만큼 인기가 높다. 프라이빗 투어를 이끄는 전문가들은 방대한 전시장에서 놓쳐서는 안 되는 갤러리와 작품들을 소개하고 갤러리스트들과의 대화도 이끌어낸다. 이 밖에도 다비도프 아웃도어 라운지, 앱솔루트 아트 바 등 다양한 프로그램과 파티가 준비되어 있다. 또한 2014년부터는 스위스 취리히에 본사를 둔 글로벌 금융 기업 UBS가 바젤과 마이애미비치에 이어 홍콩에서도 공식 파트너로서 UBS VIP 라운지를 별도로 운영하고 있다.

아트 바젤 홍콩 관람하기

VIP 카드가 없더라도, 또 작품을 사지 않더라도 아트 바젤 홍콩을 찾을 이유는 충분하다. 아트페어처럼 한곳에서 수많은 갤러리와 작품 들을 한 번에 만날 수 있는 장소가 없기 때문이다. 특히 아트 바젤 홍콩은 전 세계 유명 갤러리들이 집결하는 만큼 한 번의 방문으로 세계 주요 도시의 갤러리를 방문한 것과 같은 경험을 누릴 수 있다.

앞서 소개한 프라이빗 뷰가 주요 컬렉터들과 그들의 수행인들, 미술계 인사들이 작품을 감상하고 검토하는 행사라면, 오픈 전날 저녁에 열리는 베르니사주는 좀 더 시

끌벅적한 파티장 분위기를 띤다. 그러니 아트페어의 화려한 현장을 직접 체험하고 싶다면 베르니사주 티켓을 구매하는 것도 좋은 방법이다. 한아트TZ갤러리Hanart TZ Gallery의 존슨 창Johnson Chang은 "아트 바젤 홍콩은 아트 홍콩 때보다 더 화려한 사교 파티를 열어 자신들이 무엇을 파는지 많은 사람들에게 확실하게 각인시킨다"라고 말한다. 뉴욕, 런던, 파리, 싱가포르에서 만났던 미술계 인사들이 홍콩에서 다시 만나 안부를 묻고 한껏 멋을 낸 관람객들이 삼삼오오 모여 샴페인 잔을 손에 들고 담소를 나누는 모습도 종종 눈에 띈다. 2013년 아트 바젤 홍콩의 베르니사주에는 80세가 넘은 콜럼비아 출신의 작가 페르난도 보테로와 아시아를 대표하는 작가 무라카미 다카시의 모습도 볼 수 있었다.

아트 바젤 홍콩은 홍콩 컨벤션 전시 센터 두 개 층을 사용하는 방대한 규모에, 관람객 수도 많기 때문에 방문 전 꼼꼼한 준비가 필요하다. 우선 아트페어 웹사이트에서 참여 갤러리 리스트와 그들이 어느 작가의 작품을 가지고 나오는지 체크하자. 아트페어가 관람객들에게 제공하는 가장 큰 즐거움 중 하나는 각 부스마다 갤러리 디렉터들이 상주하고 있다는 점이다. 평소 관심 있는 작가나 작품에 대해 마음껏 질문할 수 있는 좋은 기회이므로 전시장을 돌아보다가 눈에 띄는 작품이 있으면 갤러리스트들에게 작품에 관한 설명을 요청하는 것이 좋다. 갤러리스트 역시 아트페어에 참여하는 주요 목적 중 하나가 새로운 고객층을 만나고 발굴하는 것이기 때문에 관람객들을 즐겁게 맞이해준다. 뉴욕에서 온 숀 켈리Sean Kelly 갤러리 부스에서는 갤러리 디렉터의 열정적인 작품 설명에 수십 명의 사람들이 모여 경청하는 진풍경이 벌어지기도 했다.

간혹 운이 좋으면 전시 부스에서 작가를 직접 만날 수도 있다. 특히 아트 바젤 홍콩의 경우 높은 관심만큼이나 작가들의 참여율도 높으니 기회를 노려봐도 좋다. 작가들은 일반적으로 본인의 작품이 판매되는 현장을 매우 불편해 한다. 작품이 상업화 되는 것에 대한 막연한 불안감을 가지고 있기 때문이다. 그러나 아트페어가 단순히 작품을 사고파는 장터에서 여러 이벤트가 진행되는 사교의 장으로 변모하면서 작가들 역

시 아트페어를 자신의 작품을 구입하는 컬렉터들과 미술계 동료들을 만날 수 있는 공간으로 인식하기 시작하면서 직접 방문하는 이들이 점점 늘어나는 추세다. 2013년 아트 바젤 홍콩의 페이스 갤러리 부스에서는 중국 현대미술의 대가인 장샤오강張曉剛을 만나볼 수 있었다.

놓쳐서는 안 되는 토크! 토크! 토크!

아트 바젤 홍콩의 수준 높은 토크 프로그램은 아트페어 전시장을 현대미술의 담론이 넘치는 매력적인 장소로 만든다. 미술계 주요 이슈들에 대한 토론이 '컨버세이션스 & 살롱' 프로그램에서 펼쳐진다. '컨버세이션스'에서는 전 세계 유명 비평가, 예술가, 큐레이터, 박물관 관장 등을 초청해 하나의 주제를 깊이 있게 파고든다. 오후에 진행되는 '살롱'은 컨버세이션스보다는 가볍고 편안한 분위기에서 진행된다. 2013년에는 중국을 대표하는 현대미술 작가 장샤오강과 페이스 베이징Pace Beijing 갤러리의 렝린冷林이 함께 대화를 나누었다. 장샤오강이 지금의 위치에 오르기까지 물심양면으로 지원했던 렝린과의 대화는 작가와 갤러리스트 간의 깊은 상호작용을 드러냈다.

2014년에 진행된 '글로벌 아트 월드/메이킹 비엔날레Global Art World/Making Biennale'는 제목부터 관람객들의 눈길을 사로잡았다. 미술시장 최전선인 아트페어에서 한국의 광주비엔날레, 아랍에미리트 연방의 일곱 개 토후국 중 하나인 샤르자, 오스트레일리아 시드니 비엔날레의 전시 감독 들이 한자리에 모여 국제사회와 지역사회에서 비엔날레의 역할 및 책임에 관한 논의를 진행한 것이다. 이는 국제 미술계에서 각 영역 간의 경계가 희미해지고 있음을 시사한다는 점에서 커다란 의미를 갖는다. 과거에는 '비엔날레 작품' '경매 작품' '아트페어 작품'이라는 분류가 가능할 만큼 각 미술계 행사들마다 각광을 받는 작품 유형들이 존재했다. 예컨대, '비엔날레 작품'은 대규모의 조각,

설치, 필름, 퍼포먼스 등 다양한 매체로 이루어져 정치적, 사회적인 이슈들을 다루며 관람객들의 사고의 지평을 넓히는 역할을 담당하는 경우가 많다. 그에 반해 아트페어의 정형화된 작은 전시 부스는 일반 갤러리 공간에 비해 작품 설치에 제약이 따르는 탓에 회화, 판화, 사진과 같은 평면 작품들이 주를 이룬다. 그런데 아트 바젤 홍콩에서 비엔날레를 주제로 대화의 장이 열렸다는 것은 이제 더 이상 이러한 선 긋기가 통용되지 않음을 의미하는 것이나 다름없다.

　2014년에 진행된 '컬렉터스 포커스/크로스 컬처럴 컬렉팅Collector's Focus/Cross Cultural Collecting' 역시 아트 바젤 홍콩에 맞춤화된 프로그램이었다. 중국과 동남아시아 등지에서 급부상하고 있는 신흥 컬렉터들을 주요 타깃으로 컬렉팅 방법을 설명한 행사

로, 갤러리스트들에게는 자신들의 고객에 대해 파악할 수 있는 시간이 되었다.

살롱 프로그램 역시 '포커스 베트남' '미술의 역사/브랑쿠시의 미술과 유산' '미술의 역사/중국 현대미술 발전에 대한 담론' 등 다양한 주제를 선보였다. 현대미술 역사가 짧은 홍콩 미술계에서 이 같은 아트 바젤 홍콩의 토크 프로그램은 미술 관계자 및 컬렉터, 그리고 대중에게 아주 훌륭한 교육 기회를 제공하고 있다. 혹, 토크 프로그램의 현장을 놓쳤더라도 실망하지 말고 아트 바젤 웹사이트를 방문해볼 것을 권한다. 그곳에서 영상으로 시청이 가능하니 말이다.

아트 바젤 홍콩 세일즈 리포트*

아트 바젤 홍콩이 열리는 기간 동안 관계자들이 가장 궁금해 하는 것은 바로 '누가 무엇을 얼마에 팔았느냐' 하는 점이다. 갤러리들이 아트페어에 참가하기 위해서는 부스비, 설치비, 운송비 등 많은 비용을 투자하는 만큼 세일즈는 대단히 중요하다. 물론 아트 바젤 홍콩은 참여하는 것만으로도 큰 홍보 효과를 거두기 때문에 투자할 가치가 있다고 말한다. 아트 바젤 홍콩은 이러한 홍보 효과뿐 아니라 실질적인 작품 판매에서도 긍정적인 결과를 보여주고 있다.

2013년에는 VIP 오프닝부터 작품 판매 소식이 전시장을 메웠다. 미국 로스앤젤레스의 블룸 & 포 갤러리는 무라카미 다카시의 작품「폼 & 나−붉은 해골더미 위에 서 있는Pom & Me: On the Red Mound of the Dead」(2013)를 40만 달러(약 4억 4,000만 원)에 판매했다고 밝혔다. 홍콩 갤러리의 터줏대감인 한아트TZ갤러리 역시 치우즈지邱志杰의 작품 네 점을 100만 홍콩달러(약 1억 4,000만 원)에 판매했다. 하우저 & 워스는 스

* 판매 실적은 아트 바젤 홍콩이 배포한 갤러리별 판매 현황과『아트인포』의 기사를 참고했고, 작품 가격의 원화 표기는 해당 연도의 연평균 환율을 적용해 산정했다.

털링 루비Sterling Ruby의 「SP234」(2013)를 중국의 한 재단에 25만 달러(약 2억 7,000만 원)가 넘는 금액에 판매했다고 밝혔다.

『뉴욕타임스』는 제1회 아트 바젤 홍콩에서 바젤이나 마이애미비치와 비교해 작품 판매가 상대적으로 조용하게 이루어졌다고 보도했다. 바젤이나 마이애미비치에서는 컬렉터들이 남보다 먼저 좋은 작품을 구매하기 위해 공격적으로 작품을 구입하며 VIP 오프닝부터 모두가 들떠 있는 반면, 아트 바젤 홍콩의 컬렉터들은 예의바르게 작품을 관람하고 구매 역시 심사숙고 후에 결정을 내렸다는 것이다.[5] 이를 두고 페어 마지막 날 이뤄지는 할인을 기다리는 아시아 컬렉터들의 습관이라는 평을 내리는 이들도 있지만 그렇더라도 기대 이상의 판매를 올린 것만은 확실해 보인다.

좋은 매출 실적은 2014년에도 이어졌다. 홍콩에 분관을 내면서 아시아에서 저변을 확대하고 있는 영국 갤러리 화이트 큐브는 25만 파운드(약 4억 3,000만 원)로 알려진 앤터니 곰리Antony Gormley의 조각 작품 「쉼 IIRest II」(2012)를 판매했다고 밝혔다. 역시 홍콩에 분관을 운영하고 있는 레만 모핀 갤러리는 최근 떠오르는 미국 작가인 헤르난 바스Hernan Bas의 대형 회화 「더 그루The Guru」(2013~14)를 중국 컬렉터에게 35만 달러(약 3억 7,000만 원)에 판매했다. 이 갤러리의 전속 작가인 서도호의 작품 역시 인기가 높아 15점이 넘는 '표본 시리즈Specimen Series'를 판매했다고 밝혔다. 하우저 & 워스는 중국 작가 장엔리張恩利의 회화 여덟 점을 판매했는데, 각 작품의 가격은 11만5,000달

■ 2014 아트 바젤 홍콩에 참가한 PKM갤러리 이원우의 「어 라이딩 위 윌 고A riding We will go」(2014) ©MCH Messe Schweiz (Basel) AG, Courtesy of Art Basel

러(약 1억 2,000만 원)에서 24만 달러(약 2억 5,000만 원) 사이로 알려졌다.

동남아시아 미술의 인기는 전시장에서도 감지되었다. 폴 카스민 갤러리Paul Kasmin Gallery는 인도네시아 작가 니오만 마스리아디의 대형 페인팅「스페어Spares」(2014)를 선보였다. 페어 직전에 완성되어 VIP 오프닝 날 아침에 걸렸다는 이 신작은 35만 달러(약 3억 7,000만 원)에 판매되었고, 한국의 PKM갤러리는「번트 엄버 앤드 울트라마린 Burnt Umber and Ultramarine」(1993)을 15만 달러(약 1억 6,000만 원)에 판매한 것을 포함해 윤형근 작가의 작품 판매만으로 약 60만 달러(약 6억 3,000만 원)의 매출을 올렸다고 전해진다.

전 세계 갤러리들은 저마다의 전략을 세우고 페어에 참가한다. 아트 바젤 홍콩의 전시자 표찰을 받는 것도 어렵지만, 미디어와 컬렉터 들의 관심을 끄는 것은 더 어렵고, 작품을 판매하는 것은 더더욱 어려운 탓이다. 2013년과 비교해 2014년에는 아시아 현대미술의 비중이 눈에 띄게 늘었다. 아시아 갤러리뿐 아니라 비非아시아권 갤러리들 역시 앞 다투어 아시아 현대미술 작품을 선보였다.『뉴욕타임스』는 영국의 빅토리아 미로Victoria Miro 갤러리의 디렉터 글렌 스콧 라이트Glenn Scott Wright의 말을 빌려 2013년에는 유럽과 미주 갤러리들이 아시아 컬렉터들에게 다소 생소한 작가들을 소개해 기대에 못 미치는 결과를 냈다고 전한 반면, 빅토리아 미로 갤러리는 아시아에서 큰 인기를 누리고 있는 구사마 야요이草間彌生의 작품을 선보여 약 200만 달러(약 22억 원) 상당의 고가 작품을 포함하여 총 열여덟 점을 판매하면서 좋은 판매 실적을 올렸다고 전했다.[6] 이러한 시행착오를 거쳐 2014년 비아시아권 갤러리들은 아시아 컬렉터들에게 친숙한 아시아 작가들의 작품을 대거 소개했다. 유럽, 미주, 아시아 세 곳에서 열리고 있는 아트 바젤에 모두 참가하고 있는 레만 모핀 갤러리의 레이철 레만은 아트 페어마다 전략적으로 전시를 구성한다고 전한다. 페어의 관람객들에게 가장 여운을 남길 작가가 누구인지, 적절한 작품을 가지고 있는지, 각 전시 부스별로 선보일 작가들 간의 관계성을 고민해 작가와 작품을 선정한다는 것이다. 특히 페어별로 고객층이

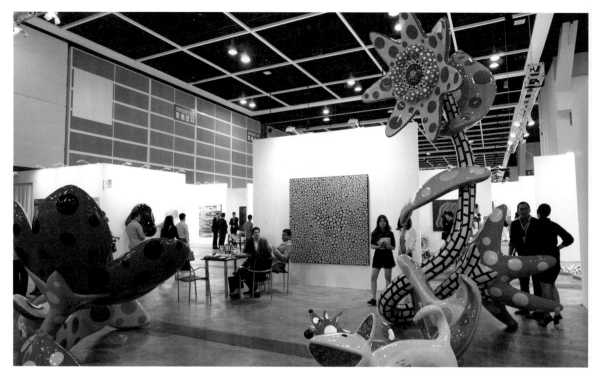
■ 2013 아트 바젤 홍콩 빅토리아 미로 갤러리 부스

다르기 때문에 이를 고려해 전시를 기획하는 것이 대단히 중요하다고 힘주어 말한다.
　아트 바젤 홍콩 참여 갤러리들은 대체적으로 작품 판매에 만족스러워하며 앞으로
어떻게 전개될지 그 기대감이 더욱 높아지고 있다고 입을 모은다. 아시아 컬렉터들이
컬렉팅 하는 방법을 빠르게 습득하고 있고 새로운 작가와 작품을 만나는 것을 즐기고
있기 때문이다. 특히 중국을 중심으로 사립 미술관 건립이 유행처럼 번지는 현상 역시
아트 바젤 홍콩에 대한 기대감을 높이는 요인이 되고 있다. 실제로 2014년 페어에서
는 상하이에 사립 미술관을 개관한 인도네시아 컬렉터 부디 텍Budi Tek이 등장해 갤러
리스트들의 눈길을 끌었다.

홍콩에 부는 아트 바젤 효과

2014년, 제2회 아트 바젤 홍콩을 개최하며 전임 디렉터 매그너스 렌프루는 아트 바젤 홍콩이 아시아의 틈새시장을 공략하는 것이 아니라는 점을 분명히 했다. 개최 지역은 아시아지만 국제적인 수준의 페어를 선보이겠다는 굳은 의지를 내비친 것이다. 아트 홍콩이 아시아 내에서 최고의 아트페어로 자리매김했다면, 아트 바젤 홍콩은 아시아를 넘어 국제 미술계에 확실한 입지를 굳힌 행사라고 해도 과언이 아니다.

홍콩 현대미술계에 새로운 바람을 불러일으키고 있는 아트 바젤 홍콩. 그 바람의 세기는 생각보다 강하다. 홍콩 미술계는 2000년대 초까지만 해도 전시 공간을 손에 꼽을 정도로 숫자도 적고 매우 짧은 역사를 가지고 있었다. 미술 관련 전문 인력과 프로그램이 질적으로나 양적으로 열악한 홍콩 미술계의 허약한 기반은 개선해야 할 과제로 계속 지적되어 왔다. 이런 와중에 홍콩에서 아트 바젤이 개최되면서 수준 높은 미술 행사를 선보이고, 업그레이드된 커뮤니케이션 과정을 소개하면서 홍콩 미술 산업에 지대한 영향을 끼치고 있다. 아트 바젤 홍콩이 지역 작가들에게 직접적인 도움을 준다고는 말하기 어렵지만 운송회사, 작품 수장고, 갤러리 등 미술 산업 종사자들에게 긍정적인 영향을 끼치고 있다는 것이다. 갤러리 오라오라의 헨리에타 쑤이 역시 비슷한 견해를 피력한다. 아트 바젤은 모두가 함께 일하고 싶어 하는 예술 관련 브랜드라고 설명하며, 갤러리 오라오라 역시 아트 바젤 홍콩에 참가하면서 전문적인 행사 진행 방식을 배울 수 있었다고 덧붙였다.

아트 바젤 홍콩 기간에 더 큰 시너지 효과를 내기 위해 홍콩 미술계는 발 빠르게 움직인다. 이 기간 동안 홍콩 전체는 거대한 미술 축제의 장으로 바뀐다. 2013년에는 크리스티 홍콩을 비롯하여 본햄스, 서울옥션, UAA 등이 같은 기간에 봄 시즌 경매를 진행하면서 홍콩 미술계가 더욱 바쁘게 돌아갔다. 서西주룽문화지구에 개관 예정인 엠플러스M+미술관은 주룽 반도에 거대한 풍선 작품을 설치한 〈모바일 엠플러스−인플레

■ 〈모바일 엠플러스_인플레이션〉 전시에 설치된 차오페이의 「보물의 집House of Treasure」(2013). Courtesy of M⁺, West Kowloon Cultural District Authority

이션Mobile M+:Inflation〉 전시를 통해 홍콩 주민들의 관심을 끌어냈으며, 아티스트리Art-isTree에서는 홍콩 작가들이 모여 〈홍콩 아이Hong Kong Eye〉라는 그룹전을 진행했다. 공장과 창고가 즐비한 차이완에서는 아티스트들이 스튜디오를 오픈하는 〈차이완 메이-아트 & 디자인 위크엔드Chai Wan Mei: Art & Design Weekend〉도 열렸다. 갤러리들 역시 주요 전시를 기획하며 갤러리 홍보에 주력했다. 무라카미 다카시와 자비에 베이앙Zavier Veilhan을 선보인 갤러리 페로탱Galerie Perrotin은 '놓쳐서는 안 되는 갤러리'로 꼽혔고, 아시아 컬렉터들에게 인기가 많은 무라카미 다카시의 작품은 전시 오프닝 전에 판매가 모두 완료되어 한발 늦은 컬렉터들의 안타까움을 사기도 했다.

2014년에는 더욱 많은 미술 행사들이 진행되어 1년 만에 아트 바젤의 효과를 체감

할 수 있었다. '홍콩 아트 갤러리 나이트Hong Kong Art Gallery Night' '윙척항 아트 나이트 Wong Chuk Hang Art Night' 등 갤러리를 중심으로 주요 전시와 행사 들이 줄을 이으며 홍 콩을 찾은 관람객들의 발걸음을 분주하게 했다. '홍콩 아트 갤러리 나이트'는 홍콩화랑 협회가 아트 바젤 홍콩 VIP 오픈 전날 개최한 행사로 협회 소속 32개 화랑이 저녁 시 간 동안 관람객을 맞이했다. 특히 가고시언 갤러리가 개최한 〈자코메티-위드아웃 엔 드GIACOMETTI: Without End〉전을 보기 위해 많은 사람들이 갤러리를 찾았다. 파리의 모습 을 담은 석판화를 비롯해 주요 조각 작품이 사진 등과 함께 소개된 자코메티 전시는 미 술관에서 볼 수 있는 수준의 기획전이었다. 윙척항 지역의 갤러리 및 전시 공간들이 개 최한 '윙척항 아트 나이트' 역시 홍콩 미술계에서 가장 주목받고 있는 윙척항으로 사람

■ 홍콩 아트 갤러리 나이트의 레만 모핀 갤러리
■ 윔척항 아트 나이트

들의 발길을 끈 행사였다. 후덥지근한 날씨에도 불구하고 창고 빌딩을 오가며 미술을 즐기는 사람들을 볼 수 있었다.

아트 바젤 홍콩에 참여한 홍콩 갤러리들은 페어에서 소개하는 작가들의 개인전을 갤러리에서 동시에 진행하면서 작가 홍보에 열을 올렸다. 한아트TZ갤러리에서는 〈엔카운터〉 섹터에 소개되어 많은 이들의 관심을 끈 구원다의 개인전을 진행해 강렬한 인상을 남겼다. 에두아르 말랭귀Edouard Malingue 갤러리 역시 〈엔카운터〉 섹터에 소개된 중국 현대미술가 순쉰孫逊의 개인전을 열었으며, 레만 모핀 갤러리는 페어 부스에서 대형 작품을 선보인 헤르난 바스의 개인전을 열었다.

2014년 아트 바젤 홍콩의 수많은 이벤트 중에서도 특히 홍콩 사람들의 눈길을 사로잡은 것은 홍콩을 대표하는 초고층 빌딩인 국제상업센터 외벽에 레이저빔으로 연출한 화려한 빛의 향연이었다. 카르스텐 니콜라이Carsten Nicolai의 「알파 펄스α pulse」는 홍콩의 아름다운 야경과 어우러져 아트페어 관람자뿐만 아니라 홍콩 시민과 관광객들의 주목을 받았다.

일주일도 채 되지 않는 기간이지만, 아트 바젤 홍콩은 세계 미술계의 관심을 홍콩으로, 그리고 홍콩의 관심을 현대미술로 이끌어내는 축제로 자리 잡기에 충분해 보인다.

아트 바젤 홍콩 옆, 위성아트페어

위성아트페어Satellite Art Fair는 아트 바젤, 아모리 쇼, 프리즈 등 세계 각지에서 열리는 주요 아트페어 기간에 맞춰 개최되는 소규모 페어를 일컫는다. 여기에는 높은 비용과 까다로운 선정 절차 등을 이유로 주요 아트페어의 참가 티켓을 획득하지 못한 갤러리들이 주로 참여해 자신들의 작품을 소개한다. 대표적인 위성아트페어로는 '스콥Scope'과 '펄스Pulse'를 꼽을 수 있다. 원래는 영국 런던에서 좀 더 젊고 혁신적인 미술품

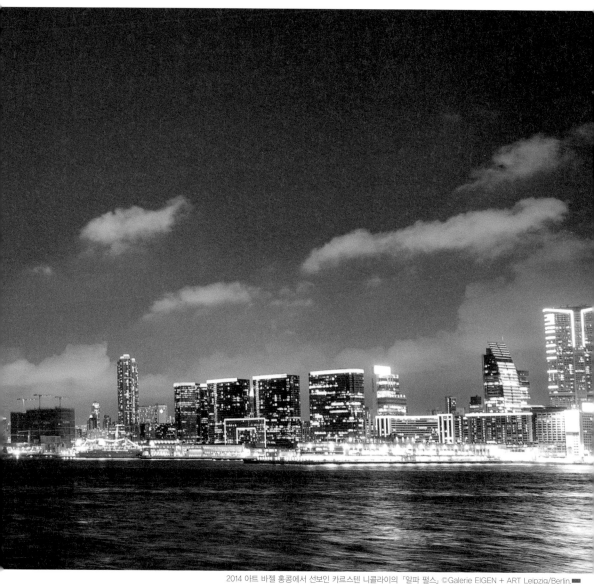

2014 아트 바젤 홍콩에서 선보인 카르스텐 니콜라이의 「알파 펄스」 ©Galerie EIGEN + ART Leipzig/Berlin, ▬
The Pace Gallery and Studio Carsten Nicolai, MCH Messe Schweiz (Basel) AG, Courtesy of Art Basel

을 소개하고 판매하기 위해 시작된 프리즈 아트페어가 뉴욕에 상륙하면서 2014년에는 오랜 역사를 자랑하는 아모리 쇼보다 더 '핫'하다는 평가를 받았다. 이 때문인지 프리즈 아트페어 뉴욕 기간에는 무려 열여섯 개의 위성아트페어가 동시다발적으로 열려 일곱 개의 페어가 열린 아모리 쇼보다 높은 관심과 인기를 실감할 수 있었다. 떠들썩한 파티로 유명한 아트 바젤 마이애미비치 역시 여러 이벤트성 행사들이 열리면서 에너지가 넘치기 때문에 위성아트페어가 성행하고 있다. 한 개의 아트페어가 도시 전체를 축제의 분위기로 만들고 시민들의 관심을 현대미술로 집중시키면서 그 에너지가 확산되어 위성아트페어로 이어지는 것이다.

아트 바젤 홍콩 기간에도 두 개의 위성아트페어가 열렸다. 2014년 콘래드 호텔에서 열린 '아시아 컨템퍼러리 아트 쇼Asia Contemporary Art Show'와 엑셀시어 호텔에서 열린 '홍콩 컨템퍼러리 아트페어Hong Kong Contemporary Art Fair'가 그것이다. 아시아 컨템퍼러리 아트 쇼는 2011년 시작되었으며 봄·가을 연간 2회 개최된다. 이 중 봄에 열리는 스프링 에디션이 아트 바젤 홍콩 기간에 맞춰 운영되었다. 2015년부터 아트 바젤홍콩이 3월에 개최됨에 따라, 이 두 아트페어 역시 개최 일정을 3월로 변경했다. 또한 2015년부터 새롭게 '아트 센트럴Art Central'(www.artcentralhongkong.com)이 추가될 예정이다. 센트럴의 하버프론트에 세워질 텐트에서 진행될 이 페어는 아트 홍콩의 설립자였던 팀 에첼스Tim Etchells와 샌디 앵거스Sandy Angus가 야심차게 시작하는 페어이기 때문에 관심이 집중되고 있다.[7]

이처럼 아트 바젤의 홍콩 상륙은 홍콩 미술계에 적잖은 기대감을 심어주고 있다. 물론 일부에서는 아시아의 홍콩이라는 지역적 특성을 무시한 채 아트 바젤이라는 브랜드만을 '옮겨 심었다'라는 비판도 있지만, 아트 바젤 홍콩은 아트 바젤의 테두리 안에 홍콩의 특징을 분명히 각인시킴으로써 명실상부 아시아 최고의 아트페어로 자리매김하고 있음은 부정할 수 없다. 하루가 다르게 성장하는 홍콩 미술계에 대한 기대감은 앞으로 아트 바젤 홍콩이 어떻게 진화할지에 대한 궁금증으로 이어지고 있다. ★

그 밖의 홍콩의 아트페어들
ART FAIRS IN HONG KONG

홍콩에서 열리는 아트페어가 아트 바젤 홍콩, 아시아 컨템퍼러리 아트 쇼, 홍콩 컨템퍼러리 아트페어만 있는 것은 아니다. 파인아트 아시아Fine Art Asia, 어포더블 아트페어Affordable Art Fair, 아시아 호텔 아트페어Asia Hotel Art Fair 역시 정기적으로 개최되고 있다.

매년 10월, 소더비 경매 주간에 홍콩 컨벤션 전시 센터에서 열리는 파인아트 아시아는 고미술 중심의 아트페어이다. 2006년 시작된 아트 & 앤티크 인터내셔널 페어Art&Antique International Fair가 그 전신으로, 현대미술과 고미술을 함께 취급했으나, 2010년 파인아트 아시아로 개명하면서 고미술 전문 아트페어로 전환했다. 중국 컬렉터들의 고미술 수집이 급증하면서 네덜란드의 판데르번 오리엔탈 아트Vanderven Oriental Art, 영국의 바우먼 스컬프처Bowman Sculpture, 프랑스의 갤러리 아리 장Galerie Ary Jan 등 해외 유명 고미술 딜러들이 참여하는 국제적인 아트페어로 자리 잡았다. 홍콩 갤러리 중에서는 알리산 파인아트Alisan Fine Arts, 한아트TZ갤러리, 플럼 블로섬스Plum Blossoms 갤러리, 3812 컨템퍼러리 아트프로젝트 등이 참여하고 있다.

영국에서 시작된 어포더블 아트페어는 런던, 브리스톨, 암스테르담, 브뤼셀, 함부르크, 뉴욕, 토론토, 싱가포르 등 전 세계에서 열리는 글로벌 아트페어 브랜드다. 홍콩에서는 2013년 첫 선을 보였다. 이름에서 알 수 있듯이 저렴한 가격대의 작품을 선보이는 이 페어에서 관람객들은 홍콩달러로 1,000~10만 달러(약 14만~1,400만 원) 사이의 작품을 구매할 수 있다. 어포더블 아트페어 역시 홍콩 컨벤션 전시 센터에서 열린다.

아시아 호텔 아트페어는 아시아의 주요 갤러리들이 참여하여 아시아의 신진 및 중견 작가들을 소개하는 아트페어다. 2008년 도쿄 뉴오타니 호텔에서 첫 선을 보인 이래 서울과 홍콩을 순회하며 개최하고 있다.

홍콩 옥선 마켓
아시아 경매시장의 중심을 넘어

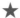

　뉴욕과 런던을 중심으로 펼쳐졌던 세계 경매시장에 홍콩이라는 새로운 플레이어가 등장하면서 재미있는 상황이 연출되고 있다. 아시아 현대미술이 연일 최고가를 경신하고, 차이나 머니가 미술시장에 유입되면서 홍콩은 아시아를 넘어 세계 경매시장의 중심지로 당당히 등극했다. 더불어 홍콩은 경매업계의 양대 산맥인 크리스티와 소더비가 매 시즌마다 엎치락뒤치락하며 경쟁을 벌이는 곳이 되었고, 아시아의 경매회사들도 앞 다투어 진출을 모색하고 있다. 바야흐로 홍콩은 미술시장을 파악하기 위해 반드시 점검해야 하는 도시로 자리매김한 것이다.

　홍콩 경매시장이 커질수록 일각에서는 홍콩 미술계가 과도하게 상업적인 방향으로 흘러가고 있다는 비판도 일고 있다. 미술에 대한 심도 깊은 논의 없이 '얼마나 비싸게 팔렸는가' 하는 점이 작품의 평가 기준이 되었다며 말이다. 그러나 경매시장의 성장은 미술시장의 번영으로, 더 나아가서는 홍콩 미술 생태계의 발전으로 이어지고 있다. 물론 유기적인 연결고리를 만들기 위해서는 홍콩 미술계 내부의 노력이 지속되어야

하겠지만 말이다.

세일룸saleroom에서 경매사가 경매 봉을 탕 하고 내리치는 낙찰의 순간을 한 번이라도 경험한 사람이라면 누구나 경매의 매력에 빠져들게 될 것이다. 그럼, 홍콩이 언제부터 이렇게 경매시장의 중심지로 발돋움했는지 그 역사를 한번 살펴보자.

홍콩 옥선 마켓. 그 역사 짚어보기*

홍콩은 여러모로 전략적인 특징을 지닌 곳이다. 홍콩은 아시아 어디에서든지 편리한 접근성을 자랑하는 자유무역항이자 아시아 금융의 허브라 불릴 만큼 금융의 중심지다. 이러한 배경적 영향을 등에 업고 홍콩은 미술계에서도 아시아 미술시장의 중심으로 성장했는데, 뉴욕이나 런던 미술시장이 유구한 역사를 자랑하는 것에 반해 홍콩이 지금의 위치에 오르기까지 10년도 채 걸리지 않았다는 사실이 그저 놀랍기만 하다.

하지만 또 한편으로는 아시아 소사이어티 홍콩 센터Asia Society Hong Kong Center의 엘리스 몽Alice Mong이 언급한 것처럼 상업이 번성한 홍콩에서 미술 생태계를 이루고 있는 많은 요소들 중 유독 '시장'이 발전하는 것은 어쩌면 당연한 수순인지도 모르겠다. 그렇다면 지난 10년 동안 미술시장에서는 어떤 일이 벌어졌을까?

크리스티 홍콩의 에릭 창Eric Chang은 2003년에는 그 누구도 아시아에 미술시장이 존재한다고 생각하지 않았다고 말한다. 이처럼 2000년대 초반까지만 하더라도 아시아 미술시장의 존재 가치는 미미한 수준이었다. 2002년 27억 유로(약 3조 1,877억 원) 규모의 미술 경매시장은 미국과 영국의 주도로 형성되었다. 당시 홍콩의 미술시장 점

* 연도별 시장 규모 및 점유율은 아트프라이스(www.artprice.com)에서 매년 발간하는 「아트 마켓 트렌드」(2002~11) 및 「아트 마켓 인 2012 & 2013」을 기초로 했으며, 시장 규모의 원화 표기는 해당 연도의 연평균 환율을 적용해 작성했다.

■ 아시아 금융의 중심 도시 홍콩

유율은 겨우 1.1퍼센트에 그쳤다. 그러다 2004년부터 빠른 성장세를 보이던 세계 경매시장이 2005년에 접어들자 41억 5,000만 달러(약 4조 2,500억 원) 규모로 커졌고, 이 같은 성장세에 발맞춰 홍콩은 미국, 영국, 프랑스에 이어 세계 4위의 경매시장으로 등극했다. 그러나 여전히 홍콩의 점유율은 3.7퍼센트에 불과했다. 2006년 경매시장은 64억 달러(약 6조 1,153억 원)에 달하며 급성장을 예고한다. 특히 이때부터 미술시장 리서치 회사인 아트프라이스가 해마다 발간하는 「아트 마켓 트렌드Art Market Trends」 보고서에서 홍콩을 중국에 포함시켜 분류하기 시작한 점에 주목할 필요가 있다. 2006년 홍콩을 포함한 중국의 미술시장 점유율은 4.1퍼센트에 달했고, 아트프라이스는 중국 본토 경매회사인 차이나 가디언China Guardian의 활약과 서양 컬렉터들의 중국 현대미

술에 대한 수요 급증으로 중국이 세계 미술시장의 주요 거점이 될 것임을 예측했다.

2007년, 전 세계적으로 현대미술 투자가 붐을 이루며 거품과 투기 논란 속에 미술품의 가격이 급등하면서 세계 경매시장의 규모는 93억 달러(약 8조 6,416억 원)로 브레이크 없는 성장을 거듭했고, 이 같은 상황에서 중국이 미국과 영국에 이어 세 번째로 큰 미술시장으로 급성장했다. 중국의 부상으로 미술시장은 새로운 경쟁 구도에 돌입한다.

그러나 2007년 하반기부터 미국의 부동산 가격 하락과 이에 따른 주택담보대출 부실 운영에서 기인한 경제 위기가 감지되기 시작하면서 지속될 것 같았던 미술시장의 호황세에 빨간불이 켜지기 시작한다. 2008년 상반기, 투자은행인 베어스턴스의 몰락, 하반기, 리먼 브라더스의 파산으로 시작된 미국 발 금융 위기는 전 세계에 파급효과를 가져왔고 미술시장 역시 예외일 수 없었다.

물론 리먼 브라더스의 파산 즈음에 진행된 데이미언 허스트Damien Hirst의 소더비 런던 경매나 2009년 2월에 진행된 이브 생로랑의 크리스티 파리 경매 등 미술 경매 역사상 기념비적인 경매들이 이 시기에 진행되기도 했다. 영국의 현대미술 작가 데이미언 허스트는 작가가 직접 작품을 위탁하지 않는다는 경매시장의 관습을 깨고 소더비 런던과 단독 경매를 기획했고, 판매 총액은 1억 1,157만 파운드(약 2,219억 원)에 달했다.[8] 프랑스 패션 디자이너 이브 생로랑 컬렉션 경매도 세간의 관심을 끌었다. 이브 생로랑은 열정적인 미술 컬렉터로도 유명했는데, 사후 그의 소장품 경매 판매 총액이 3억 7,400만 유로(약 7,220억 원)를 기록하며 세기의 경매라고 회자되기도 했다.[9]

하지만 이런 결과만을 놓고 경제 위기가 미술시장은 피해갔다거나 회복세에 접어들었다는 섣부른 판단을 내리기는 아직 일렀다. 그도 그럴 것이 앞서 언급한 이벤트성 경매를 제외하면 2008년 하반기부터 미술시장은 전 세계적으로 급격히 위축되었기 때문이다. 이 같은 영향을 반영하듯이 2009년 미국과 영국의 경매시장 규모는 전년 대비 절반 이상 감소했다. 이런 상황 속에서도 중국의 경매시장이 성장을 계속해 8억

3,000만 달러(약 1조 594억 원)라는 낙찰 총액으로 전 세계 경매 매출의 17.4퍼센트를 차지하면서 3위의 자리를 지켜냈다는 사실은 무척 놀랍다.

2010년으로 접어들면서 세계 경매시장은 2007년 수준으로 회복했고 중국의 성장세는 더욱 무섭게 이어졌다. 33퍼센트의 시장 점유율을 과시하며 중국이 세계 경매시장 1위로 등극하는 이변을 일으킨 것이다. 이듬해 세계 경매시장은 115억 달러(약 12조 7,433억 원) 규모로 증가했고, 중국의 점유율은 41.4퍼센트까지 올랐다. 도시별로 살펴보면 베이징이 30억 달러(약 3조 3,243억 원) 이상의 매출로 1위에 올라 전체 경매시장의 27퍼센트를 차지했고, 뉴욕은 26억 달러(약 2조 8,811억 원)로 2위를, 런던은 22억 달러(약 2조 4,378억 원)로 3위를 차지했다. 그 뒤를 이어 홍콩이 7억 9,600만 달러(약 8,821억 원)로 4위에 올랐다.

2012년 미술시장은 약간의 가격 조정을 겪는다. 유로존의 경제 위기와 중국의 성장 둔화 등 잇단 악재가 뒤따른 탓이다. 중국 경매시장에서 높은 가격대의 작품 판매가 급격히 줄어들었고 낙찰률 역시 50퍼센트에 지나지 않았다.[10] 그러나 2013년 미술시장은 이전의 모든 우려를 불식시키며 다시 한 번 최고의 해를 기록한다. 그해 세계 경매시장 규모는 120억 달러(약 13조 1,405억 원)로 집계되었으며, 그 선두에는 41억 달러(약 4조 4,900억 원)의 매출을 올린 중국이 있었다. 2010년 이후 세계 경매시장에서 중국은 1위 자리를 놓치지 않고 있다.

중국에서는 베이징 경매시장이 홍콩보다 더 큰 규모를 자랑한다. 그러나 중국 본토의 경우 외국 경매회사들에게 완전히 개방되지 않았고 주요 거래 품목 역시 중국 골동품 및 고서화로 이루어져 있어 국제적인 시장이라고 보기 어렵다. 중국경매사협회에 따르면 중국에서 2010년부터 2013년 사이에 150만 달러 이상의 가격에 낙찰된 작품의 절반 정도가 대금 미지급으로 판매 취소되었다고 한다.[11] 이처럼 중국 본토 경매시장의 경우 낙찰 후 거래가 취소되는 비율이 높고 불투명한 운영 방식 때문에 경매 낙찰액을 액면 그대로 받아들여도 되는지에 대해서는 여전히 논란이 일고 있는

상황이다.

반면, 홍콩은 세계적인 경매회사들과 아시아 경매회사들이 앞 다퉈 진출하면서 아시아 미술 경매의 중심지로 우뚝 섰다. 즉, 중국 본토 시장이 중국 작품 위주의 내수를 위한 시장이라면, 홍콩은 아시아의 다양한 작품이 거래되는 국제적인 시장인 것이다. 크리스티의 에릭 창은 홍콩을 범 아시아적으로 아시아 전 지역의 작가와 작품을 선보이는 장소라고 정의한다. 소더비의 이블린 린Evelyn Lin 역시 홍콩은 아시아 미술시장의 중심지로, 아시아 미술에 관심 있는 전 세계 컬렉터들의 열렬한 지지를 받고 있다고 힘주어 말한다. 크리스티와 소더비를 필두로 동서양의 경매회사들이 치열한 경쟁 구도를 갖추면서 홍콩은 단기간에 아시아 미술시장의 메카가 되었다.

메이저 플레이어. 크리스티 Vs. 소더비

홍콩에서는 1년에 두 번, 봄과 가을에 주요 경매가 열린다. 그중 가장 큰 경매는 크리스티와 소더비로, 오랜 라이벌인 두 회사는 홍콩 컨벤션 전시 센터에서 경매를 진행한다. 기간은 상이하여 보통 소더비가 4월과 10월에, 크리스티는 5월과 11월에 경매를 연다. 미술 작품뿐 아니라 도자기, 고가구, 보석, 와인 등 여러 종류의 경매가 일주일 정도의 기간에 걸쳐 진행된다.

1973년 홍콩에 진출한 소더비는 가장 먼저 홍콩 시장에 상륙한 경매회사로 2013년 가을에는 홍콩 진출 40주년 기념 경매를 성대하게 개최하기도 했다. 크리스티는 소더비보다 13년 늦은 1986년 홍콩에 사무실을 열었다. 두 회사 모두 한국, 중국, 동남아시아, 일본을 포함한 아시아 근현대미술 경매를 진행한다.

크리스티와 소더비의 홍콩 경매는 회사 명성에 걸맞게 고가의 작품들이 거래되고 아시아 작가들의 경매 기록이 경신되는 현장이다. 특히 저녁에 열리는 '이브닝 세일

evening sale'은 엄선된 고가 작품이 거래되는 경매의 하이라이트라고 할 수 있다. 이브 닝 세일에서는 아시아의 대표적인 현대미술 작가인 쩡판즈曾梵志, 장샤오강, 나라 요시 토모奈良美智, 이우환 등의 주요 작품들이 소개되고 거래된다. 낮에 열리는 '데이 세일 day sale'은 이브닝 세일보다 낮은 가격대의 작품으로 꾸며지며 다양한 가격대의 작품 수백 점이 출품되어 4~5시간씩 경매가 진행되곤 한다.

앞서 언급했듯이 2000년대 중반에 런던과 뉴욕을 필두로 미술시장이 호황을 맞으 면서 전 세계 미술시장이 활황을 누렸다. 홍콩의 크리스티와 소더비 역시 이런 분위

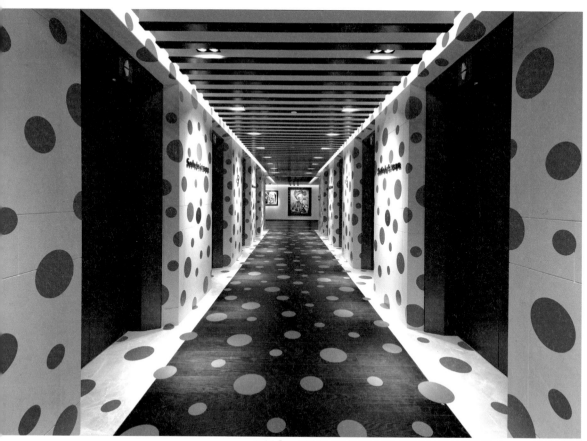

기에 힘입어 매 시즌 가파른 매출 신장을 보였다. 현대미술의 거래가 급증하고 중국의 컬렉터들이 중국 현대미술에 관심을 보이기 시작하면서 아시아 현대미술시장이 급성장한 것이다. 특히 크리스티와 소더비가 아시아의 세일룸을 홍콩으로 단일화하면서 홍콩은 아시아의 경매 중심지로 자리매김하게 된다.

크리스티, 에릭 창

Eric Chang, International Director of Asian 20th Century&Contemporary Art, Christie's

Q1 크리스티 홍콩 경매는 한국 작품이 많이 거래되는 곳이다. 한국 작가 및 미술계를 어떻게 보고 있나?

한 작가의 작품이 국제적인 경매시장에 나오기 위해서는 작가의 지역적, 문화적, 국가적 정체성과 국제적 감각이 동시에 담겨 있어야 한다. 한국은 중국, 타이완, 일본 등 다른 나라에 비해 세계 미술시장과 교류가 그다지 활발하게 이루어지고 있는 것 같지는 않다. 미술시장을 더 키우고 개방적으로 만들려고 노력해야 한다. 한국 작가들의 경우 잠재력은 높은 편이지만 좀 더 다양한 접근과 실험이 필요하다. 경매에서 지속적으로 거래가 되려면 작품의 양 역시 어느 정도 확보가 되어야 한다. 그런데 한국 작가들은 전업 작가보다는 여러 가지 일을 하며 작품 활동을 병행하는 경우가 많아 보인다. 물론 일본, 타이완, 홍콩 작가들 역시 그런 경우가 많다. 하지만 앞서 말했듯이 작품의 양 역시 중요하므로 전업 작가가 아닌 이상 경매에 나오기란 쉽지 않다.

Q2 크리스티는 2013년 상하이에 진출했다. 상하이와 홍콩 시장의 가장 큰 차이점은 무엇인가? 또한 각각의 특징을 말해 달라.

상하이 시장은 전 세계 컬렉터들에게 중국 본토 시장이 매력적으로 다가가도록 돕는 역할을 하고 있다. 크리스티는 상하이를 통해 중국 본토 시장을 공략하고 있다. 우리는 국제적인 잣대를 통해 중국 현대미술을 홍보하고 출품작을 선택한다. 또한 상하이 플랫폼을 이용하여 중국 현대미술을 전 세계 컬렉터들에게 소개하고자 한다. 반면, 홍콩 시장은 범 아시아적이라고 표현할 수 있다. 아시아 전 지역의 작가와 작품을 선보이는 시장이다.

Q3 2012년부터 중국 기업인 차이나 가디언과 폴리옥션이 홍콩에 진출했다. 이들의 등장이 홍콩 경매시장에 어떠한 영향을 끼치고 있는가?

중국 기업들은 더 많은 중국 고객들을 홍콩으로 끌어들이고 있으며 긍정적인 에너지를 발산하고 있다. 크리스티와 소더비가 홍콩에 진출한 이후로 홍콩은 아시아 미술시장의 중심지가 되었다. 이것이 바로 중국 본토 회사들이 홍콩으로 진출해야 하는 이유다. 2000년대 후반만 하더라도 서울, 베이징, 상하이, 도쿄, 싱가포르 등 아시아 여러 도시들 가운데 아시아 시장의 중심지가 어디인가에 대한 논의가 있었다. 그러나 이제 그 답은 명확해졌다. 바로 홍콩이다.

소더비, 이블린 린

Evelyn Lin, Head of Contemporary Asian Art, Sotheby's

Q1 2013년 10월에 있었던 소더비 40주년 이브닝 세일에서 동남아시아 미술을 선보였다. 그동안 소더비는 동남아시아 현대미술을 데이 세일에서만 진행했었다. 따라서 이러한 시도는 소더비가 동남아시아 미술의 성장 가능성을 인식한 것으로 해석된다. 동남아시아 미술시장에 대한 당신의 견해를 말해 달라.

원래 우리는 싱가포르에서 동남아시아 미술 경매를 진행했었고, 컬렉터 대부분이 싱가포르 또는 인도네시아 출신이었다. 그러나 홍콩에서 동남아시아 미술 경매를 진행하기 시작하면서 동남아시아 미술시장이 매우 국제적으로 변모하기 시작했다. 물론 아직까지도 싱가포르 컬렉터 층의 영향력이 강하긴 하다. 하지만 유럽과 중국 본토의 컬렉터들 역시 동남아시아 미술에 관심을 갖기 시작했다. 특히 전반적으로 가격 경쟁력이 높기 때문에 초보 컬렉터 및 젊은 세대들에게 더 어필하는 것 같다.

Q2 소더비는 2012년 중국 베이징에 거화그룹北京歌华文化发展集团과 파트너십을 체결하며 진출했다. 베이징과 홍콩 시장의 차이점은 무엇인가? 또한 각각 어떤 특징을 가지고 있는가?

홍콩은 아시아 미술시장의 중심지로 우리는 전 세계 컬렉터들에게 강한 지지를 받고 있다. 자유무역항으로 무관세 지역이라는 요소는 홍콩의 중요한 특징이다. 이 밖에 전문적인 운송업체 및 보험회사 등 인프라 구축도 잘 되어 있다. 베이징은 현재 많은 사람들이 관심을 보이는 시장임에 틀림없다. 성장 잠재력이 대단히 크기 때문이다. 중국 본토의 컬렉터들은 젊은 신흥 구매자들이다. 이는 오랜 기간 미술품을 수집하며 컬렉팅 역사를 지니고 있는 홍콩 및 타이완과 가장 큰 차이점이라고 할 수 있다.

Q3 중국 경매회사들의 홍콩 진출 및 아트 바젤 홍콩이 홍콩 미술계에 미친 영향은 무엇이라고 보는가?

중국 본토의 경매회사들이 홍콩에 진출하면서 매 경매마다 많은 중국 본토 컬렉터들이 홍콩을 방문하고 있다. 그 영향으로 미술시장에 에너지가 넘쳐난다. 예전에 홍콩 컬렉터들은 전통적이고 보수적인 경향이 강했고 컬렉팅 역시 수묵화에 집중되었다. 그러나 지금은 다른 장르에도 관심을 보인다. 특히 아트 바젤 홍콩을 통해 국제적인 갤러리들이 소개되면서 컬렉터들이 서양미술을 접할 기회가 많아졌다. 서양미술 작품을 컬렉팅하는 사람들이 증가하고 있으며 젊은 컬렉터들도 늘어나는 추세다.

2008년 이후 더욱 치열해진 홍콩 경매시장

국제적인 미술시장으로 자리매김하고 있다는 것은 그만큼 시장 경쟁이 치열하다는 것을 의미한다. 크리스티와 소더비 외에 2000년대 후반부터 영국의 본햄스(2006)를 비롯하여 아시아 각국의 경매회사들이 홍콩에 진출함에 따라 미술 경매에 소리 없는 전쟁이 진행되고 있다. 한국의 서울옥션과 K옥션, 타이완의 라베넬Ravenel, 일본의 에스트−웨스트Est-Ouest뿐 아니라 중국의 폴리옥션Poly Auction과 차이나 가디언까지 홍콩에 진출한 상황이다. 18세기 말에 영국에서 설립되어 오랜 역사를 자랑하는 필립스Phillips 역시 홍콩에 사무실을 낸다고 발표했으니 앞으로 홍콩 경매시장은 더욱 치열해질 전망이다.

■ 제9회 홍콩 경매 프리뷰. 서울옥션 제공

2008년은 홍콩 미술시장 발전에 있어서 특히 중요한 해였다. 아트 바젤 홍콩의 전신인 아트 홍콩이 시작되고, 소더비가 싱가포르의 세일룸을 닫고 아시아의 모든 경매를 홍콩으로 단일화한 해이며, 아시아 경매회사들이 홍콩 진출을 시작한 해이기도 하다. 그렇다면 왜 2008년에 이런 중요한 사건들이 동시에 일어난 것일까? 이유는 간단하다. 2004년부터 회복세로 돌아선 미술시장이 2007년에 정점을 찍으며 엄청난 성장을 이뤄냈기 때문이다. 한국 경매시장 역시 2007년에 역대 최고의 낙찰 총액을 기록했다. 또한 2006년 김동유를 시작으로 홍콩 경매시장에서 강형구, 홍경택 등의 작품이 높은 가격에 낙찰된 것은 고무적인 일이 아닐 수 없었다. 이는 곧 한국 현대미술이 국내뿐 아니라 해외 경매시장에서도 충분히 경쟁력이 있음이 입증된 것이기 때문이다. 미술시장의 호황과 한국 현대미술에 대한 자신감은 한국의 대표 경매회사인 서울옥션과 K옥션이 홍콩으로 진출하는 계기가 되었다.

서울옥션은 홍콩 진출을 아시아 메이저 경매회사로 도약하여 지속 가능한 성장의 발판을 마련하기 위한 전략이라고 발표했다.[12] 2008년 업계 최초로 코스닥에 상장되면서 해외 진출을 시도한 서울옥션은 2013년, 매출액 25억 원과 영업이익 10억 원을 달성하여 홍콩 진출 5년 만에 흑자로 전환하는 쾌거를 이뤘다.[13] 크리스티와 더불어 가장 많은 한국 작품을 출품시키는 경매회사인 서울옥션은 홍콩 경매에서도 한국의 근현대 작품과 중국, 일본 및 서양의 근현대미술을 선보였다. 서양의 현대미술을 비중 있게 다루는 것도 서울옥션이 가지고 있는 차별화 전략 가운데 하나다. 크리스티와 소더비를 비롯하여 다른 경매회사들은 아시아 미술 위주의 경매를 진행하기 때문이다.[14] 서울옥션의 이학준 대표는 2008년 홍콩 진출 당시 서양의 현대미술을 취급하는 것이 회사의 이미지를 형성하고 홍보하는 데 큰 도움이 되었다고 밝혔다.

한편 K옥션은 2008년 가을 마카오에서 첫 해외 경매를 진행했다. 이후 홍콩에서 일본의 신와옥션Shinwa Art Auction, 인도네시아의 라라사티Larasati와 연합으로 'UAA' 즉 '아시아 연합 옥션United Asian Auctioneers in Hong Kong'이라는 타이틀의 경매를 개최하고

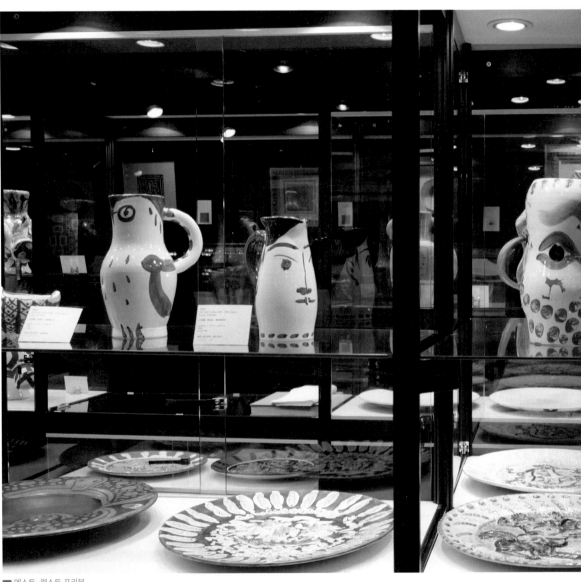

있다.[15] 세 경매회사가 함께 진행하는 만큼 한국, 일본, 중국, 동남아시아 및 서양의 근현대미술을 아우르는 다양한 구색의 출품작을 선보인다. 타이완의 대표적인 경매회사인 라베넬 역시 2008년 홍콩에서 첫 경매를 시작한 이래 꾸준히 중국 근현대 작품 위주의 경매를 진행하고 있다. 일본의 경매회사인 에스트-웨스트는 일본 경매회사로는 최초로 2008년부터 홍콩에서 경매를 시작하였고 일본과 중국, 서구의 근현대 작품을 소개한다.

서울옥션, 이학준

Jun Lee, CEO, Seoul Auction

Q1 서울옥션은 2008년부터 홍콩에서 경매를 진행하기 시작했는데 그해 진출한 이유가 궁금하다.

직접적인 이유는 서울옥션의 상장 때문이다. 서울옥션은 2008년 7월 1일 상장되었는데 이를 계기로 새로운 투자 전략이 필요했다. 국내 시장만을 바라보기에는 그 규모가 너무 작다. 따라서 아시아에서만큼은 크리스티나 소더비와 경쟁할 수 있는 회사를 만들어보자는 목표를 가지고 첫 홍콩 경매를 개최한 것이다. 이미 그 당시에 미술시장으로서 홍콩의 중요성이 부각되고 있었다.

Q2 최근 몇 년간 홍콩에 진출한 경매회사들이 전시 공간을 마련하여 프라이빗 세일에 힘을 쏟고 있다. 서울옥션 역시 전시 공간을 마련하거나 경매 횟수를 늘리는 등의 계획이 있는가?

전체적으로 경매회사와 갤러리의 경계가 모호해지고 있다. 종종 경매로 팔 수 없는 작품들도 나온다. 이런 작품을 판매하려면 경매회사가 프라이빗 세일을 할 수밖에 없는 상황이 된다. 특히 홍콩 시장은 2013년부터 프라이빗 세일 기능이 강화되었다. 경매의 경합을 좋아하는 것이 홍콩 고객들의 생리다. 따라서 서울옥션은 향후 1,2년 동안 경매에 중점을 둘 생각이다. 또한 2015년 경매 시즌에 한국 미술의 종합적인 조망이 가능한 전시를 열어 프라이빗 세일을 진행할 계획도 있다.

Q3 서울옥션은 2013년 홍콩에서 첫 흑자 전환에 성공했다. 크리스티와 소더비뿐 아니라 주요 아시아 경매회사와 중국 본토의 경매회사까지 진출한 탓에 점점 더 치열해지고 있는 홍콩 경매시장에서 서울옥션의 경쟁 전략은 무엇인가?

서울옥션이 경쟁 우위를 가지고 차별성을 가지려면 결국 한국 미술이 시장에서 입지를 공고히 해야 한다. 중국 현대미술 시장은 단기간 내에 가격이 급등하였고, 그 덕분에 크리스티와 소더비도 홍콩에서 자리를 잡을 수 있었다. 중국 현대미술 시장은 성숙 단계에 들어갔으므로 현재가 아시아에서 한국 미술이 시장을 구축하기에는 호기라고 판단된다. 시장에서는 한국과 인도네시아를 중국 현대미술의 다음 주자로 보고 있다.

중국 경매회사의 역습

크리스티와 소더비를 필두로 아시아 주요 경매회사가 치열한 경쟁을 벌이는 홍콩
에 2012년부터는 중국 기업들까지 뛰어들었다. 중국에서는 해외에서 중국 본토로 미
술품을 반입하는 경우 30퍼센트가 넘는 높은 세금이 부과되기 때문에 일부 컬렉터들
이 가격을 낮게 신고하는 등 편법이 성행해 왔다. 중국 정부는 2012년부터 조세회피와
탈세를 막기 위해 엄중한 단속을 시작했는데 일부에서는 그러한 정부 단속 때문에 중
국 경매회사들이 홍콩으로 진출했다고 보는 시각도 있다.[16] 중국 내수의 힘으로 무섭
게 성장한 중국 본토의 경매회사들은 홍콩뿐 아니라 일본과 미국에도 지점을 운영하
며 해외시장을 공략하고 있는 상황이다. 그 선두에 선 회사가 폴리옥션과 차이나 가디
언이다.

폴리옥션 경매 현장, Courtesy of Poly Auction Hong Kong ■

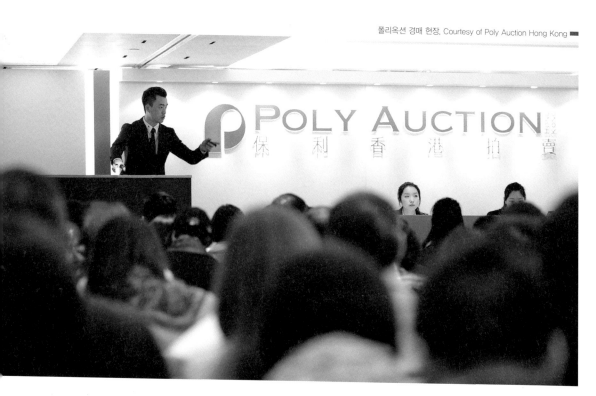

폴리옥션은 2005년 베이징에서 설립되었는데 모기업인 차이나 폴리 그룹 코퍼레이션은 중국 중앙정부가 투자해 설립한 회사다. 2012년 가을에 홍콩에서 첫 경매를 개최했으며 2014년 3월에는 중국 경매회사로는 최초로 홍콩 증시에 상장되었다. 상장기업으로서 폴리옥션은 중국 경매회사들이 불투명한 운영을 한다는 부정적 인식을 불식시키고자 투명하고 열린 방식으로 거래한다는 점을 강조해 왔다. 국제적 수준에 부합하는 운영을 한다는 것이다. 폴리옥션은 홍콩에서의 첫 경매부터 보석과 현대미술을 중점적으로 다루면서 홍콩 현지화 전략을 폈다.

폴리옥션과 라이벌 격인 차이나 가디언은 1993년에 설립된 경매회사로 역시 2012년 가을, 홍콩에서 첫 경매를 진행했다. 진출 초기에는 중국 도자기 및 중국화 등을 포함하여 중국 고미술을 집중적으로 소개했으나 홍콩 시장의 고객층이 중국 본토와는 다르게 형성되어 있고, 근현대미술에 관심이 많다는 점을 인식하면서 근현대미술 경매를 진행하기 시작했다. 중국 경매회사들은 홍콩에서 공격적인 마케팅을 펼치고 있지만 아직까지는 크리스티와 소더비와 같은 전통적인 강자의 자리를 넘보지는 못하고 있다. 하지만 이들의 존재가 홍콩 경매시장을 더욱 뜨겁게 달구고 있는 것만은 분명하다.

Courtesy of Poly Auction Hong Kong

폴리옥션 홍콩, 알렉스 창

Alex Chang, Managing Director, Poly Auction Hong Kong

Q1 폴리옥션은 2012년 홍콩에 진출했다. 다른 경매회사들에 비해 홍콩 진출 시기가 조금 늦은 감이 있다. 본토에서는 선도 기업이지만 홍콩에서는 신진이다. 경쟁 전략은 무엇인가?

우리가 홍콩 시장에서 신진 기업이기 때문에 시장에 새로운 바람을 불러일으킬 수 있다고 생각한다. 홍콩 진출 후 2년 동안 컬렉터들의 신뢰를 얻기 위해 노력했다. 경매 결과가 이를 입증한다. 2014년 봄 경매에서 경매 낙찰 총액은 11억 3,600만 홍콩달러(약 1,543억 원)로, 첫 경매인 2012년 가을 경매 매출의 두 배가 넘었다. 첫 경매에서 400여 점의 작품을 선보였다면, 2014년 가을에는 2,000여 점의 작품을 선보였다. 폴리옥션은 중국 미술 경매의 선두주자이기 때문에 경쟁사보다 더 높은 수준의 중국 미술을 소개하는 전략을 세우고 있다. 물론 잠재력이 큰 아시아 근현대미술 및 중국 현대미술 분야에도 집중하고 있다. 특히 상설 전시관을 통해 중국 신진작가들의 전시를 기획하여 창의적인 작가를 소개할 계획이다.

Q2 중국 시장과 비교했을 때 홍콩 시장의 특징은 무엇인가? 홍콩에 맞춘 특별한 현지화 전략이 있는가?

아시아의 경제 중심지인 홍콩은 동서양 문화가 함께 어우러진 곳이다. 홍콩은 낮은 세금과 자유무역항이라는 장점 외에도 유연한 문화, 성숙한 비즈니스 환경, 체계적인 법률제도, 수준 높은 물류 시스템 등을 갖추고 있다. 이러한 홍콩의 장점을 바탕으로 전 세계의 컬렉터를 공략하고자 중국 경매회사들이 홍콩에 진출하고 있다. 폴리옥션 홍콩 역시 고객 네트워크를 강화하는 한편 국제적인 회사 운영 전략을 세우고 있다. 전문적인 지식을 바탕으로 고객들에게 가장 좋은 작품과 희귀한 작품을 추천하고자 한다. 또한 전 세계 컬렉터들의 요구를 맞추기 위해 좀 더 다양한 경매를 진행하고자 한다. 2013년에 '중국 동시대 수묵화'와 '중국·서양 와인Chinese and Western Wine' 부서를 신설한 것 역시 홍콩 시장의 요구를 반영한 것이라고 할 수 있다.

Q3 폴리옥션 홍콩은 중국 본토 외에 해외에서, 특히 미주 지역에서 작품을 수급한다고 알려져 있다. 경매시장의 경쟁이 치열해지면서 작품 수급을 '전쟁'이라고 표현하기도 하는데 폴리옥션 홍콩의 상황은 어떠한가?

폴리옥션 홍콩의 작품 수급은 전 세계에서 이루어지지만 특히 북미 지역과 싱가포르, 타이완 같은 아시아에서 중점적으로 이루어진다. 좋은 작품을 수급하기 위해 지역에 상관없이 컬렉터들에게 전문적인 컨설팅과 서비스를 제공하고자 노력한다. 유럽과 미국의 컬렉터들은 사업상 홍콩과 연관성이 깊고 홍콩 시스템에 익숙한 경우가 많다. 따라서 홍콩 시장을 통해 국제적인 컬렉터들에게 작품을 판매하고자 하는 경향이 강하다. 앞으로도 고객층을 많이 확보하여 좋은 작품 수급에 지속적으로 힘쓸 것이다. 폴리옥션 홍콩이 중국 작품 거래의 주요 플랫폼이 되도록 말이다.

차이나 가디언, 후옌옌

Hu Yanyan, President, China Guardian (HK) Auctions

Q1 차이나 가디언은 2012년 홍콩에 진출했다. 다른 경매회사들에 비해 홍콩 진출 시기가 조금 늦은 감이 있다. 본토에서는 선도 기업이지만 홍콩에서는 신진이다. 경쟁 전략은 무엇인가?

우리는 중국 본토에서 19년 동안 경매회사를 운영한 경험을 바탕으로 해외 확장에도 자신감이 생겨 홍콩으로 진출했다. 홍콩은 금융과 법률제도가 뛰어날 뿐 아니라 자유무역항이라는 이점이 있으며 경매시장 역시 성숙하다. 우선은 해외 고객들을 상대로 회사의 평판을 세우는 데 주력하고 있다. 차이나 가디언은 중국 고미술에 관해서만큼은 선도 기업이며, 중국 컬렉터들을 오랜 기간 접하고 있기 때문에 이러한 경험은 중화권 시장에서 유리한 점이라고 할 수 있다. 결국 경매에서는 출품작의 수준이 가장 중요한데 차이나 가디언은 이 점에 있어서는 자신이 있다.

Q2 홍콩 진출은 회사의 전체적인 성장 전략과 어떤 연관성이 있는가?

홍콩은 국제적인 시장의 관문으로 문화유산 측면에서는 중국 본토와 연결고리가 강하고 본토의 컬렉터들이 쉽게 접근할 수 있는 곳이다. 따라서 중국 본토에서 우리의 강점이 홍콩 시장에도 작용할 것이라고 생각했다. 또한 홍콩 진출을 통해 국제 미술시장의 다양한 관습을 습득하고 중화권에서 더욱 활발히 활동하고자 한다.

Q3 중국 본토와 홍콩 시장의 차이점은 무엇이고, 회사의 홍콩 공략 전략은 무엇인가?

홍콩에서 우리는 중국 전통화 및 서예 분야에서 가장 큰 매출을 올리고 있다. 그러나 서서히 도자기와 현대미술로의 확장도 꾀하고 있다. 홍콩과 해외 고객은 중국 본토 고객에 비해 현대미술에 관심이 많다. 베이징 경매의 고객 중 90퍼센트가 중국인 고객이라면, 홍콩에서는 약 70퍼센트가 중국인이다. 홍콩의 경매는 타이완, 싱가포르, 인도네시아, 미국, 유럽 등 전 세계의 고객을 대상으로 한다. 우리 회사의 국제적인 인지도가 높아질수록 해외 고객의 비율이 높아질 것으로 기대하고 있다.

높게 더 높게, 중국 현대미술 경매 기록*

홍콩은 아시아 주요 작가들의 경매 기록이 경신되는 장소다. 이 중에서도 아시아 시장을 이끌고 있는 중국 현대미술 경매는 시장의 놀라움과 질투를 자아내고 거품에 대한 논란도 유발시키며 끊임없이 이목을 집중시킨다.

중국 현대미술의 인기는 2005년부터 2007년 사이에 이루어진 현대미술 시장의 성장에도 크게 기여했다. 2001년 작가별 낙찰 총액으로 살펴본 현대미술 작가 100위 안에 중국 작가는 차이궈창蔡国强만이 이름을 올렸다.[17] 그러나 2006년에는 25명, 2007년에는 36명이 순위에 올랐고[18] 같은 해에 홍콩에서 열린 경매에서는 차이궈창의 작품이 아시아 현대미술 최고 경매가를 기록하기도 했다.[19] 크리스티 홍콩의 가을 경매에서 화약을 이용한 드로잉 열네 점으로 구성된 「무제Untitled」(2002)가 6,600만 홍콩달러(약 79억 원)에 낙찰된 것이다. 이 기록은 현재까지 작가의 최고 경매가로 남아 있다. 미국 구겐하임 미술관에서 중국 작가로는 처음으로 회고전을 연 차이궈창은 화약에 불을 붙여 폭파시키고 불을 끄는 과정에서 한지에 남는 흔적을 이용해 마치 수묵화처럼 보이는 그림을 완성하는 화약 드로잉이라는 독특한 기법으로 이름을 알렸다. 또한 폭발물을 이용한 퍼포먼스와 대형 설치작업으로도 유명하며 2008년 베이징 올림픽 개폐막식의 불꽃놀이를 담당했다.

장샤오강 역시 경매시장의 변화와 부침 속에서 꾸준히 사랑받고 있는 중국 현대미술 작가 중 한 명이다. 2011년 소더비 홍콩의 봄 경매에서 「영원한 사랑Forever Lasting Love」(1987)이 7,000만 홍콩달러(98억 원)에 낙찰되며 작가의 최고 경매가이자 중국 현대미술 경매 기록을 세웠다. 이 기록은 2014년 소더비 홍콩의 봄 경매에서 다시 한 번

* 경매 기록은 아트프라이스의 데이터베이스를 참조하여 2014년 12월 31일까지의 경매 결과를 반영하였다. 홍콩 경매의 낙찰가는 구매 수수료를 포함하지 않은 금액으로 홍콩달러로 표기하였다. 독자의 이해를 돕기 위해 낙찰가를 각 경매 날짜의 환율로 환산하여 대략의 원화 금액으로도 표기하였다.

경신되었다. 「혈연—대가족 3호Bloodline: Big Family No.3」가 8,300만 홍콩달러(약 113억 원)에 낙찰되며 작가의 경매 기록을 갈아치운 것이다. 문화혁명기에 찍은 작가 자신의 낡은 가족사진이 토대가 되었다는 「혈연—대가족」 시리즈는 장샤오강의 대표 연작이다. 1993년에 시작한 이 시리즈에서 작가는 마치 과거에 동네 사진관에서 가족사진을 찍을 때처럼 어딘가 어색한 포즈로 앞을 주시하는 가족을 묘사하고 그 위에 가족 구성원을 연결하는 핏줄 같은 붉은 선을 그려 넣는다. 대가족이라는 제목과는 반대로 가족 구성원은 보통 부모와 한두 명의 자식뿐이다.

경매 자체가 뉴스거리가 되는 경우도 있다. 특히 유명 컬렉터의 소장품이 출품되

소더비 홍콩에 출품된 장샤오강 「혈연—대가족 3호」, 캔버스에 유채, 179×229cm, 1995 Courtesy of Sotheby's ■

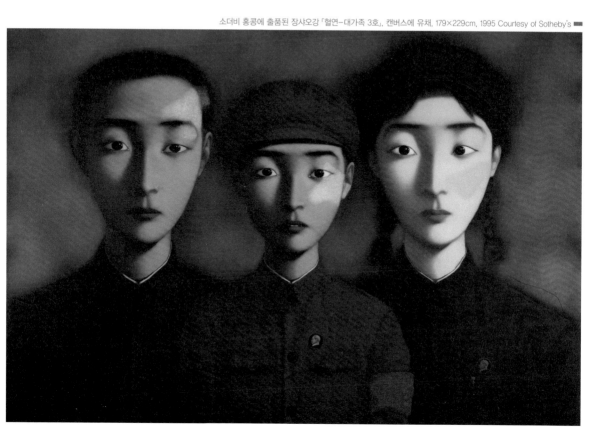

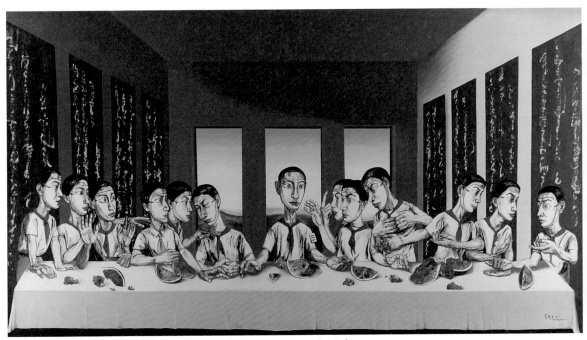

■ 소더비 홍콩에 출품된 쩡판즈, 「최후의 만찬」, 캔버스에 유채, 220×395cm, 2001 Courtesy of Sotheby's

면 시장의 모든 신경이 그곳으로 쏠린다. 2011년 소더비는 세계적으로 유명한 중국 현대미술 컬렉터인 가이 울렌스Guy Ullens의 컬렉션 경매를 유치했다. 벨기에 태생의 사업가인 울렌스는 베이징 798 지역에 위치한 울렌스 현대미술센터Ullens Center for Contemporary Art를 세운 인물이다. 1980년대부터 중국 현대미술을 수집하여 장샤오강, 장페이리張培力, 왕광이王廣義 등 주요 중국 현대미술 작가의 초기 작품을 소장하고 있다. 그의 컬렉션은 중국 현대미술의 발전사를 보여주는 수준 높은 컬렉션으로 유명하며, 소더비는 그의 컬렉션 경매를 계속 진행하고 있다. 특히 2011년 봄에 진행한 〈울렌스 컬렉션−중국 아방가르드의 기원The Ullens Collection: The Nascence of Avant-Garde China〉 경매에서는 전체 105점의 출품작 중 104점이 낙찰되며 작가들의 경매 기록이 쏟아졌다. 앞서 언급한 2011년의 장샤오강 경매 기록 역시 이 경매에서 나왔다. 이처럼 경매시장에서 작품의 소장 이력은 작품의 가치를 높이는 매우 중요한 역할을 한다. 울렌스 컬렉션 경매는 훌륭한 컬렉션의 수준에 '울렌스'라는 소장자의 권위가 더해지며 성공적인 결과를 낸 것이다.

　2013년 가을은 홍콩 경매시장에서 대단히 중요한 시기였다. 크리스티와 소더비가 이브닝 세일에서 각각 회사의 역대 최고 매출을 올렸으며, 소더비에서는 아시아 현대미술 경매 기록이 경신되며 연일 뉴스를 장식했다. 중국 현대미술계의 스타 작가인 쩡판즈가 그 주인공으로 7,000만 홍콩달러(약 98억 원)에 경매가 시작된 「최후의 만찬The Last Supper」(2001)이 1억 6,000만 홍콩달러(약 223억 원)의 낙찰가를 기록했다. 레오나르도 다 빈치의 「최후의 만찬」에서 영감을 얻은 이 작품은 쩡판즈를 세계적인 작가 반열에 오르게 한 '마스크 시리즈Mask series' 중 하나다. 쩡판즈는 1990년대 초에 베이징으로 이주한 후 대도시에서 살아가는 사람들의 피곤한 삶을 내면화한 마스크 시리즈를 그리기 시작했다. 사람들의 표정을 가리고 있는 가면은 결국 진정한 자아와 욕망을 숨긴 채 살아가는 도시인의 표상인 것이다. 이 작품 역시 울렌스가 소장했었다.

　그 다음 달에 열린 크리스티의 이브닝 세일에서도 쩡판즈의 작품이 최고 낙찰가를

기록했다. 「병원 삼면화 No.3Hospital Triptych No.3」(1992)가 그 주인공으로 세 폭의 그림으로 이루어진 이 작품은 작가의 초기 연작인 '병원 시리즈'이다. 경매는 6,500만 홍콩달러(약 90억 원)에서 시작해 1억 홍콩달러 (약 137억 원)에 낙찰되었다. 이로써 쩡판즈는 중국에서 가장 비싼 현대미술 작가로 이름을 올렸다.

동시대 작가들뿐 아니라 '20세기 중국 미술' 역시 아시아 컬렉터들의 사랑을 받고 있다. 중국 본토에서 치바이스齊白石, 장다첸張大千, 쉬베이홍徐悲鴻 등이 인기가 많다면, 홍콩에서는 프랑스에 체류하며 작품 활동을 했던 추테춘朱德群, 자오우지趙無極, 산유常玉의 작품 거래가 많다. 산유의 경우에는 꽃과 누드를 소재로 한 작품이 경매에 많이 출품된다. 서정 추상의 대표적 인물인 자오우지는 2013년 작고한 이후 거래량이 급격히 증가했으며 그해 하반기에 홍콩과 베이징의 소더비 경매에서 경매 기록이 연달아 경신되었다. 추상 구성의 대가인 추테춘은 2011년부터 거래가 급증했는데 2014년 3월 작고한 이후 거래가 더욱 늘고 있다. 추테춘의 경매 기록은 2013년 크리스티 홍콩의 가을 경매에서 나왔다. 「무제Untitled」(1963)가 6,200만 홍콩달러(약 85억 원)에 낙찰된 것이다.

아시아 현대미술 경매 기록의 각축전*

홍콩 경매시장은 중국 미술이 주를 이루지만 한국, 일본, 동남아시아 미술의 거래도 많이 이루어진다. 구사마 야요이, 무라카미 다카시와 함께 일본 현대미술을 이끌고 있는 나라 요시토모의 경매 기록 역시 홍콩에서 달성되었다. 2014년 소더비의 봄 경

* 경매 기록은 아트프라이스의 데이터베이스를 참조하여 2014년 12월 31일까지의 경매 결과를 반영하였다. 홍콩 경매의 낙찰가는 구매 수수료를 포함하지 않은 금액으로 홍콩달러로 표기하였다. 독자의 이해를 돕기 위해 낙찰가를 각 경매 날짜의 환율로 환산하여 대략의 원화 금액으로도 표기하였다.

크리스티 홍콩에 출품된 쩡판즈, 「병원 삼면화 No.3」, 캔버스에 유채, 각 150×115cm, 1992 ⓒChristie's Images Limited ■

매에서 「나이트 워커Night Walker」(2001)가 1,300만 홍콩달러(약 18억 원)에 낙찰된 것이다. 무라카미 다카시나 구사마 야요이의 경우 홍콩에서 거래량이 많기는 하지만 고가의 작품은 주로 뉴욕 경매에서 거래되고 있다.

한국에서도 홍콩을 주목하는 이유는 한국 작품이 거래되는 대표적인 해외시장이기 때문이다. 홍콩 경매시장에는 2000년대 중반부터 동시대에 활동하고 있는 비교적 젊은 작가들의 작품이 출품되었다. 이는 국내 경매시장을 박수근, 이중섭, 김환기, 김종학, 이대원, 이우환 등 1940년 이전 출생 작가들이 이끌고 있는 것과는 대조적인 양상이었다. 그러나 최근 들어 홍콩에서도 이우환, 김환기, 남관, 이성자를 비롯해 1970년대 주요 사조였던 단색화를 대표하는 정상화, 하종현, 박서보, 윤형근 등의 출품작이 증가하는 추세다.

■ 크리스티 홍콩에 출품된 추테춘, 「무제」, 캔버스에 유채, 두 폭, 오른쪽 195×129.5cm, 왼쪽 195×114cm, 전체 195×243.5cm, 1963 ©Christie's Images Limited

홍콩 경매시장의 가능성을 국내에 처음 알린 주인공은 김동유였다. 그는 한 인물의 얼굴로 하나의 픽셀을 만들고 그 픽셀을 무한 반복하여 다른 인물을 창조해내는 작품을 주로 그린다. 그런 그의 작품 가운데 「메릴린 먼로 Vs. 마오 주석Marilyn Monroe Vs. Chairman Mao」(2005)이 2006년 크리스티 홍콩의 봄 경매에서 220만 홍콩달러(약 2억 7,000만 원)에 낙찰되었다. 이는 추정가 7만~10만 홍콩달러의 20배가 넘는 금액으로, 국내 미디어의 헤드라인을 장식하며 화제가 되었다. 이후 그의 작품은 홍콩 경매의 단골 출품작이 되었다. 홍콩에서 최고가에 낙찰된 김동유의 작품은 존 F. 케네디 대통령의 얼굴로 그린 먼로의 초상 「메릴린 먼로」(2007)이다. 이 작품은 2007년 크리스티 가을 경매에 출품되어 410만 홍콩달러(약 4억 9,000만 원)에 낙찰되었다.[20]

강형구의 작품 역시 홍콩 경매시장에서 꾸준히 소개되고 있다. 그는 반 고흐, 오드리 헵번, 메릴린 먼로, 앤디 워홀, 앤젤리나 졸리 등 역사적인 인물과 현존하는 유명 인사를 극사실적 화법으로 재해석한 초상화로 유명하다. 작가의 경매 기록은 2007년 크리스티 가을 경매에서 나왔다. 이는 강형구 작가의 작품이 처음으로 홍콩 경매시장에 출품된 데뷔 무대였는데, 여기에서 경매 기록이 세워진 것이다. 「푸른색의 빈센트 반 고흐Vincent Van Gogh in Blue」(2006)가 추정가 50만~60만 홍콩달러(약 7,000~8,000만 원) 대비 여섯 배가 넘는 380만 홍콩달러(약 4억 5,000만 원)에 낙찰되었다.

2007년 봄 크리스티 홍콩에서 550만 홍콩달러(약 6억 5,000만 원)에 낙찰된 홍경택의 「연필 IPencil I」(1995~98) 역시 홍콩 경매와 관련해서 꾸준히 회자된다. 당시 추정가는 55만~85만 홍콩달러(약 7,600~1억 1,800만 원)였는데, 낮은 추정가의 열 배에 달하는 금액에 낙찰되며 이목을 끌었다. 이 작품은 2013년 봄, 크리스티의 이브닝 세일에 다시 한 번 출품되어 2007년과 동일한 550만 홍콩달러(약 7억 9,000만 원)에 낙찰되었다.

한국 현대미술의 대표 작가 중 한 명인 이우환의 경매 기록 역시 홍콩에서 나왔다. 2012년 가을, 서울옥션이 진행한 홍콩경매에서 작가의 「점으로부터」(1977)가 1,520만

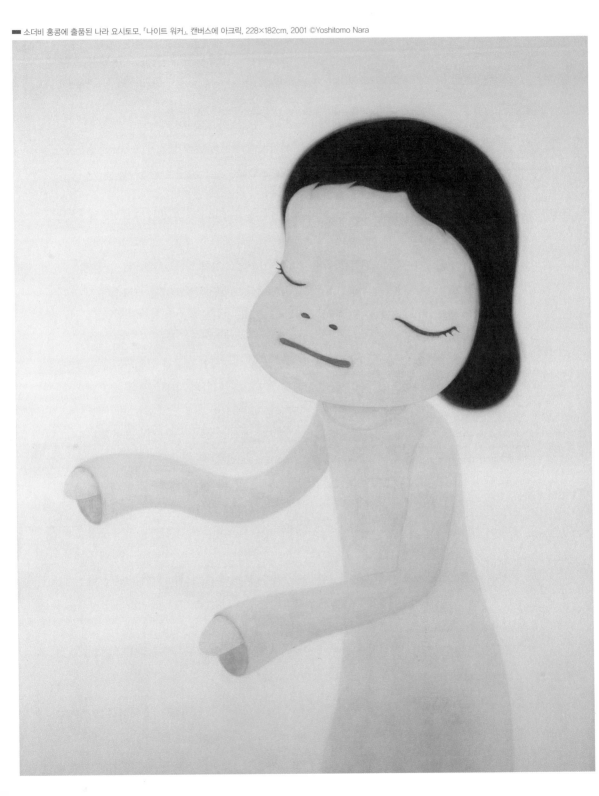

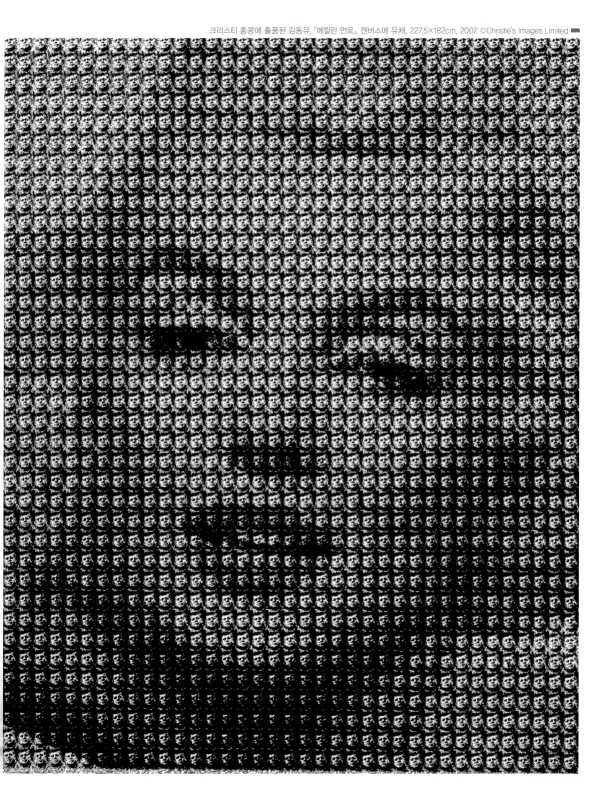

홍콩달러(약 21억 원)에 낙찰된 것이다. 이우환은 2011년 미국 구겐하임 미술관 회고
전에 이어 2014년 베르사유 궁전에서 개인전을 개최하며 전 세계적인 관심을 받고 있
다. 「선으로부터」와 「점으로부터」 시리즈를 비롯해 「바람과 함께」 「조응」 「대화」 시리즈
등 40여 년에 걸친 이우환의 회화 작품은 국내외에서 큰 인기를 끌고 있다.

　　홍콩은 동남아시아 현대미술이 거래되는 주요 경매시장이기도 하다. 소더비는
2013년 40주년 기념 이브닝 세일에서 동남아시아 작품을 대거 선보였다. 기존에는 주
로 데이 세일에서만 동남아시아 작품을 다룬 것과는 대조적인 행보였다. 2014년 경매
에서도 이러한 전략은 계속된다. 크리스티 역시 이브닝 세일에서 지속적으로 동남아
시아 작품을 선보이고 있다. 이처럼 최근 홍콩에서는 동남아시아 미술의 높은 인기와

■ 크리스티 홍콩에 출품된 강형구, 「푸른색의 빈센트 반 고흐」, 캔버스에 유채, 259×194cm, 2006 ©Christie's Images Limited

크리스티 홍콩에 출품된 홍경택, 「연필 I」, 캔버스에 유채, 259×581cm, 1995~98 ©Christie's Images Limited ▬

위상을 확인할 수 있다. 그중에서도 특히 1970년 이후 출생한 인도네시아와 필리핀의 젊은 작가들의 활약이 두드러진다.

인도네시아의 니오만 마스리아디는 홍콩 경매시장에서 꾸준히 거래되는 인기 작가로, 2008년 소더비 홍콩의 가을 경매에서 경매 기록을 세웠다. 「반툴에서 온 남자(마지막 라운드)The Man from Bantul(The Final Round)」(2000)가 추정가 100~150만 홍콩달러를 훌쩍 넘는 650만 홍콩달러(약 10억 원)에 낙찰된 것이다. 마스리아디의 회화는 풍자와 유머로 가득하다. 슈퍼맨 등 대중문화에서 차용한 인물에 영웅적 이미지를 반전시키는 대화를 말풍선에 그려 넣는 방식으로 웃음을 준다.

또 다른 인도네시아 작가인 크리스틴 아이 츄Christine Ay Tjoe 역시 최근 세계적인 명성을 얻고 있다. 그녀의 작품은 2000년대 중반부터 경매시장에서 거래되기 시작하여 2011년부터는 더욱 활발하게 거래되고 있다. 이 작가의 경매 기록은 2014년 소더비 홍콩의 봄 경매에서 나왔다. 「은신처로서의 층Layer as a Hiding Place」(2013)이 그 주인공으로, 낙찰가는 380만 홍콩달러(약 5억 2,000만 원)였다.

필리핀 작가로 세계 미술계에서 독보적인 위치를 차지하고 있는 로널드 벤추라

Ronald Ventura의 경매 기록은 2011년 소더비 홍콩의 봄 경매에서 세워졌다. 「그레이그라운드Grayground」(2011)가 낙찰가 700만 홍콩달러(약 9억 8,000만 원)를 기록한 것이다. 벤추라는 해골과 만개한 꽃을 같이 보여주는 등 의외의 이미지를 창조해내는 작가로 유명하다. 특히 잘 알려진 만화 캐릭터들에 해골이나 폭탄과 같은 이미지를 결합시킴으로써 만연한 소비지상주의와 폭력적인 문화가 지배하는 현대사회의 위험을 암시한다.

이처럼 홍콩에서는 다양한 아시아 작품들의 거래가 이루어지며 경매 기록이 여럿 탄생했다. 하지만 현대미술 작가들은 화풍이 계속 변하고 컬렉터들의 취향 역시 바뀌기 때문에 경매시장에서 한 작가의 작품이 지속적으로 거래되기란 쉽지 않다. 그런 탓에 몇 년 전 인기를 끌었던 작가들이 경매 랭킹에서 사라지고, 새로운 작가들이 그 자리를 채우곤 한다. 그러나 홍콩 경매시장에 나오는 작품만큼은 엄선된 작품이라는 평가를 받는다. 특히 크리스티와 소더비의 출품작은 미술 관계자들 사이에서도 시장의 트렌드를 알기 위해 검토해야 하는 체크리스트로 인식되고 있다.

프리뷰에서 세일룸까지. 미술 경매에 관한 모든 것

그렇다면 경매는 어떻게 진행될까? 경매란 경매회사가 작품을 팔고자 하는 사람들에게 위탁을 받아 응찰자 중 최고가를 부르는 사람에게 공개적으로 판매를 하는 방식이다. 우선 경매에 나올 작품들이 선정되면 경매회사는 경매 도록과 웹사이트를 통해서 작품 이미지와 작품에 대한 설명을 게시한다. 경매시장에서 주로 거래되는 작품은 2차원적인 회화, 판화, 사진 작품이 대부분을 차지하며, 미디어나 설치 작품은 다소 찾아보기 어렵다. 경매 전에는 '뷰잉viewing' 또는 '프리뷰preview'라 부르는 출품작 전시회가 진행된다. 이 전시는 경매에 관심을 갖고 있는 사람이라면 누구나 관람이 가능

하다. 프리뷰는 일반적인 미술 전시회와는 또 다른 재미를 선사한다. 천문학적 가격의 작품을 바로 눈앞에서 볼 수 있는 짜릿함을 느끼기도 하고, 도록에서는 별 특징이 없어 보였던 작품이 인상적인 매력을 뽐내며 눈과 마음에 각인되기도 한다.

구매를 하고자 하는 작품이 있다면 '스페셜리스트'라고 불리는 경매회사의 담당자에게 작품에 관한 설명을 듣고 작품 상태에 대해 알려주는 '컨디션 리포트condition report'를 제공받는 것이 좋다. 응찰을 하려면 경매 참가 신청을 한 후 '패들paddle' 번호를 부여 받아야 한다.

응찰 방식은 다양하다. 경매 당일, 현장에서 직접 패들을 들고 응찰하는 현장 응찰, 경매사 직원을 통한 전화 응찰, 경매 전 서면으로 응찰가를 써내는 서면 응찰 등이 있다. 경매회사에 따라 실시간으로 인터넷을 통해 응찰을 받기도 한다. 원하는 작품을 낙찰받았다면 낙찰가와 경매회사의 수수료 및 부가가치세 등 세금을 지불한 후 작품

소더비 홍콩 〈40주년 이브닝 세일〉 프리뷰, Courtesy of Sotheby's ■

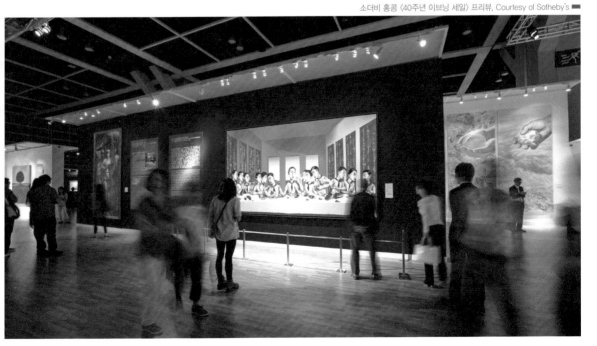

을 인도받을 수 있다. 수수료는 경매회사별로 상이하므로 경매 전 확인이 필수적이다. 세금 역시 경매가 진행되는 국가에 따라 상이하다.

홍콩의 경매시장을 즐기려면 우선 프리뷰를 보는 것부터 시작하는 것이 좋다. 크리스티와 소더비는 홍콩 컨벤션 전시 센터에서 아트페어 못지않은 규모의 프리뷰를 연다. 먼저 경매 도록이나 웹사이트에서 관심 있는 작품을 보았다면 실물을 보고 확인하는 작업이 필요하다. 출품작 중 개인 컬렉터에게 팔리는 작품 대부분은 공개적으로 전시될 가능성이 희박하므로 좋은 작품이라면 마지막 기회라고 생각하고 열심히 살펴보는 것이 좋다. 또한 크리스티와 소더비는 뉴욕이나 런던에서 경매할 작품의 순회전시를 홍콩 경매 기간에 함께 열기도 한다. 여기서는 모네나 르누아르 등 해외 유수 미술관에서나 만날 수 있는 대가들의 작품을 감상할 수 있는 호사를 누릴 수도 있다.

응찰을 원하는 작품이 있다면 스페셜리스트에게 의뢰해 작품을 꼼꼼히 살펴보고 혹시 작품에 관심을 두고 있는 경쟁 고객이 있는지도 점검해 보아야 한다. 추정가 범위를 확인하고 자신의 예산에 맞춘 응찰 가격도 생각해 놓을 필요가 있다. 응찰이 많을 경우 자칫 경매 과정에서 경쟁 과열로 자신의 예산을 훌쩍 뛰어넘는 가격에도 패들을 들 수 있기 때문이다. 낙찰을 받으면 경매회사에 구매 수수료도 지불해야 하기 때문에 이 점 역시 고려하여 예산을 세울 필요가 있다.

크리스티와 소더비의 경매는 엄청난 인파를 자랑한다. 고가의 작품이 거래되는 이브닝 세일의 경우 경매장 개장 30분 전부터 고객들이 줄을 서서 기다리는 진풍경이 벌어지기도 한다. 응찰에는 참여하지 않더라도 경매장 뒤에 서서 구경하는 사람들도 많다. 고객 휴게실 역시 늘 북적이며, 일부 고객들은 휴게실에서 생중계되는 스크린으로 경매 현장을 관람하기도 한다. 경매 현장에는 잘 차려 입은 젊은 선남선녀들부터 허름한 행색이지만 관록 있는 전문가나 컬렉터로 보이는 어르신들, 점잖은 중년 부부, 초등학생 자녀와 함께 관람을 온 가족 등 다양한 사람들이 모여든다.

경매가 시작되면 경매사가 나와서 공지사항을 발표하는데, 이때는 작품의 제작 연

크리스티 홍콩 경매 현장 ⓒChristie's Images Limited ■■

도 등 정정할 정보나 출품이 취소된 작품 등에 대해 알려준다. 경매의 하이라이트 작품은 경매 전반에 걸쳐 출품되기 때문에 경매가 끝날 때까지 긴장의 끈을 놓을 수가 없다.

경매사는 마치 오케스트라를 지휘하듯 경매장의 분위기를 이끈다. 경매사의 역량에 따라 경매장 분위기가 크게 달라지고 응찰자들 간의 경쟁이 심화되기도 하며 인기 작품인 경우에는 다수의 사람들이 경쟁적으로 응찰을 해 현장을 뜨겁게 달구기도 한다. 특히 홍콩 사람들은 경매장에서 벌어지는 경쟁을 즐기기 때문에 홍콩에서 미술 경매가 인기라는 얘기가 있을 정도다. 이러한 경합 분위기 속에서 출품작이 200~300점이 넘는 데이 세일의 경우에는 다섯 시간도 넘게 경매가 진행되기도 한다. 그에 비해 출품작 수가 적고 상대적으로 가격대가 낮은 작품이 출품되는 아시아 경매회사들의 경매 현장은 훨씬 조용하고 차분한 편이다.

■ 크리스티 홍콩 2013년 가을 경매 프리뷰 ©Christie's Images Limited

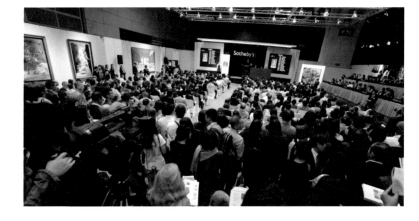

그렇다면 과연 누가 경매에서 작품을 사는 것일까? 크리스티 홍콩의 아시아 현대미술 경매는 55~65퍼센트의 구매자가 아시아인이고 나머지 35~45퍼센트는 전 세계에서 모여든 컬렉터들로 이루어진다. 현대미술은 다른 분야에 비해 고객층이 다양한 편인데 다른 분야에서는 고객의 약 95퍼센트가 아시아 컬렉터인 것에 비하면 현대미술은 매우 국제적인 시장이라고 할 수 있다. 소더비 홍콩 역시 아시아 현대미술 분야의 고객은 25개국에 분포하고 있으며 홍콩 현지 컬렉터가 가장 많다고 전한다. 그 다음으로 중국 본토 컬렉터가 높은 비중을 차지하는데 경매에서 중국 현대미술이 차지하는 비중이 높기 때문에 중국 본토의 고객이 지속적으로 증가할 것으로 예상하고 있다. 서울옥션은 홍콩 경매 초기에는 70퍼센트가 한국인이었으나 이제는 상황이 역전되어 주로 인도네시아, 싱가포르, 말레이시아 화교들로 이루어진 해외 고객이 70퍼센트를 차지한다고 한다. 차이나 가디언은 70퍼센트가 중국 고객이며 나머지는 해외 고객이라고 밝힌다. 폴리옥션은 중국 본토 컬렉터 외에 홍콩, 동남아시아, 미국 등에 넓은 고객층이 형성되어 있다고 한다. 해외 고객층은 점점 늘어나 2012년 가을 첫 경매 이후 2014년 봄 경매까지 네 번의 경매를 진행하면서 180퍼센트 증가했다.

지속 가능한 성장을 위한 전략

경매시장이 커질수록 매출 향상과 신규 고객 발굴을 위한 경매회사 간 경쟁이 날로 심화되고 있다. 이런 상황은 최근 경매회사들이 확대하고 있는 프라이빗 세일에서 잘 드러난다. 프라이빗 세일은 전시를 통해 작품을 판매하는 것으로 상업 갤러리의 비즈니스 모델과 비슷하다. 2011년부터 경매회사의 프라이빗 세일이 전 세계적으로 급증하고 있는데, 경매에서는 위탁자와 구매자의 수수료가 경매회사의 매출이 되는 반면, 프라이빗 세일에서는 중개 수수료가 곧 매출로 연결된다.

소더비는 뉴욕과 런던. 홍콩에 전시 공간을 운영하며 프라이빗 세일을 진행한다. 2013년에는 30여 개의 전시를 개최해 전년 대비 30퍼센트 신장한 약 11억 8,000만 달러(약 1조 2,921억 원)의 판매가 이루어졌다. 2012년 이전에는 전체 매출의 5~8퍼센트를 차지했던 중개 수수료 매출 역시 2013년에는 10퍼센트를 점유하며 성장세를 보였다.[21] 크리스티 또한 2013년 중개 판매의 규모가 11억 9,000만 달러(약 1조 3,031억 원)로 2012년 대비 20퍼센트 성장했다고 발표했다.[22]

홍콩에서도 이러한 경쟁 전략이 확연히 드러난다. 소더비는 2012년 5월부터 애드미럴티에 위치한 원 퍼시픽 플레이스에 전시 공간을 운영하고 있다. 이곳에서는 홍콩 경매에 출품되지 않는 서구의 작품들을 소개하고 다양한 기획전시를 통해 작품을 판매하고 있다. 크리스티는 경매 기간 동안 프리뷰 전시장의 한 공간을 할애해 프라이빗 세일을 진행하다가 2014년 2월에 센트럴에 위치한 알렉산드라 하우스에 전시 공간을 마련했다.

홍콩에서는 많은 경매회사들이 부족한 공간으로 인해 호텔에서 경매를 진행한다. 따라서 전시와 경매를 위한 독립된 공간을 운영하는 것은 경매회사의 성장 전략과도 밀접한 관련이 있다. 봄과 가을의 정기 경매 외에도 수시로 경매와 프라이빗 세일을 진행할 수 있어 수익 창출의 기회가 크게 증가하기 때문이다.

본햄스도 2014년 5월 소더비와 같은 빌딩에 전시 공간을 마련하여 봄과 가을에 국한된 경매를 연중으로 확대한다는 계획을 발표했다. 폴리옥션 역시 2013년 3월부터 같은 빌딩에 전시 공간을 운영하고 있다. 여기서는 베이징에 위치한 갤러리들과 함께 공동 전시를 개최하거나 베이징 경매의 순회 프리뷰를 진행한다. 이처럼 경매회사들이 프라이빗 세일로 사업 영역을 확장하면서 경매회사와 갤러리의 경계가 모호해지고 있다. 이에 갤러리 업계에서는 경매회사의 무차별적 사업 확장에 대해 비난의 목소리를 높이고 있는 실정이다.

홍콩을 넘어 해외 진출을 모색하는 움직임 역시 새로운 고객층 발굴로 성장을 이

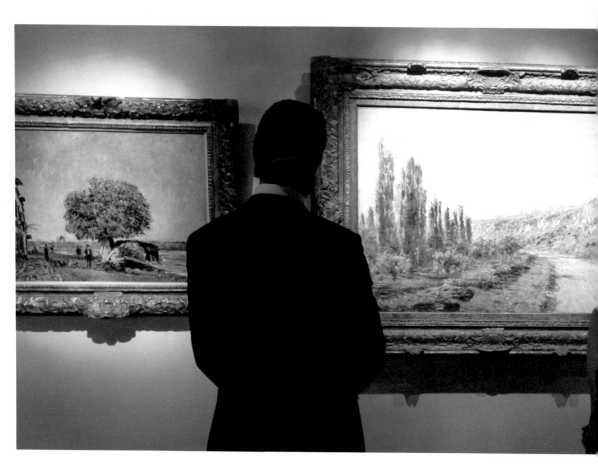

■ 제임스 크리스티 룸 전시장 ©Christie's Images Limited

소더비 홍콩 갤러리에서 열린 〈소더비 모던 마스터 II〉, Courtesy of Sotheby's ■

끌어 내려는 업계의 공통된 전략이다. 중국 본토 경매회사들이 홍콩으로 진출하는 가운데, 크리스티와 소더비는 중국 본토로의 진출을 모색했다. 중국 정부가 마침내 외국 경매회사의 본토 진출을 허가하기 시작한 것이다. 소더비는 2012년 중국 국영기업인 거화그룹과 파트너십을 체결하고 베이징으로 진출했고 2013년 첫 번째 경매를 개최했다. 그해 크리스티 역시 해외 경매회사로는 최초로 상하이에 단독으로 진출하여 첫 경매를 진행했다. 하지만 중국 정부는 외국 경매회사가 1949년 이전의 중국 미술품이나 유물을 중국 본토에서 경매하는 것을 금지하고 있다. 중국 본토의 경매시장에서는 이

분야가 차지하는 비중이 크므로 정부의 정책이 바뀌지 않는 한 해외 경매회사들이 중국 본토에서 성장하는 데에는 한계가 있을 것이라는 게 업계의 주된 관측이다. 이러한 상황에서 크리스티와 소더비가 어떤 전략을 펼칠지, 또한 그들의 중국 진출이 어떤 성과를 이뤄낼지 귀추가 주목되고 있다. ★

경매용어 알아보기

AUCTION GLOSSARY

미술 경매, 다음의 용어만 바로 알면 어렵지 않다.

▶ **경매 도록** Auction catalogue

경매에 출품되는 작품을 출품 순서대로 작품의 정보와 함께 정리해 놓은 책.

▶ **경매사** Auctioneer

경매 현장에서 응찰을 받고 낙찰가를 공표하는 등 경매를 진행하는 전문가.

▶ **구매 수수료** Buyer's premium

낙찰받은 사람이 경매회사에 내는 수수료로 경매회사별로 수수료 체계가 다르다.

▶ **낙찰가** Hammer price

경매사가 출품작의 낙찰을 선언했을 때의 가격으로 구매자의 수수료는 포함하지 않는다.

▶ **내정가** Reserve price

경매회사와 위탁자가 결정하는 출품작의 내정가로 이보다 낮은 가격에는 낙찰이 되지 않는다.

▶ **세일룸** Saleroom

경매를 진행하는 장소.

▶ **서면 응찰** Absentee bid

경매 전에 서면으로 응찰가를 써내는 응찰 방법.

▶ **소장이력** Provenance

누가 작품을 소장했었는지 알려주는 정보로 경매 도록이나 경매회사의 웹사이트에서 확인이 가능하다.

▶ **스페셜리스트** Specialist

경매의 카테고리별 전문가.

▶ **위탁자** Consigner

경매에서 작품을 팔기 위해 출품한 사람.

▶ **추정가** Estimate

경매회사가 예상하는 출품작의 가격으로 낮은 추정가와 높은 추정가로 표시된다.

▶ **컨디션 리포트** Condition report

경매회사의 스페셜리스트가 작품의 상태에 대해 상세하게 적은 보고서. 응찰하고자 하는 작품이 있으면 경매회사에 요청해서 받을 수 있다.

▶ **패들** Paddle

응찰자를 구분하기 위한 번호가 적혀 있어 응찰을 위해 패들을 들면 경매사가 확인한다.

2

할리우드 로드에서
웡척항까지
새롭게 그리는
갤러리 지도

아트페어도, 경매시장도, 갤러리가 없으면 존재할 수 없다. 아트페어는 갤러리들이 참여해 작품을 판매하는 1차 시장이고, 경매는 갤러리에서 거래된 작품들을 취급하는 2차 시장이기 때문이다. 할리우드 로드에서 시작된 홍콩의 갤러리 타운은 차이완, 쿤통, 웡척항까지 뻗어나가고 있다. 홍콩의 갤러리에서는 전 세계에서 모여든 다양한 사람들을 만날 수 있다. 최근에는 가고시언, 화이트 큐브, 갤러리 페로탱 등 국제적인 갤러리들이 속속 홍콩으로 진출하면서 갤러리 현장이 새롭게 조명받고 있다. 중국과 홍콩 현대미술뿐 아니라 한국, 일본, 동남아시아, 중동, 유럽, 미주 등 전 세계 미술을 만날 수 있는 쇼케이스의 현장이 된 홍콩. 할리우드 로드에서 웡척항까지 다채로운 갤러리들을 하나씩 짚어보자.

센트럴에서 시작하는
갤러리 탐방

서점에 즐비한 홍콩 관광 책자의 표지를 장식하고 있는 사진은 주로 홍콩 섬의 전경이다. 그중에서도 IFC몰, HSBC 빌딩, 청콩 센터, 중국은행빌딩 등 홍콩의 스카이라인을 형성하고 있는 센트럴의 광경이 사람들의 눈을 사로잡는다. 고급 쇼핑 매장, 호텔, 금융기관 들이 밀집되어 있는 센트럴은 홍콩 갤러리 현장의 중심지이기도 하다. 홍콩에서 처음 갤러리 지구가 형성된 할리우드 로드가 바로 이 거대한 빌딩 숲의 뒤쪽에 자리 잡고 있기 때문이다. 또한 최근 홍콩으로 진출한 해외 갤러리들의 상당수가 센트럴에 둥지를 틀었다.

할리우드 로드, 홍콩 미술의 터줏대감

성완에서 센트럴에 걸쳐 있는 할리우드 로드는 영국 식민통치가 시작된 19세기 중

위 | 할리우드 로드 거리 풍경 ■■
아래 | 할리우드 로드의 골동품 상점 ■■

반에 건설되었다. 미국의 할리우드와 비슷한 지명 때문에 영화산업과 관련이 있을 것이라는 오해를 사기도 하지만, 홍콩 관광청에 따르면 처음 도로가 만들어질 당시 이 지역에 호랑가시나무가 많았기 때문에 그 나무의 영문명인 할리Holly를 따서 '할리우드 로드'라는 이름이 탄생했다고 한다.

　이 지역은 관광지로도 유명해서 언제나 사람들로 북적인다. 길을 따라 중국의 전통 미술품, 고가구나 장신구, 작은 기념품을 취급하는 골동품 상점이 줄지어 있어서 마치 서울의 인사동과 비슷한 느낌을 준다. 영국의 식민통치 시절부터 유럽의 상인과 군인 들이 중국에서 가지고 온 골동품을 거래하면서 자연스럽게 시장이 형성되었다. 작은 골목마다 옛 건물과 잡화상, 약재상 들이 모여 있어 마치 과거 홍콩의 거리로 타임슬립한 묘한 분위기를 자아내는 장소이기도 하다. 1841년 영국군이 처음 홍콩에 발을 내디딘 곳이라는 '포제션 스트리트' 역시 이 지역에 위치하고 있다.

　할리우드 로드에 현대미술을 취급하는 갤러리가 들어서기 시작한 것은 비교적 최

과거 홍콩으로 타임슬립한 듯한 느낌의 포제션 스트리트 ⓘⓒHallaya 22

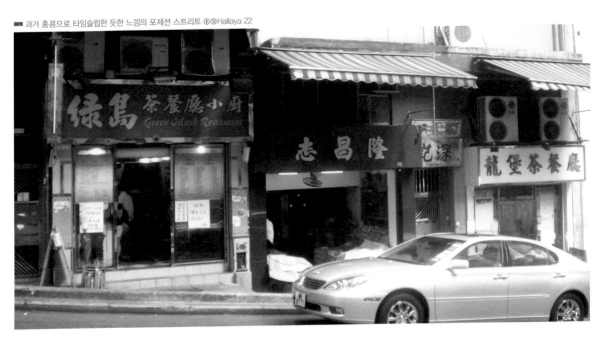

근이다. 1990년대 초에 문을 연 '쇼니 아트 갤러리Shoeni Art Gallery'는 이 지역에 문을 연 초기 갤러리 중 하나다. 리우예劉野, 위에민준岳敏君, 장샤오강, 쩡판즈 등 중국 현대미술의 스타 작가들이 무명이었던 시절, 이들과 함께 일하며 중국 현대미술을 홍콩에 소개하기 시작했다. 2000년대 들어 현대미술 갤러리가 늘어나면서 할리우드 로드는 갤러리 지구로 명성을 쌓기 시작한다.

▌할리우드 로드를 걸으며 현대미술을 만나다

홍콩 갤러리 탐방은 성완의 퀸스 로드 웨스트Queen's Road West와 할리우드 로드가 만나는 지점에서 시작하는 것이 좋다. 제일 처음 만나게 되는 갤러리는 '컨템퍼러리 바이 안젤라 리Contemporary by Angela Li'다. 2008년 설립된 이 갤러리는 전직 금융인이었던 안젤라 리가 운영하고 있다. 안젤라 리는 1990년대 말부터 컨설턴트로 활동하며 중국 현대미술을 취급하다가 갤러리를 오픈하면서 중국뿐 아니라 전 세계 현대미술을

컨템퍼러리 바이 안젤라 리 ▬

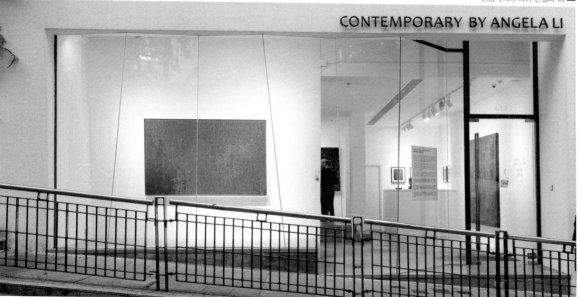

다루기 시작했다. 사진작가인 피터 스타인하우어Peter Steinhauer 및 첸지아강陳家剛, 비디오 설치작가인 토니 오슬러Tony Oursler 등의 전시를 진행했으며, 홍콩뿐 아니라 마이애미와 싱가포르 등지의 국제 아트페어에도 활발히 참여하고 있다.

할리우드 로드 뒤쪽에 위치한 뉴 스트리트에는 상하이에 기반을 둔 갤러리 '아일랜드6Island 6'가 있다. 아일랜드6는 갤러리 소속 작가들이 협업으로 만든 작품만을 전시하는 흥미로운 곳이다. 따라서 모든 작품에는 개인 작가의 이름이 아닌 아일랜드6의 중국명인 '리우다오六島'라는 이름이 붙는다. 기술적인 면에 중점을 두어 하이테크를 이용한 재미있는 작품을 주로 선보인다. 상하이와 홍콩에 이어 2014년에는 태국 푸켓에도 갤러리를 오픈하여 아시아 전역으로 활동 영역을 넓히고 있다.

할리우드 로드를 따라 걷다가 사이 스트리트Sai St.로 들어서면 '신신 파인아트Sin Sin Fine Art'를 만날 수 있다. 2003년에 오픈한 이 갤러리는 길 하나를 사이에 두고 마주보고 있는 두 개의 공간으로 이루어져 있다. 이곳에서는 에디 하라Eddie Hara, 주말디 알

피Jumaldi Alfi, 푸투 수타위자야Putu Sutawijaya, M. 이르판M. Irfan, 나시룬Nasirun 등 인도네시아 현대미술의 대표 작가들을 소개하는 데 집중하고 있다. 2008년에 열린 〈인도네시언 인베이전Indonesian Invasion〉은 인도네시아 현대미술의 흐름을 홍콩에 알린 중요한 전시로 평가받는다. 이 전시에서는 위에서 언급한 작가들뿐 아니라 루디 만토파니Rudi Mantofani, 유니자Yunizar, 엔탕 위하소Entang Wiharso 등 동시대 작가 열네 명의 작품도 함께 선보였다.

할리우드 로드에 위치한 '아네스 베 리브레리 갤러리Agnes b.'s Librairie Galeries'는 미술계보다는 패션계 종사자들에게 익숙한 이름이다. 프랑스 패션 브랜드인 '아네스 베'가 운영하는 갤러리이기 때문이다. 통 유리창을 통해서 항상 전시실이 훤히 들여다보이기 때문에 거리에서도 유독 돋보이는 공간이다. 홍콩에서 특히 인기가 많은 이 브랜드는 의류 매장뿐 아니라 카페, 꽃집, 초콜릿숍, 레스토랑까지 운영하고 있다. 아네스 베는 주로 유럽 작가들을 소개하는데 홍콩 외에 파리와 뉴욕에서도 갤러리를 운영하면서 세 지역 순회전시를 개최하기도 한다. 홍콩의 갤러리에서는 영화 「화양연화」의 촬영감독으로 잘 알려진 크리스토퍼 도일Christopher Doyle이나, 런던 기반의 사진작가 실라 록Sheila Rock이 포착한 펑크 뮤지션들의 사진 전시 등 대중문화와 관련된 전시를 활발히 진행하고 있다.

아네스 베 리브레리 갤러리에서 조금 더 가다 보면 홍콩의 새로운 복합문화공간 피엠큐PMQ를 만날 수 있다. 이곳의 맞은편에는 신힝 스트리트Shin Hing St.가 위치하고 있는데, 이 길로 들어가면 양쪽으로 '아멜리아 존슨 컨템퍼러리'와 '갤러리 오라오라'가 마주보고 있다. 2004년 오픈한 아멜리아 존슨 컨템퍼러리는 종종 한국 작가들을 소개하기도 한다. 러시아 출신의 콘스탄틴 베스메르트니Konstantin Bessmertny를 비롯하여 홍콩의 탕콱힌鄧國騫, 한국의 류호열 등의 작품을 선보인 바 있다.

아멜리아 존슨 컨템퍼러리의 이웃사촌인 갤러리 오라오라는 전직 금융인 헨리에타 쑤이가 운영하는 갤러리로 아시아 현대미술 중에서도 조각에 특화된 활동이 두드

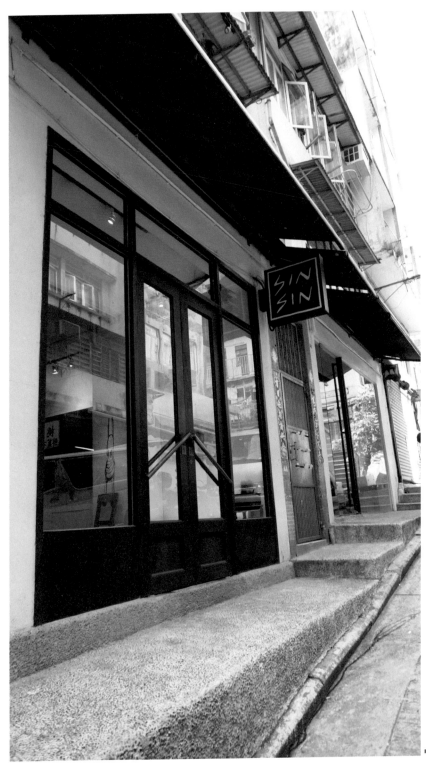

■ 신신 파인아트

아네스 베 리브레리 갤러리 ▬

왼쪽 ｜ 아멜리아 존슨 컨템퍼러리 외부 ▬
아래 ｜ 아멜리아 존슨 컨템퍼러리 전시장 ▬

러진다. 어린 시절 화가가 되고자 했던 헨리에타 쑤이의 열망은 갤러리를 시작하게 한 원동력으로 작용했다. 처음 아시아 호텔 아트페어에 참가해서 좋은 결과를 얻은 후, 아트 바젤 홍콩뿐 아니라 싱가포르, 마이애미, 타이완에서 개최되는 아트페어에도 참여해 갤러리를 적극적으로 홍보하고 있다.

　　MBA 프로그램에 들어갔지만 미술에 대한 강한 열망으로 결국 갤러리를 시작했다는 헨리에타 쑤이는 비즈니스 실력을 십분 발휘해 화랑협회도 운영한다. 2012년 설립된 홍콩화랑협회는 업계의 역사에 비하면 그 시작이 조금 늦은 감이 있다. 그녀는 홍콩화랑협회를 통해서 업계의 목소리를 내고, 지역과 국제 미술 커뮤니티와 활발하게 교류하며 관람객들을 교육시키겠다는 비전을 제시한다. 이러한 활동이 미술 애호가와 컬렉터 들을 성장시키고 선순환을 이끌면서 미술계 발전으로 이어진다고 믿기 때문이다.

갤러리 오라오라(왼쪽)와 카린 웨버 갤러리(오른쪽)

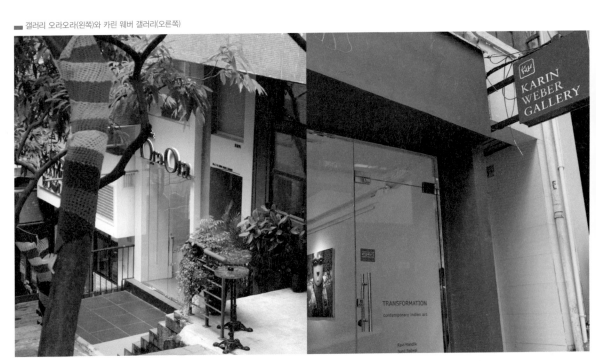

할리우드 로드에서 애버딘 스트리트로 올라가면 '카린 웨버 갤러리Karin Weber Gallery'를 만날 수 있다. 이곳은 미얀마와 캄보디아를 포함한 해외 및 홍콩 현대미술계의 작가들을 두루 소개하는 갤러리다. 2014년 여름에 진행한 전시 〈3G에서 4G로From 3G to 4G〉는 스마트폰이 일으킨 일상의 변화에 대해 이야기하는 전시였다. 이처럼 카린 웨버 갤러리는 생활과 밀접한 주제의 전시를 기획하여 홍콩 대중에게 친숙하게 다가가고 있다.

'순다람 타고르 갤러리Sundaram Tagore Gallery'는 해외 갤러리 중 홍콩에 비교적 일찍 진출한 경우다. 2000년, 뉴욕에 처음 문을 연 이 갤러리는 2008년 홍콩 진출에 이어 2012년 싱가포르까지 그 활동 영역을 넓히며 국제적인 네트워크를 갖춰 가고 있다. 폭포와 절벽 그림이 트레이드 마크인 센주 히로시千住博, 문신을 소재로 디지털 프린트 작업을 하는 김준, 전 세계를 돌아다니며 산업 지역의 잔해와 흔적을 담아내는 캐나다 사진작가 에드워드 버틴스키Edward Burtinsky 등의 전시를 개최했다.

할리우드 로드에서 올드 베일리 스트리트로 올라가면 '10 챈서리 레인 갤러리10 Chancery Lane Gallery'라는 독특한 이름의 갤러리가 나온다. 이곳은 거리명과 번지수를 그대로 따와 갤러리 이름으로 사용하고 있다. 이 갤러리는 2001년 설립 이래로 왕케핑王克平, 줄리언 슈나벨Julian Schnabel, 아툴 도디아Atul Dodiya 등 명성 높은 작가뿐 아니라 베트남을 비롯한 동남아시아의 신진작가들도 선보이고 있으며, 차이완에 '아넥스 앤드 아트 프로젝트Annex and Art Projects'라는 이름으로 별관도 운영한다. 차이완의 별관은 넓은 전시 공간을 자랑하며, 실내뿐 아니라 실외에서도 전시가 가능하다. 본관에서는 공간의 제약으로 구현하기 어려운 전시들을 차이완의 별관에서 진행하곤 한다. 2009년 열린 〈지금까지 영원히, 캄보디아 컨템퍼러리 아트Forever Until Now, Contemporary Art From Cambodia〉는 캄보디아 국외에서 열린 최대 규모의 현대미술 전시로 큰 관심을 모으기도 했다.

할리우드 로드는 윈드함 스트리트로 이어지는데, 이곳에는 홍콩 지역 작가들을 주

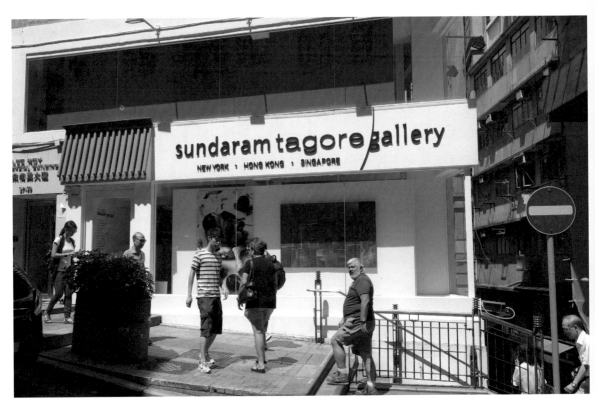

■ 위 | 순다람 타고르 갤러리
■ 아래 | 순다람 타고르 갤러리 〈센주 히로시〉 전시 광경

위 | 10 챈서리 레인 갤러리 〈아툴 도디아〉 전시 광경 ■
가운데 | 그로토 파인아트 ■

아래 | 프린지 클럽 ■
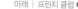

로 소개하는 '그로토 파인아트Grotto Fine Art'가 자리하고 있다. 2001년 설립된 이 갤러리는 피오나 웡Fiona Wong, 케빈 펑Kevin Fung, 호시우키何兆基 등 홍콩 작가들의 작품을 전시하며 홍콩 현대미술의 플랫폼이 되고 있다. 그로토 파인아트가 위치한 모퉁이를 돌아 내려가면 '프린지 클럽Fringe Club'에 다다르게 된다. 이곳은 공연과 전시를 실행하는 비영리 기관으로 홍콩 아티스트들의 작업을 만날 수 있다. 프린지 클럽은 할리우드 로드를 중심으로 한 갤러리 산책의 종착지라고 할 수 있다.

▌변신 중인 할리우드 로드

할리우드 로드에 위치한 갤러리들은 홍콩 도심 한복판에 위치해서 접근성이 좋다는 이점을 가진다. 그러나 비싼 임대료로 대부분의 공간이 비좁은 탓에 전시 시 많은 제약이 따른다. 예를 들어 갤러리 오라오라에서 진행한 쉬홍페이許鴻飛의 조각 전시에서는 빼곡히 설치된 작품 사이로 걸어 다닐 공간이 없었다. 순다람 타고르가 2013년에 진행한 센주 히로시 개인전에서는 갤러리 2층 전체를 대형 설치 작품이 차지하고 있었는데, 관람객이 작품을 감상할 수 있는 최소한의 공간적 여유를 제공하지 못해 아쉬움을 샀다.

이러한 불리한 조건을 타개하기 위해서 최근에는 많은 갤러리들이 센트럴 밖으로 이전하고 있는 상황이다. 주로 산업 지역인 웡척항, 차이완, 쿤통 등의 창고 건물이 새로운 주소다. 비교적 낮은 임대료로 넓은 전시 공간 확보가 가능하고, 따라서 할리우드 로드에서는 보여주지 못했던 실험적인 전시도 가능하게 되었다. 12년간 할리우드 로드를 지켰던 플럼 블로섬스 갤러리는 물론, 2010년에 에버딘 스트리트에 오픈했던 블라인드스폿 갤러리Blindspot Gallery 역시 웡척항으로 이전을 단행했다. 이처럼 갤러리들이 하나둘씩 할리우드 로드를 떠난다면 홍콩 미술계에서 할리우드 로드의 명성도 사라지는 것은 아닐까 하는 걱정이 들기도 한다. 그러나 최근 홍콩 정부에서 피엠큐나 중앙경찰청 등 이 지역의 역사적 건물들을 예술 공간으로 전환하는 프로젝트가

활발히 일어나는 것을 봐서는 민간 자본이 들어설 입지가 좁아지더라도, 공공 자본의
투자로 할리우드 로드가 홍콩 미술과 문화를 향유할 수 있는 지역으로 명성을 이어갈
것으로 보인다.

홍콩의 고미술 시장

ANTIQUITY MARKET IN HONG KONG

홍콩은 중국의 도자기, 고가구, 옥으로 만든 장신구 등 중국 전통 미술품이 거래되는 중요한 시장이다. 특히 도자기는 컬렉터들의 인기를 한 몸에 받는 대표적인 분야다. 중국 황제들이 쓰던 자기를 소유함으로써 마치 신분 상승을 한 것 같은 느낌을 받기 때문인지도 모르겠다. 한편 종교 미술품으로 간주되던 부처상의 경우, 과거에는 주로 서양인들이 수집했지만 최근에는 중국인들 사이에서도 인기가 급상승 중이다. 자기와 불상, 두 카테고리 가운데 기념비적인 기록을 세운 경매 결과를 소개한다.

명나라 시대 만들어진 작은 술잔 「치킨 컵」[23]

현재까지 가장 비싼 중국 도자기는 2014년 소더비 홍콩의 봄 경매에서 2억 8,100만 홍콩달러(약 382억 원)에 팔린 작은 술잔이다. 이는 중국 명나라 시대에 만들어진 것으로 수탉, 암탉, 병아리 문양이 그려져 있어 '치킨 컵Chicken Cup'이라고 불린다. 이 작품이 1999년 소더비 홍콩 경매에 나왔을 당시만 해도 2,900만 홍콩달러(약 42억 원)에 팔리며 중국 도자기의 경매 최고가를 기록한 바 있는데, 15년 만에 10배 가까이 가격이 상승했다. 이 그릇은 명나라의 성화제成化帝, 1447~87 시절에 만들어진 것으로, 이 시기의 자기는 컬렉터들 사이에서 최고의 작품으로 손꼽힌다. 현재 남아 있는 19점 중 15점은 박물관에 소장되어 있고 4점만이 개인 컬렉터가 소장하고 있다. 「치킨 컵」은 상하이에 위치한 롱 미술관龍美術館의 설립자인 컬렉터 류이첸이 구매한 것으로 알려졌다.

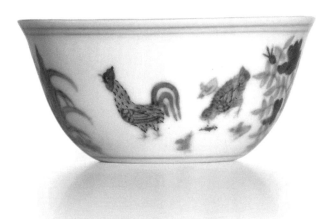

「치킨 컵」, Courtesy of Sotheby's

명나라 시대에 만들어진 금동 석가모니 불상[24]

중국의 조각품 중 최고의 경매가를 자랑하는 작품은 명나라 영락제永樂帝, 1360~1424 시대에 만들어진 부처상이다. 두 겹으로 된 연꽃 받침대 위에 가부좌를 하고 있는 금동 부처상으로 크기는 54.5센티미터다. 2013년 소더비 홍콩의 가을 경매에서 2억 3,600만 홍콩달러(약 326억 원)에 판매되었다. 이 작품의 위탁자는 이탈리아 컬렉터이고, 구매자는 불상 수집으로 유명한 중국인 컬렉터 쩡후아싱으로 알려졌다.

금동 석가모니 불상, Courtesy of Sotheby's

센트럴, 갤러리 지구의 중심이 되다

2014년 5월 13일, 제2회 아트 바젤 홍콩 기간에 맞춰 홍콩화랑협회에서 개최한 '갤러리 나이트' 행사가 열린 저녁, 센트럴의 페더 빌딩Pedder Building 앞은 길게 늘어선 줄로 장사진을 이뤘다. 전 세계 미술 관계자들이 이 빌딩에 있는 갤러리들을 방문하기위해 덥고 습한 날씨에도 불구하고 줄을 선 것이다. 페더 스트리트 12번지에 위치한페더 빌딩은 해외 유명 갤러리들이 앞 다투어 둥지를 틀면서 홍콩의 대표적인 갤러리빌딩으로 재탄생했다. 빠른 비트의 음악이 울려 퍼지는 1층의 의류 매장을 지나 빌딩안으로 들어서면 조용한 갤러리 공간과 마주하게 된다.

앞서 소개한 할리우드 로드 역시 홍콩 센트럴에 속하는 지역이다. 그러나 여기서

■ 페더 빌딩

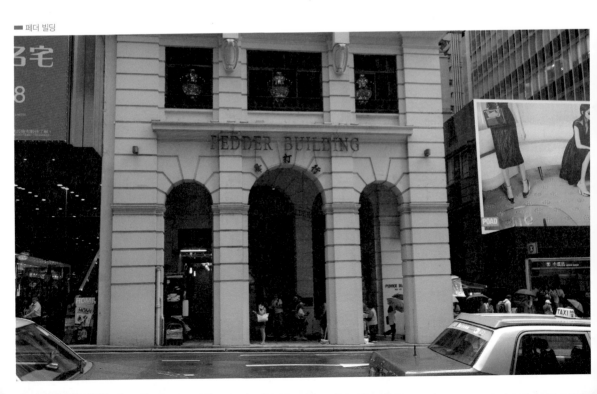

홍콩 센트럴 야경 ■

말하는 '센트럴'은 홍콩 센트럴의 최고 중심지로 랜드마크를 비롯한 세계 유수 명품 브랜드의 대형 매장과 금융회사가 집중된 지역을 일컫는다. 금융, 패션, 음식, 관광의 중심지 센트럴이 이제 갤러리 지구의 중심지로도 거듭나고 있는 것이다.

홍콩 센트럴의 사무실 임대 비용은 전 세계에서 가장 비싼 것으로 유명하다. 세계 각국 기업들의 아시아 헤드쿼터가 밀집되어 있고 최근에는 중국 본토 기업들까지 가세하면서, 최근 몇 년간 이곳의 임대 비용은 세계 1위를 놓치지 않고 있다. 부동산 기업인 CBRE그룹에 따르면, 2013년 3월 기준으로 센트럴의 사무실 임대 비용은 연간 1제곱피트당 미화 253.23달러(약 27만 원)로, 10위를 차지한 뉴욕 미드타운 맨해튼의 두 배에 해당하는 금액이다.[25] 앞서 언급한 페더 빌딩에 매장을 낸 미국의 의류기업 애버크롬비 & 피치는 매달 미화 90만 달러(약 9억 9,000만 원)의 임대료를 지불하고 있는 것으로 알려졌다. 이처럼 높은 임대료를 지불하며 센트럴에 위풍당당하게 등장하

는 해외 갤러리들은 홍콩뿐 아니라 전 세계 미술계의 주목을 받고 있다. 이들의 거대한 투자 비용은 홍콩 미술시장의 발전에 대한 기대감을 담보로 이루어지기 때문이다. 홍콩 미술시장의 강력한 플레이어로 자리 잡고 있는 해외 갤러리들은 홍콩에 아시아 헤드쿼터를 둔 글로벌 기업들처럼 홍콩 분관을 통해 아시아 컬렉터들을 공략하고 있다.

▌홍콩 갤러리 역사의 산 증인

센트럴로 진출한 해외 갤러리들을 살펴보기에 앞서 홍콩 현대미술계에서 중요한 위치를 차지하고 있는 두 갤러리를 먼저 알아둘 필요가 있다.

더들 스트리트Duddle St.에 위치한 '갤러리 뒤 몽드Galerie du Monde'는 미국 출신의 프레드 숄레Fred Scholle이 홍콩으로 이주한 후 이곳에 현대미술 관련 사업이 부족함을 깨닫고 1974년에 설립한 갤러다. 설립 초기에는 마르크 샤갈, 살바도르 달리, 호안 미로 등의 판화 작업을 선보였으며, 1977년에 데이비드 호크니의 에칭 시리즈로 갤러리의 첫 번째 현대미술 전시를 개최하면서 홍콩의 1세대 갤러리로 자리 잡았다. 현재는 중국 근현대미술을 중점적으로 소개하고 있으며, 2014년 갤러리 오픈 40주년 기념 전시인 〈믿을 수 없을 것이다You Won't Believe It〉를 통해 개념미술 중심의 갤러리로 확장하겠다는 계획을 발표하기도 했다.

2012년 페더 빌딩의 407호를 거쳐 401호에 입주한 '한아트TZ갤러리'는 1980년대 초에 주룽 반도에 오픈하면서 활동을 시작했다. 이 갤러리를 운영하고 있는 존슨 창은 미국 윌리엄스 칼리지에서 서양미술사와 미학을 전공한 큐레이터이자 미술비평가로 홍콩 미술계의 대표적인 인물이다. 중국 현대미술이 급성장한 1990년대에 쩡판즈, 장샤오강, 팡리준方力鈞 등 중국 현대미술대가들을 세계 미술계에 소개하는 역할을 톡톡히 수행했다. 2010년에는 콰이청Kwai Chung에 '한아트 스퀘어Hanart Square'를 오픈해 제2의 공간까지 갖추면서 좀 더 다양하고 실험적인 전시를 펼치고 있다.

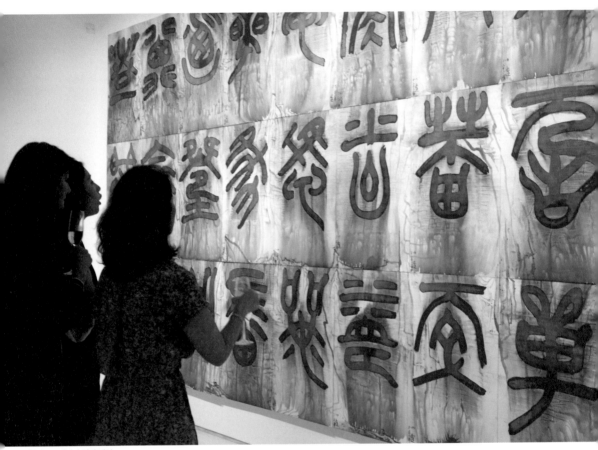

■ 한아트TZ갤러리 전시 광경

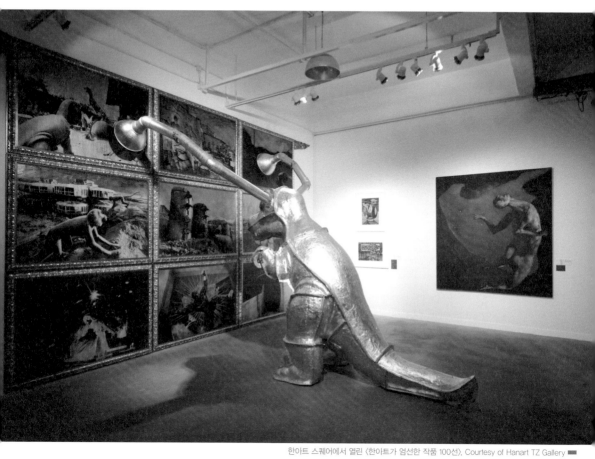

한아트 스퀘어에서 열린 〈한아트가 엄선한 작품 100선〉, Courtesy of Hanart TZ Gallery ▬

한아트TZ갤러리는 중화권 현대미술만을 소개한다. 따라서 해외 갤러리들의 진출로 국제적인 작가들의 전시가 즐비하게 이뤄지는 홍콩 센트럴에서 한아트TZ갤러리의 활동은 독보적이다. 2014년 갤러리 오픈 30주년을 기념해 계최한 〈한아트가 엄선한 작품 100선Hanart 100: Idiosyncrasies〉전은 이곳만의 독특한 색깔을 잘 드러낸 전시였다. 1900년대부터 현재까지의 중국을 '세 가지 미술세계'로 구분해 꾸민 이 전시는 한아트TZ갤러리, 한아트 스퀘어, 홍콩아트센터 세 곳에서 나눠 열렸다. 중국 전통 수묵화와 서예 작품을 포함하는 근대미술부터 정치·사회적 격변기를 그린 '정치적 팝', 그리고 중국 아방가르드 미술까지 100점의 작품을 선정하여 중화권 근현대미술의 역사를 되짚어보고 앞으로의 전개 방향을 소개했다.

Courtesy of Hanart TZ Gallery

한아트TZ갤러리, 존슨 창

Johnson Chang, Director, Hanart TZ Gallery

Q1 1980년대 초에 갤러리를 오픈한 당신은 홍콩 미술계의 개척자이기도 하다. 그때의 경험을 듣고 싶다.

홍콩에서 현대미술이 성장한 것은 교육기관의 힘이 크다. 예술은 사회적 관습에서 생기는 것이 아니라 교육의 한 부분이기 때문이다. 홍콩에는 오랫동안 제대로 된 미술교육기관이 부재했는데 이는 곧 예술에 대한 담론, 토론, 발전을 위한 플랫폼이 전무했음을 의미한다. 1970~80년대에 미술을 선보이는 주요 장소는 미술대학이었다. 홍콩중문대학과 홍콩이공대학이 중추적인 역할을 하며 작가들을 키워냈다. 홍콩과 타이완의 신진작가들로 꾸민 우리의 첫 전시는 1983년 12월에 열렸다. 갤러리 오픈 전에 친구와 함께 중국 고미술 갤러리를 운영하기도 했고, 홍콩아트센터에서 현대미술 전시를 여는 등 미술계에서 활동하고 있었기 때문에 갤러리 시작이 어렵지는 않았다. 오히려 지금 갤러리를 운영하는 것이 30년 전에 비해서 더 힘든 것 같다. 운영 비용이 훨씬 많이 들어가기 때문이다.

Q2 갤러리 고객들은 주로 어떤 사람들인가?

홍콩에 거주하는 사람들이다. 국적으로 보자면 중국인과 비지니스 차 홍콩에 머물고 있는 외국인 비율이 높다. 중국 본토 고객도 있지만 비율로 보면 그리 높지 않다. 중국의 거물급 컬렉터들은 이미 유명해진 작가들의 작품을 선호하는 탓이다. 나는 새로운 작가들을 발굴하는 것이 좋다. 지금은 전통적인 미술을 새롭게 해석하는 접근방식에 관심을 두고 있다. 물론 이런 작가들이 항상 최고의 작가라고 말하기는 어렵고, 수급 역시 불안정하다. 그러나 최근 2년간 전통적인 미술에서 영감을 받아 작업을 하는 작가들을 주로 소개하고자 했으며, 이를 통해 전통미술과 현대미술을 이해하는 우리의 시각을 다시 생각해보고자 했다. 지금 전시하는 차오샤오양喬曉陽의 작품도 매우 전통적으로 보이지만 새로운 매체와 기법을 이용하고 있다.

Q3 한아트TZ갤러리는 2014년 초에 갤러리 오픈 30주년 기념 전시회를 진행했다. 지금까지는 무엇에 중점을 두고 있었으며 앞으로의 비전은 무엇인가?

우리는 중국 현대미술을 전문으로 한다. 과거에도 그랬고 지금도 그렇다. 따라서 중국 현대미술을 전체적으로 보여줄 수 있는 각도를 찾고자 한다. 창의력의 이동과 문화적 관심의 이동에 흥미를 느낀다. 물론 중국 이외의 작가들의 전시를 열 때도 있지만 그런 경우에도 아시아의 지리·문화·정치적 상황에서 크게 벗어나지 않는다.

▌페더 빌딩 속 세련된 아트 월드

페더 빌딩을 갤러리 빌딩으로 만드는 데 가장 큰 기여를 한 갤러리는 이 빌딩에 갤러리로서는 처음으로 입주한 영국의 갤러리 '벤 브라운 파인아트Ben Brown Fine Arts'다. 홍콩 태생의 벤 브라운은 소더비에서 경력을 쌓은 후 런던을 중심으로 활동했다. 그런 그가 2009년, 홍콩에 진출할 당시만 해도 홍콩에서 서구 작품을 소개하는 갤러리는 많지 않았다. 이에 벤 브라운 파인아트는 국제적인 작가들을 아시아 시장에 소개하겠다는 목표로 홍콩에 진출했고 개관전에서 앤디 워홀, 게르하르트 리히터, 에드 루샤, 루치오 폰타나, 프랜시스 베이컨, 파블로 피카소, 스기모토 히로시의 작품을 선보이며 많은 주목을 받았다. 이후 갤러리 소속 작가인 론 아라드Ron Arad, 마티아스 샬러Matthias Schaller, 토니 베반Tony Bevan 등 홍콩 대중에게 잘 알려지지 않았던 작가들의 개인전을 개최하며 홍콩에서 저변을 확대하고 있다.

벤 브라운을 필두로, 2011년 가고시언 갤러리, 2012년 런던의 사이먼 리 갤러리Simon Lee Gallery와 상하이의 펄 램 갤러리Pearl Lam Galleries, 그리고 2013년 뉴욕의 레만모핀 갤러리가 페더 빌딩에 입주했다. 이들의 홍콩 진출은 갤러리들의 신흥시장 발굴과도 밀접한 관계를 가진다. 특히 국제적인 거물 화랑인 가고시언의 홍콩 지점 설립은 전 세계 미술계의 이목을 홍콩으로 집중시켰다. 그동안 가고시언은 로스앤젤레스, 뉴욕, 런던, 아테네, 파리, 제네바 등 유럽과 미주 지역을 중심으로 갤러리를 운영했으나 아시아 지역으로는 최초로 홍콩을 선택한 것이다.

가고시언은 페더 빌딩 7층에 위치하고 있으며 개관전으로 데이미언 허스트의 〈잊힌 약속Forgotten Promises〉을 기획했다. 2012년 1월에는 전 세계 열한 곳에서 운영되고 있는 가고시언 분관에서 데이미언 허스트의 〈스폿 페인팅 완결판The Complete Spot Paintings 1986~2012〉전을 동시에 진행한 바 있다. 아시아에서는 첫 번째로 리처드 프린스Richard Prince의 개인전을 연 곳도 가고시언 홍콩이었다. 2014년 3월에는 알베르토 자코메티의 〈위드아웃 엔드Without End〉전을 개최하여 「무한한 파리Paris sans fin」 석판화와 「디

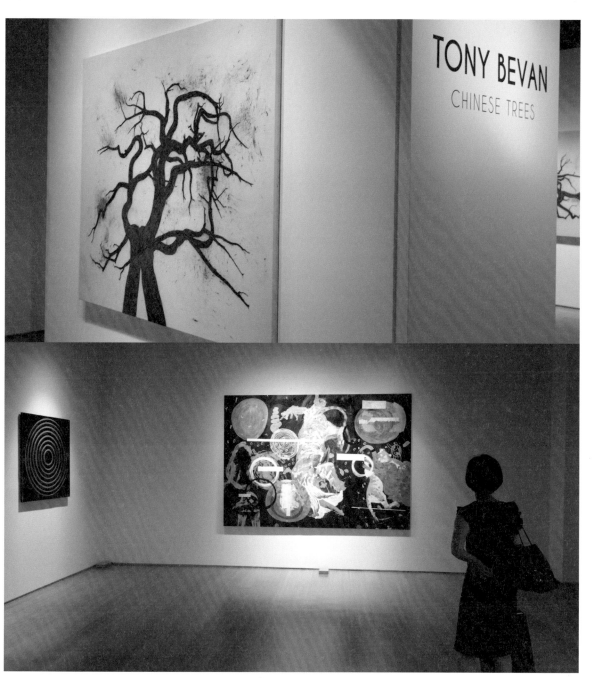

TETSUYA ISHIDA
石田徹也

■ 가고시언 홍콩 전시장

에고의 흉상Diego(tete au col roule)」(1954) 및 「앉아 있는 아네트Annette assise (petite)」(1956)
등 주요 브론즈 조각 작품을 선보였다.

　2012년에 문을 연 사이먼 리 갤러리는 2002년부터 영국 런던에서 활동하며 바버
라 크루거Barbara Kruger, 신디 셔먼Chindy Sherman, 제니 홀저Jenny Holzer, 조지 콘도George
Condo, 래리 클라크Larry Clark 등 미국과 유럽의 작가들을 소개한 갤러리다. 이곳은 실
험적인 신진작가 발굴에 적극적인 곳으로 홍콩 및 아시아 지역에 잘 알려지지 않은 작
가를 소개하겠다는 포부를 가지고 있다.

　펄 램 갤러리를 이끌고 있는 홍콩 출신의 펄 램은 홍콩의 라이순麗新그룹을 이끈 고
故린바이신林百欣 명예회장의 딸로서 적극적인 작품 컬렉팅과 화려한 스타일로 유명하
다. 여러 미술 전시를 기획하며 유명세를 탄 펄 램은 상하이에 2005년 디자인 갤러리

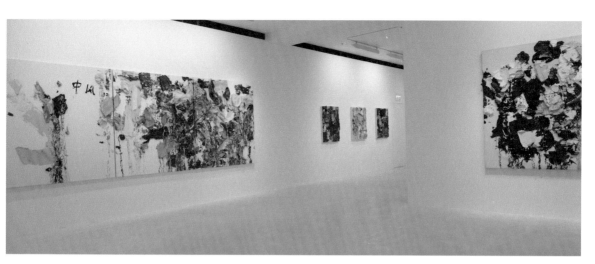

위 | 펄 램 홍콩의 주진시 전시 설치 ■
아래 | 펄 램 홍콩의 잉카 쇼니바레 전시 설치 ■

를 오픈한 데 이어 2006년에는 현대미술 갤러리를 열면서 갤러리 운영에 뛰어들었다. 2012년, 페더 빌딩에 홍콩 분관 개관 후 2013년에는 싱가포르까지 진출하면서 아시아 전역을 활동 무대로 삼고 있다. 잉카 쇼니바레Yinka Shonibare, MBE와 제니 홀저를 비롯한 국제적인 작가들을 홍콩에 소개하고, 추상미술을 펼치는 중국의 주진시朱金石를 적극적으로 홍보하며, 창킨와曾建華 등 홍콩 작가들의 전시도 진행하고 있다.

페더 빌딩에 마지막으로 합류한 레만 모핀 갤러리는 뉴욕을 기반으로 하는 갤러리다. 이곳은 한국 작가 서도호와 이불의 전속 화랑으로 국내에도 많이 알려져 있다. 레이철 레만과 데이비드 모핀David Maupin이 공동으로 운영하고 있으며 1996년, 뉴욕 소호에 처음 문을 연 이후 2002년, 뉴욕 첼시로 이전했다. 2007년 뉴 뮤지엄New Museum의 재개관으로 새로운 문화지구로 떠오른 로어 이스트 사이드에 뉴욕 분관을 열었으며, 홍콩은 레만 모핀 갤러리의 첫 번째 해외 분관이다. 한국을 제2의 고향이라고 부를 만큼 한국이 친숙하다고 말하는 데이비드 모핀은 홍콩 개관전으로 한국의 이불을 선택했고, 2013년 가을에는 서도호의 개인전을 개최하기도 했다. 작가가 뉴욕에서 활동할 당시 거주했던 뉴욕 아파트의 실제 물건, 약장, 냉장고, 스토브, 욕조 등이 파란색 천으로 재탄생한 서도호의 작품은 홍콩 미술계에서 많은 호평을 받았다.

위 | 레만 모핀 홍콩에서 열린 이불 개인전. Image Courtesy to OMA / Lehmann Maupin, New York and Hong Kong; Photography by Philippe Ruault ■
아래 | 레만 모핀 갤러리 서도호 전시 설치 ■

Courtesy of Lehmann Maupin Gallery

레만 모핀 갤러리, 레이철 레만

Rachel Lehmann, Director, Lehmann Maupin Gallery

Q1 홍콩 센트럴은 높은 임대료로 악명이 높다. 이곳에 갤러리를 오픈한 것 자체가 엄청난 투자였을 것이다. 오픈 이후 운영 성적을 평가해 달라.

사실 우리 갤러리는 아시아 출신의 전속 작가들도 많고 10년 이상 아시아에서 일했기 때문에 아시아 지역으로의 진출을 몇 년간 준비해 왔다. 홍콩이 아시아 미술 현장의 중심지로 부상하고 있었기 때문에 이곳에 갤러리를 낸 것은 자연스러운 선택이었다. 홍콩 갤러리는 어느 각도에서 평가하든 성공적이다. 갤러리 전속 작가들 중 몇 명은 홍콩에서 처음으로 전시를 진행했으며, 갤러리에 대한 컬렉터들의 관심도 끌어낼 수 있었다. 따라서 이미 투자한 만큼 결실을 얻었다고 생각한다.

Q2 홍콩이라는 새로운 시장에서 갤러리를 운영하며 경험한 것 중 가장 힘들었던 일은 무엇인가?

아시아 작가와 고객 들을 상대로 수년간 일해 왔기에 특별히 힘든 점은 없었다. 뉴욕 갤러리의 명성이 홍콩에서도 이어질 수 있도록 힘써야 하지만 우리가 항상 홍콩에 있는 것은 아니기 때문에 홍콩 갤러리 운영에 걸림돌이 되기도 한다. 그래서 아시아의 파트너 및 고객 들과 의견을 교환하고 이를 운영에 반영하고자 노력했다.

Q3 아트 바젤 홍콩은 홍콩 미술시장에 큰 영향을 미쳤다. 레만 모핀은 아트 바젤 홍콩의 전신인 아트 홍콩과 아트 바젤 홍콩에 모두 참여했다. 두 페어는 어떻게 다르다고 생각하나?

아트 홍콩에는 3년간 참여했다. 아트 홍콩은 다양한 세대의 고객들에게 미술을 홍보하고 대중의 참여를 이끌어내며 홍콩의 문화 현장에 유의미한 영향을 끼쳤다. 아트 바젤은 최고의 아트페어 브랜드이자 아시아에서는 특히 흥미로운 플랫폼을 선보인다. 지난 두 번의 아트 바젤 홍콩은 아트 홍콩이 만들어 놓은 견고한 토대를 더욱 단단히 하는 계기가 되었다. 홍콩이 아시아 미술의 중심지로 자리매김하는 데 아트 바젤 홍콩의 역할이 크다. 전 세계에서 유일하게 아시아와 서구의 갤러리 비율을 50:50으로 맞춘 아트페어인 점 역시 흥미로운 부분이다.

▋ 화이트 큐브와 갤러리 페로탱의 선택

센트럴에서 페더 빌딩과 함께 미술 애호가라면 꼭 알아야 할 곳이 있다. 바로 코노트 로드Connaught Road 50번지에 위치한 '중국농업은행타워Agricultural Bank of China Tower'다. 영국과 프랑스를 대표하는 두 갤러리, '화이트 큐브'와 '갤러리 페로탱'이 있기 때문이다. 2011년에 지어진 28층짜리 이 건물은 빅토리아 하버를 마주한 도로에 위치해 있다.

1층과 2층을 차지하고 있는 화이트 큐브는 2012년에 홍콩에 진출했다. 520제곱미터의 넓이에 4.5미터의 높은 층고를 갖춘 이 갤러리는 현대미술 전시 구성 및 작품 설치에 용이한 공간을 자랑한다. 화이트 큐브는 1990년대부터 영국 신진작가들로 이루어진 YBAYoung British Artists를 집중적으로 소개하며 성장한 갤러리로 데이미언 허스트, 트레이시 에민Tracey Emin, 척 클로즈Chuck Close, 마크 퀸Marc Quinn, 게리 흄Gary Hume,

중국농업은행타워 로비 ▰

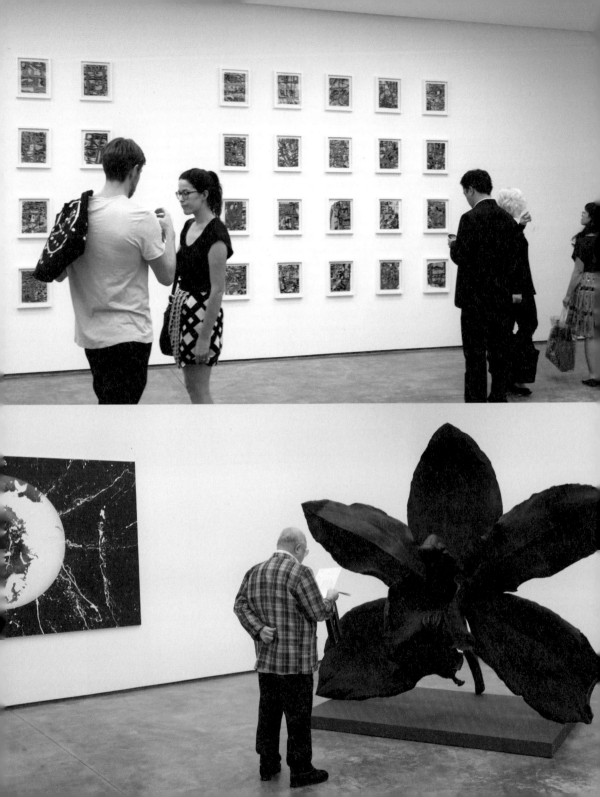

갤러리 페로탱의 전시 오프닝 장면 ▬

▬ 왼쪽 페이지 위 | 화이트 큐브 전시 오프닝
▬ 왼쪽 페이지 아래 | 화이트 큐브 마크 퀸 전시 설치

제프 월Jeff Wall, 장후안張洹 등 국제적으로 명성 높은 현대미술 작가들을 선보여 왔다. 홍콩 갤러리 개관전 역시 영국의 대표 작가인 길버트 & 조지Gilbert & George의 〈런던 픽처스London Pictures〉를 기획하여 영국 갤러리로서 정체성을 드러냈다. 화이트 큐브는 홍콩 분관 개관 직후 브라질 상파울루까지 진출하며 활동 영역을 전 세계로 넓히고 있다.

화이트 큐브의 아시아 디렉터 그레이엄 스틸Graham Steele은 자신들의 첫 해외 진출에 영국 문화가 뿌리내리고 있는 지역을 선택하는 것이 필수적이었다고 말한다. 영국령이었던 홍콩은 아직까지 영국 문화가 깊이 남아 있고 영국인 커뮤니티 역시 잘 형성되어 있다. 그런 연유로 화이트 큐브를 비롯해서 벤 브라운 파인아트, 사이먼 리 갤러리, 로시 & 로시 갤러리Rossi & Rossi Gallery 등 영국의 갤러리들이 홍콩으로 많이 진출해 있는 상황이다.

같은 빌딩의 17층에 위치한 갤러리 페로탱에서는 홍콩의 어느 스카이라운지 부럽지 않은 하버뷰를 감상할 수 있다. 갤러리 페로탱은 프랑스 출신의 딜러 에마뉘엘 페로탱Emmanuel Perrotin이 1989년 자신의 파리 아파트에서 기획한 작은 전시를 시작으로 1997년 정식으로 오픈한 갤러리다. 2012년, 홍콩 지점 개관 이후 2013년에는 뉴욕 업타운 73번가 매디슨 애비뉴에 분점을 열면서 국제적인 네트워크를 구축했다. 젊은 작가를 발굴하고 그들의 잠재적 능력을 키워 미술계 스타로 만드는 데 뛰어난 능력을 발휘하는 에마뉘엘 페로탱은 데이미언 허스트, 무라카미 다카시, 마우리치오 카텔란Maurizio Cattelan 등과 일했다. 홍콩 개관전으로 현대미술 작가 코스KAWS의 〈필요의 본질The Nature of Need〉를 선보인 이래로 한국에서도 인기가 많은 무라카미 다카시, 장–미셸 오토니엘Jean-Michel Othoniel, 라이언 맥긴리Ryan McGinley 등의 전시를 진행했다.

photo: Ben Westoby, Courtesy of White Cube

화이트 큐브, 그레이엄 스틸

Graham Steele, Asia Director, White Cube

Q1 아시아의 여러 도시들을 제치고 홍콩에 갤러리 분관을 연 이유는 무엇인가?

홍콩은 아시아에서 좋은 위치를 차지하고 있다. 영국의 식민지 시대에도 아시아의 비즈니스 중심지였으며 독립 후에도 중요한 경제 중심지로 성장했다. 또한 한국, 타이완, 중국, 일본, 인도네시아 등 아시아인 모두가 홍콩으로 쇼핑을 하러 온다. 아시아의 중심지 홍콩에 분관을 내는 것은 당연한 수순이었으며, 진출 후에도 성공적이라고 내부적으로 평가하고 있다.

Q2 2012년 개관 이후 그동안 소개했던 작가들 중심으로 전시를 개최했다. 새로운 홍콩 작가를 찾고 그 작가들을 국제적으로 소개할 계획은 없는가?

신진작가를 발굴할 계획을 가지고 있다. 그러나 홍콩에 국한하지는 않을 것이다. 우리는 아시아 거점 갤러리로 홍콩뿐 아니라 한국, 타이완, 호주 작가들을 유심히 지켜보고 있다. 홍콩은 이들의 데뷔 무대가 될 것이다. 또한 아시아 작가들을 홍콩 갤러리를 통해 아시아 컬렉터들에게 소개하는 것에 그치는 것이 아니라, 런던을 중심으로 형성된 화이트 큐브의 네트워크, 즉 런던의 갤러리, 큐레이터, 컬렉터, 관람객에게 소개할 계획도 가지고 있다.

Q3 화이트 큐브는 홍콩 진출 직후 브라질 상파울루까지 진출했다. 해외 진출 시 갤러리 운영은 런던과 동일한 방식을 고집하는가, 아니면 현지화 전략을 펼치는가?

화이트 큐브가 작가 중심의 갤러리라는 기본 성향은 동일하게 적용된다. 우리는 작가들의 선택을 존중하고 그들의 작품과 출판물 등을 지원한다. 이는 홍콩 및 상파울루 갤러리에서도 동일하게 공유하는 핵심 가치다. 홍콩은 영국의 문화가 많이 남아 있으므로 상호 간의 이해의 폭이 넓은 편이나, 홍콩만의 새로운 문화를 계속 배워가고 있는 상황이다. 새로운 시장에 진출하면 그곳의 문화와 친숙해지는 것이 매우 중요하기 때문이다. 미술의 경우 전시 기획의 측면에서, 비평가적 측면에서, 컬렉터 측면에서, 또는 일반 대중의 입장에서 대화하는 내용이 달라진다. 홍콩 문화를 이해하고 이를 바탕으로 홍콩 큐레이터, 비평가, 컬렉터, 대중과 소통하는 방식을 배우고 있다.

■ 센트럴에서 모던아트를 만나다

센트럴 지역에서 또 주목할 갤러리로는 프랑스에 뿌리를 두고 있는 '에두아르 말랭귀 갤러리'와 '드 사르트de Sarthe 갤러리'다. 에두아르 말랭귀 갤러리는 2010년 개관했으며 2015년 1월, 데뵈 로드Des Voeux Road 33번지로 확장 이전했다. 갤러리 설립자인 에두아르 말랭귀는 프랑스 파리에서 갤러리 말랭귀Galerie Malingue를 운영하는 다니엘 말랭귀의 아들로 알려져 있다. 갤러리 말랭귀는 19세기와 20세기 모던아트를 주로 취급하고 있으며 폴 세잔, 파블로 피카소, 툴루즈 로트레크, 호안 미로, 살바도르 달리, 앙리 마티스 등 대가들의 작품들을 소개하는 것으로 유명하다. 다니엘 말랭귀의 아들답게 에두아르 말랭귀 역시 갤러리 개관전으로 피카소를 선택했다. 홍콩에서 최초로 서양의 모던아트를 전문으로 기획하겠다는 포부를 밝힌 에두아르 말랭귀는 동시대 작가를 소개하는 데도 거침이 없다. 프랑스 출신의 로랑 그라소Laurent Grasso, 중국 출신

■ 에두아르 말랭귀 갤러리 외관　　　　　■ 에두아르 말랭귀 전시 설치

의 순쉰과 위엔위엔袁遠, 재독작가 송현숙 등 다양한 국적의 작가들을 소개하고 있다.

　　드 사르트 갤러리 역시 1977년 파리에서 처음 설립된 갤러리로 파스칼과 실비아 드 사르트 부부가 운영하는 가족 화랑이다. 미국을 거쳐 홍콩 센트럴의 아이스 하우스 스트리트Ice House St.로 갤러리를 옮기면서 아시아 지역을 공략하고 있다. 19세기와 20세기 작품을 주로 취급하는 이곳은 윌럼 데 쿠닝과 앤디 워홀을 비롯하여 20세기 초 파리에서 활동했던 자오우지, 추테춘, 탕혜이웬曾海文과 같은 중국 작가들을 중점적으로 소개하고 있다. 2014년 아트 바젤 홍콩 기간에 개최한 〈파리의 중국 모던 아트의 선구자들Pioneers of Modern Chinese Paintings in Paris〉 전시는 특히 중국 미술 애호가들의 이목을 집중시켰다. 파리에서 작품 활동을 펼친 우관중吳冠中, 산유, 주위엔쯔朱沅芷, 자오우지, 추테춘 등의 작품이 대거 소개된 이 전시는 드 사르트 갤러리의 정체성을 잘 드러냈다는 호평을 받았다. 이곳은 중국 근대미술뿐 아니라 왕구오펑王國鋒, 린징징林菁菁,

드 사르트 갤러리의 전시 오프닝 장면 ▬

143

모리 마리코森万里子 등 동시대 작가들의 전시 역시 활발히 개최하고 있다.

▌해외 갤러리의 홍콩 진출은 계속된다

변화무쌍한 센트럴의 갤러리 지도는 2014년 5월 제2회 아트 바젤 홍콩에 맞추어 또다시 업데이트되었다. 벨기에 안트베르펀에서 온 '악셀 페르보르트Axel Vervoordt'와 미국 뉴욕 기반의 '페이스 갤러리Pace Gallery'가 그 주인공이다. 두 갤러리는 페더 빌딩에서 약 1분 거리인 엔터테인먼트 빌딩 15층에 나란히 문을 열었다. 그런데 앞서 소개한 해외 갤러리들의 홍콩 진출과는 또 다른 모습으로 등장해 눈길을 끌었다. 일반적인 크기의 갤러리와 비교했을 때 상당히 좁은 약 65제곱미터 정도의 작은 공간에 갤러리를 연 것이다.

그렇다면 이들이 이처럼 작은 공간을 선택한 이유는 무엇일까? 이 질문에 악셀 페르보르트의 디렉터 보리스 페르보르트는 아시아에 자신들의 갤러리를 알리고 전속 작가들을 홍보하기 위해 홍콩 분관을 오픈한 것이라고 설명한다.[26] 이는 개인전을 통해 작가를 소개하는 쇼케이스 장소로 사용하겠다는 것을 의미한다. 개관전으로는 가나 출신 작가인 엘 아나추이El Anatsui의 개인전을 진행, 세 점의 신작을 선보였다.

이미 중국 베이징에 진출해 있는 페이스 갤러리의 홍콩 진출 역시 기존의 해외 갤러리들과는 다른 전략을 선보이고 있다. 페이스 갤러리는 홍콩 분관을 사무실, 또는 '프라이빗 뷰잉 룸private viewing room'이라고 정의한다. 베이징 갤러리에서 작품 판매에 큰 장애물이었던 세금 문제를 해결하기 위해 자유무역항인 홍콩에 분관을 낸 것이며 베이징 갤러리의 활동을 지원하는 역할을 하므로 굳이 큰 공간이 필요하지 않다는 것이다.[27] 실제로 홍콩 분관을 찾은 관람객들은 아트페어 부스보다도 작은 공간에 놀라움을 감추지 못한다. 홍콩에 진출한 해외 갤러리들이 홍콩 및 아시아에 비아시아권의 다양한 미술품을 소개하는 다리 역할을 하는 것과 달리 페이스 홍콩은 아시아 현대미술만을 취급할 것이라고 밝혔다. 2014년에 열린 개관전은 장샤오강의 최근

작으로 꾸며졌으며 작은 공간에 어울리는 알맞은 크기의 유화 작품들로만 구성해 눈길을 끌었다.

『뉴욕타임스』는 이들의 전략이 최근 몇 년 동안 홍콩으로 진출한 해외 갤러리들의 상황을 조심스레 지켜보고 내린 결론이라고 보도했다. 아직까지 홍콩에서 미술시장이 활발한 시기는 연간 2회 정도로, 봄과 가을의 아트페어와 경매 시즌으로 국한되어 있다. 홍콩의 컬렉터 층이 빠르게 증가하고 있기는 하나 여전히 지역 컬렉터 층은 미미한 수준이다. 결국 홍콩에 진출한 해외 갤러리들은 중국 본토를 비롯해 아시아 전역의 컬렉터들을 대상으로 활동해야 한다. 따라서 악셀 페르보르트나 페이스 갤러리는 넓은 공간에 초기 투자비용을 지출하지 않고 효율적인 갤러리 운영을 목표로 하고 있는 셈이다.

성장하고 있는 지역을 지켜보는 것은 이처럼 번성의 긍정적인 에너지가 여러 사람들을 이끌고, 그 안에서 다양한 비즈니스 방식이 탄생하기 때문에 대단히 흥미롭다. 방식은 다양하지만 그들이 공유하고 있는 공통된 전략이 하나 있다. 홍콩을 거점으로 아시아 신흥시장을 공략하겠다는 야망이 바로 그것이다. 같은 야망을 품고 영국, 프랑스, 벨기에, 미국 등 전 세계의 갤러리들이 각자 고유의 전략과 계획으로 하나둘 홍콩에 도착하고 있는 것이다. ★

산업 지역의 대변신
창고에서 갤러리로

센트럴에서 시작한 홍콩 갤러리 지도가 홍콩 전역으로 점차 넓어지고 있다. 전통적인 갤러리 지구인 할리우드 로드의 높은 임대료는 필연적으로 협소한 전시 공간으로 이어졌다. 특히 이곳의 오래된 건물들은 낮은 층고와 공간 중간 중간에 우뚝 박힌 기둥들이 많아서 전시에 많은 제약이 따랐다. 최근 홍콩에 문을 여는 해외 갤러리들은 거대한 자본을 앞세워 센트럴에 넓은 전시 공간을 마련하고 있지만, 모든 갤러리들이 센트럴의 높은 임대료를 감당할 수 있는 것은 아니다. 대안을 모색하기 위해 갤러리들은 새로운 지역으로 눈을 돌려 외곽 산업 지역의 창고 지대로 모여들었다. 낮은 임대료로 넓은 공간 확보가 가능하고, 창고의 높은 층고는 현대미술 전시에 적합하기 때문이다. 센트럴의 10 챈서리 레인 갤러리와 한아트TZ갤러리 등이 차이완과 콰이청에 제2의 전시 공간을 운영하고 있는 것도 그러한 연유에서다. 윙척항, 쿤통, 차이완, 콰이청 등 홍콩 곳곳으로 뻗어나가며 새롭게 만들어지는 홍콩 갤러리 지구. 그럼, 최근 빠르게 아트 커뮤니티가 형성되고 있는 윙척항부터 찬찬히 살펴보자.

사우스 아일랜드 컬처럴 디스트릭트 South Island Cultural District

갤러리 아트 스테이트먼츠Art Statements는 2004년부터 6년 동안 홍콩 센트럴에 있다가 2010년 웡척항으로 이사를 감행했다. 이유는 간단하다. 낮은 임대료로 좀 더 넓은 공간을 확보할 수 있었기 때문이다. 갤러리 소유주인 도미니크 페르고Dominique Perreguax는 센트럴에 있던 비좁은 갤러리의 임대료로 월 8만 홍콩달러(약 1,100만 원)를 지불했었다. 그러나 웡척항에서는 같은 비용으로 갤러리에 적합한 넓은 로프트 스타일의 공간을 가질 수 있다고 이야기한다.[28]

2013년 5월, 이 지역에 위치한 갤러리와 아트 스튜디오 들이 '사우스 아일랜드 컬

처럴 디스트릭트(SICD)'를 결성할 만큼 이 지역은 홍콩 미술 현장의 새로운 강자로 떠오르고 있다.[29] 쿤통, 차이완, 콰이청 지역들과 비교했을 때도 수준 높은 전시를 선보이는 갤러리들이 월등하게 많기 때문에 이곳에 거는 기대는 더욱 높아지고 있다. SICD는 홍콩 센트럴에서 에버딘 터널을 지나 있는 산업 지대인 웡척항, 압레이차우Ap Lei Chau, 틴완과 에버딘 지역을 포함한다. SICDISouth Island Cultural District Initiative의 수장 역할을 맡고 있는 도미니크 페르고는 웡척항에 대한 강한 기대감을 나타내고 있다. 베이징의 따산즈大山子 798 예술구처럼 웡척항으로 사람들이 몰려들 것이라는 그의 말처럼 이미 이곳에는 20여 개의 갤러리 및 전시 공간이 자리하고 있다.

　이 지역은 '인더스트리얼 빌딩', 즉 산업용 건물이라고 불리는 건물들이 즐비하다. 홍콩의 산업 지역에서 쉽게 찾아볼 수 있는 형태의 빌딩으로 아파트형 창고 건물을 일컫는다. 1층은 주로 화물의 탑재를 위해서 화물차 전용의 주차장으로 사용되거나 자동차 수리 센터로 사용된다. 건물로 들어갈 때는 과연 이렇게 복잡한 곳에 갤러리

■ 아트 스테이트먼츠의 전시 장면

가 있을까 의심스럽지만 화물용 엘리베이터를 타고 올라가면 넓은 전시 공간이 방문객을 맞이한다.

▮ 웡척항, 갤러리 지구의 잠재력을 보여주다

웡척항에서 주목할 갤러리 중 하나는 입 팻 스트리트Yip Fat St. 6번지에 위치한 얄레이Yallay 갤러리다. 이곳을 운영하는 장 마르크 드크로프Jean Marc Decrop는 프랑스 출신으로 1997년부터 홍콩 미술계에서 활동하고 있는 인물이다. 중국 현대미술을 시작으로 인도네시아와 중앙아시아 미술까지 취급하며 아시아 미술의 저변을 확대하고 있다. 2014년 5월, 아트 바젤 홍콩 기간에 인도네시아 현대미술 그룹 전인 〈오늘과 내

일－인도네시아 컨템퍼러리 아트Today and Tomorrow: Indonesian Contemporary Art〉를 진행한 바 있다. 600제곱미터의 넓은 공간을 자랑하는 얄레이 갤러리는 로시 & 로시 갤러리가 공동으로 사용하고 있기도 하다.

로시 & 로시 갤러리는 1983년 안나 마리아 로시Anna Maria Rossi가 영국 런던에 설립한 갤러리이다. 그녀는 40년간 아시아 미술 전문가로 활동해 왔으며, 아들인 파비오 로시Fabio Rossi가 갤러리 운영에 동참하면서 히말라야, 인도, 중앙아시아, 초창기 중국 현대미술로 그 영역을 확대하고 있다. 2014년 제2회 아트 바젤 홍콩에서는 인도 출신의 현대미술 작가 케상 램다크Kesang Lamdark의 작품을 선보였다. 형형색색의 키치적인 램다크의 작품은 화려한 빛깔로 보는 이를 사로잡지만, 사실 중국의 티베트 침략에 대한 무거운 이슈를 다루고 있다. 2013년 작품인 「팔덴 최초를 위한 내화복Fire-

proof Suit over Palden Choetso」은 2011년 티베트 문화 말살을 자행한 중국 정부에 항의하는 의미로 분신을 시도한 티베트 여승려 팔덴 최초를 위해 만든 '불에 타지 않는 옷'이다. 램다크는 이 작품을 통해 티베트인들이 겪고 있는 정치·사회적 문제를 드러냈다.

　페킨 파인아트Pekin Fine Art는 2012년에 윙척항 로드 48번지에 홍콩 분관을 열었다. 베이징 카오창디草場地에 위치한 페킨 파인아트는 베이징에서 중국 현대미술을 소개하는 대표적인 갤러리로 꼽는다. 갤러리 대표인 메그 마지오Meg Maggio는 베이징의 카오창디 지역이 매력적인 예술지구로 변모한 것처럼 독특하고 자유로운 분위기의 윙척항에 갤러리 지구가 형성되면서 재미있는 색깔이 덧칠해지고 있다고 말한다.[30] 페킨 파

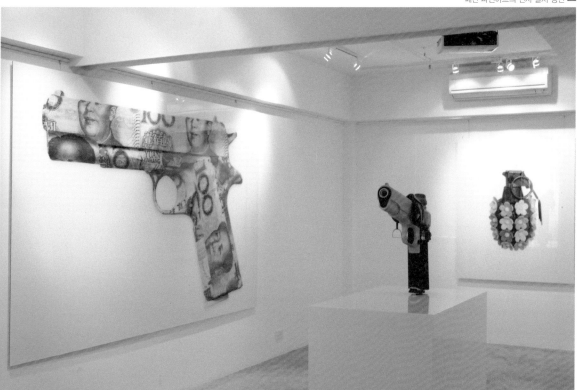

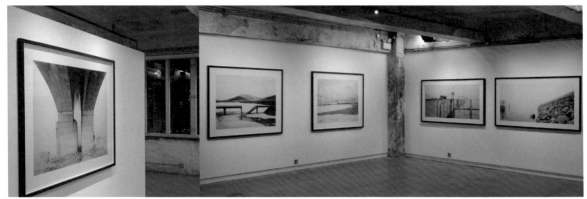

■ 블라인드스폿 전시 설치

인아트의 경우 홍콩의 갤러리는 베이징에 비해 조금 작긴 하지만 중국의 첸샤오시웅陈
劭雄, 타이완의 황즈양黃致陽 등 중국, 타이완 및 홍콩 작가들의 작품을 만날 수 있는 튼
실한 전시를 선보이고 있다.

　윙척항 로드의 포차이 산업 빌딩Po Chai Industrial Building 15층에 있는 블라인드스폿
갤러리 역시 아트 스테이트먼츠처럼 센트럴에서 이주해 왔다. 원래 이 공간은 센트럴
갤러리의 분관이자 작품 수장고로 사용되었다. 그러나 2014년 2월 센트럴의 갤러리를
폐쇄하고 윙척항 공간을 본관으로 재개관했다. 사진 전문 갤러리인 블라인드스폿 갤
러리는 중견과 신진 사진작가들의 작품을 주로 소개한다. 2013년에 진행한 홍콩 출신
의 스탠리 옹Stanley Wong의 〈란웨이Lanwei〉전은 중국의 여러 도시와 싱가포르, 타이베
이, 쿠알라룸푸르, 방콕 등 도시화에 실패한 대도시의 현장을 포착하여 홍콩 미술계의
큰 관심을 받았으며 엠플러스 미술관이 스탠리 옹의 전시 작품을 미술관 컬렉션으로
구입하면서 세간의 이목이 집중되기도 했다.

　1987년 설립되어 일찍이 홍콩 미술계에 자리 잡은 '플럼 블로섬스 갤러리'도
2013년에 윙척항으로 이주했다. 560제곱미터의 갤러리 내부 공간 외에도 건물 옥상
에 영상 및 설치 작품의 전시가 가능한 370제곱미터의 공간을 확보한 플럼 블로섬스
갤러리는 아시아 현대미술뿐 아니라 고미술, 중국 도자기 및 고가구, 티베트 카펫 등을
선보이며 넓은 컬렉터 층을 확보하고 있다. 아트페어 역시 인터내셔널 앤티크페어Inter-

플럼 블로섬스 갤러리 ■

national Antiques Fair와 파인아트 아시아 등 고미술에 초점을 둔 페어에 참여하고 있다.

윙척항 로드 12번지에 위치한 '3812 컨템퍼러리 아트 프로젝트'는 중국 현대미술을 중점적으로 소개한다. 2010년에 설립된 이 갤러리는 650제곱미터의 넓은 공간을 자랑하며, 중국 상하이 출신의 리앙쿠안梁銓, 미국 태생의 홍콩 작가 클로이 호Chloe Ho, 타이완 출신의 쉬진후아石晉華와 같은 아시아 작가들을 비롯해 영국의 제이슨 브룩스Jason Brooks 등 다양한 작가들을 소개한다.

'아이쇼난주카Aishonanzuka'는 일본 출신의 두 갤러리 '아이쇼 미우라 아트Aisho Miura Arts'와 '난주카Nanzuka'가 2013년 공동으로 문을 연 갤러리다. 아모리 쇼, 아트 바젤, 프리즈 아트페어 등 국제적인 아트페어에 참여하며 활발히 활동하고 있는 이 두 갤러리가 홍콩으로 진출하면서 가메이 도루亀井徹, 요코야마 유이치橫山裕一 등 일본 작가들을 비롯하여 미국 출신의 토드 제임스Todd James와 같은 전 세계의 작가들을 소개하고 있다.

윙척항을 떠나기 전 꼭 들려야 하는 곳이 있다. 윙척항 로드 42번지에 위치한 '스프링 워크숍Spring Workshop'이다. 비영리 전시 공간인 스프링 워크숍은 2012년 문을 열었으며 작가 및 큐레이터의 레지던시 프로그램, 전시, 필름 상영, 토크 프로그램 등을 선보인다. 전시 공간뿐 아니라 스튜디오, 라운지, 부엌, 테라스까지 갖추고 있는 스프링 워크숍은 작가들에게 최고의 환경을 제공한다. 특히 스프링 워크숍은 여러 기관과의 협업을 왕성하게 추진하고 있다. 파라 사이트와 함께 〈아시아 해안가의 섬들Islands

Off the Shores of Asia〉 전시를 공동으로 기획하기도 했다.

▌좀 더 한적한 창고 지대를 원한다면 애버딘과 압레이차우!

웡척항에서 차로 5분 거리인 애버딘 지역에는 홍콩 출신의 작가를 선보이는 '갤러리 엑시트Gallery Exit'가 위치하고 있다. 힝 오 스트리트Hing Wo St. 25번지에 자리하고 있는 갤러리 엑시트는 2008년에 애넌 루Aenon Loo가 설립한 이래 실험적인 작가들의 플랫폼으로 불리며 홍콩 미술계에서 상당히 중요한 위치를 차지하고 있다. 홍콩은 작가를 배출하는 미술학교가 절대적으로 부족하고 지역 작가들의 활동도 제한적이다. 따라서 전시 작가의 3분의 2 정도를 홍콩 지역 작가들로 구성하고 있는 갤러리 엑시트는 홍콩 현대미술을 알기 위해서라면 반드시 방문해야 하는 곳으로 손꼽는다. 또한 아시

아 소사이어티 홍콩과 연계하는 등, 갤러리 전속 작가들이 외부 기관과도 협업해 작품을 선보일 수 있도록 적극적으로 지원하고 있으며, 지역 작가들과 견고한 유대관계를 형성하고 있는 것으로 유명하다. 전시 오프닝이 항상 지역 작가들과 미술 관계자들로 북적거리는 것도 그러한 이유 덕분이다.

갤러리 엑시트에서 걸어서 10분 거리인 힝 와이 센터Hing Wai Centre에는 '알리산 파인아트Alisan Fine Arts' '코루 컨템퍼러리 아트KORU Contemporary Art' '뮈르 노마드Mur Nomade'가 위치하고 있다. 건물의 23층에 자리하고 있는 알리산 파인아트는 1981년에 앨리스 킹Alice King이 설립한 갤러리로 중화권 현대미술을 전문으로 한다. 1993년 자오우지의 첫 번째 홍콩 전시를 비롯하여 추테춘과 왈라스 팅Walasse Ting처럼 해외에서 활동하는 중국 작가들의 전시를 주로 선보였다. 이 갤러리는 센트럴의 프린스 빌딩에서 20년간 운영하다 더 넓은 장소를 찾아 2009년 애버딘으로 이주했다. 같은 건물의 16층에 위치한 코루 컨템퍼러리 아트는 2001년에 설립되어 기업체 대상의 아트 컨설팅에 주력하는 갤러리다. 건축가와 인테리어 디자이너 등을 고객으로 호텔, 리조트, 클럽 하우스 등에 미술 작품 컨설팅을 진행한다. 코루 컨템퍼러리 아트와 함께 16층에 위치한 뮈르 노마드는 2012년 큐레이터 아먼딘 허비Amandine Hervey가 설립한 곳으로 갤러리에서 여는 기획전뿐 아니라 홍콩의 공공 장소에 장소 특정적인 프로젝트도 많이 선보이고 있다.

애버딘에서 차로 약 10분이면 압레이차우에 닿을 수 있다. 이곳은 홍콩 섬의 남서쪽에 위치한 곳으로 현지인과 관광객 모두에게 인기가 많은 호라이즌 플라자 아울렛이 있는 지역이다. 압레이차우 역시 창고 건물이 즐비하나 윙척항이나 애버딘에 비해 훨씬 한산한 느낌을 준다. 창고 지대를 조금만 벗어나면 주거지역이 밀집되어 있기 때문에 인구밀도는 매우 높은 편이다.

압레이차우에는 브라질과 중남미 현대미술을 중점적으로 소개하는 '투프 컨템퍼러리toof [Contemporary]' 갤러리가 있다. 리 힝 스트리트Lee Hing st. 10번지의 하버 인더스

■ 갤러리 엑시트

■ 알리산 파인아트

■ 코루 컨템퍼러리 아트

트리얼 센터Harbour Industrial Centre 3층에 위치해 있으며, '아티초크'라는 이름의 레스토랑도 같이 운영하고 있다. 알렉산드레 오리온Alexandre Orion, 미겔 앙헬 코르데라Miguel Angel Cordera 등이 이곳의 전속 작가다. 투프 컨템퍼러리는 전시 공간을 문화행사 및 파티 공간으로도 대관해 지역 사람들이 좀 더 쉽게 접근할 수 있는 갤러리가 되고자 노력을 기울이고 있다.

같은 빌딩에 위치한 '피스트 프로젝트Feast Projects'는 프랑스 출신의 필리프 쿠투지스Philip Koutouzis가 2010년에 설립한 갤러리이다. 1991년 홍콩으로 이주해 숀리 갤러리 등을 공동으로 설립했던 필리프 쿠투지스는 자오우지, 추테춘, 리우웨이刘韡 등과 긴밀한 관계를 맺으며 중국 현대미술 전문가로 활동했다. 이 갤러리는 중국뿐 아니라 프랑스, 미국 등 다양한 국적의 작가들을 소개하고 있다.

▌사우스 아일랜드 컬처럴 디스트릭트에 거는 기대

사우스 아일랜드 지역에 갤러리들이 모여들면서 제2회 아트 바젤 홍콩 기간에는 '웡척항 아트 나이트'라는 행사가 열리기도 했다. 웡척항과 애버딘, 압레이차우의 갤러리들이 전시 오프닝을 하거나 밤늦게까지 전시 시간을 연장하고 파티를 연 것이다. 더운 날씨와 불편한 교통에도 불구하고 새로운 작가와 작품을 만나려는 방문객들로 행사장은 늦은 밤까지 붐볐다. 또한 2014년 9월에는 '사우스 아일랜드 아트 데이South Island Art Day'라는 행사를 진행해 미술 애호가들의 발길을 끌었다.

홍콩 미술계가 급속도로 팽창하면서 또다시 새로운 지역이 갤러리 핫스폿으로 등장할 수도 있겠지만 향후 몇 년간 이 지역의 인기는 지속될 것으로 보인다. 컬렉터 윌리엄 림William Lim 역시 웡척항에 개인 스튜디오를 소유하고 있다. 그의 컬렉션을 소개하는 『노 컬러스The No Colors』라는 책이 출판될 만큼 그는 홍콩 현대미술의 대표적인 컬렉터다. CL3라는 건축 회사를 운영하는 건축가이자 미술 작가인 윌리엄 림은 작업실 겸 자신의 컬렉션 쇼룸으로 이 스튜디오를 이용한다. 2015년 개통 예정인 지하철 공사

■ 압레이차우 거리
■ 투프 컨템퍼러리

가 한창인 웡척항. 이곳이 개발되면서 갤러리뿐 아니라 레스토랑, 카페, 패션, 인테리어 회사 등이 잠재력을 바라보고 몰려들고 있다. 홍콩의 유명 백화점인 레인 크로포드 조이스 그룹의 헤드쿼터가 웡척항의 원 아일랜드 사우스 빌딩으로 이주하면서 디자이너 브랜드들의 쇼룸 및 패션 마케팅 그룹까지 가세하고 있다. 웡척항의 '산업 지역 특유의 날것의 느낌'은 새롭게 문을 여는 사무실과 카페, 레스토랑 들로 그 분위기가 퇴색될 수도 있겠지만 아직까지 이 지역 갤러리스트들의 기대는 높은 상태다. 1990년대 후반, 뉴욕 소호의 갤러리들이 치솟는 임대료 때문에 첼시로 이주하며 첼시가 뉴욕 현대미술의 중심지가 된 것처럼, 사우스 아일랜드 컬처럴 디스트릭트 지역이 홍콩의 현대미술 중심지로 발전하기를 기대하고 있다.

컬렉터 윌리엄 림

William Lim, Collector

Q1 언제 컬렉팅을 시작했으며, 주안점을 두고 있는 분야는 무엇인가?

기본적으로 나는 수집을 좋아한다. 또한 직업이 건축가이다 보니 디자인, 미술과 관련된 것들에 관심이 많다. 젊을 때에도 여행을 가면 작품을 사곤 했지만 진지하게 컬렉팅을 시작한 것은 2006년부터. 홍콩 미술에 관심을 가지면서 집중적으로 홍콩 미술을 수집하기 시작했다. 나는 공간에 민감하고 확실한 개념이 있는 작품을 좋아한다. 공간과 관계가 있고 건축적인 디자인이 묻어나는 양혜규와 이불을 좋아하는 것도 그래서다. 홍콩 작가 리킷의 천을 이용한 작품이나 박성췐의 시간과 공간을 이용한 작품에도 흥미로운 개념이 들어 있다.

Q2 홍콩 작가들을 지원하기 위해 어떠한 일을 하며, 좋은 컬렉터의 자질은 무엇이라고 보는가?

직접적인 지원은 작품을 구매하는 것이다. 이것은 작가들에게 자신의 작품 퀄리티를 알려주는 방법이기도 하다. 또 회사 사무실 일부를 전시 공간으로 쓰도록 하고 있다. 컬렉팅을 수익 창출의 수단으로, 미술 작품을 상품으로 봐서는 곤란하다. 열정을 가지고 작품을 사고, 무엇보다 컬렉팅에 초점을 맞추면 컬렉션 자체가 의미를 지니게 된다. 어떤 작품이 마음에 들거나 중요하다고 생각한다면 외부의 조언에 의지하지 말고 스스로 리서치를 해보라. 그러면 자신만의 시각이 반영된 컬렉션을 완성할 수 있다.

Q3 파라 사이트와 아시아 아트 아카이브의 이사회, 테이트의 아시아태평양 소장품 구입위원회 일원으로 활동하는 등 미술계와 인연이 많다. 최근 홍콩 미술계가 급격하게 발전하면서 책임감을 느끼는 부분도 있을 것이다.

지난 몇 년간 홍콩 미술계가 급격하게 변화하면서 세계의 관심이 쏠리고 있다. 이것은 분명 좋은 일이다. 테이트 소장품 구입위원회의 활동 등을 통해 홍콩 작가들을 홍보하고 싶다. 아시아태평양 지역에서 한국과 일본은 많은 관심을 받지만 그 외 지역은 그렇지 못한 실정에서 내가 홍콩 작가들을 소개할 수 있는 자리에 있다는 것은 뿌듯한 일이다. 한편 홍콩 작가들이 이런 관심에 압도당해 너무 많은 작품을 생산하지 않았으면 좋겠다. 이러한 상황은 미술시장이 호황일 때 나타난다. 꾸준히 작품 활동을 하면서 더 많은 관람객에게 작품을 보여주는 기회를 갖는 것. 이 둘의 균형을 찾는 것이 중요하다.

Q4 당신에게 컬렉팅은 무엇인가?

내게 컬렉팅은 '과정'이다. 작가들도 과정을 거치고 있다. 작가라는 직업은 장기간의 과정과 같다. 컬렉터는 어떤 장소의 미술사와 역사를 기록하는 것이다. 작가들은 여러 발전 단계를 거치는데, 나는 각 발전 단계별로 창조된 작품들을 수집함으로써 그들의 과정을 함께하는 것이다. 컬렉팅은 내 인생을 기록하는 방식이기도 하다.

쿤통에서 만나는 특별한 전시 공간

주룽 반도에 위치한 쿤통은 홍콩에서 가장 큰 산업 지역이다. 화물 수송차가 즐비하고 높은 인구밀도 때문에 센트럴 못지않게 복잡한 거리를 헤치고 다녀야 한다. 그럼에도 불구하고 쿤통에 가야 하는 이유는 '오사지 갤러리Osage Gallery'가 그곳에 있기 때문이다.

상업 화랑인 오사지 갤러리는 작품 판매를 위한 전시를 열고 아트 퀼른이나 아트 바젤 홍콩과 같은 주요 아트페어에 참가한다. 전시 작가는 홍콩과 중국 본토 및 동남아시아 작가들이 주를 이룬다. 오사지 갤러리의 가족인 오사지 아트 파운데이션 역시 홍콩 미술계에서 매우 중요한 기관이다. 오사지 아트 파운데이션은 비영리 미술재단으로 문화 협력 사업을 펼치고 창조적 커뮤니티를 적극적으로 후원한다. 특히 지역 작가 후원 및 국제 문화교류와 리서치 분야에서 활발한 활동을 하고 있으며, 2012년에

오사지 갤러리 〈21세기를 위한 습작〉 전시 설치, Courtesy of Kingsley Ng

■ 쿤통의 거리

는 이러한 공로를 인정받아 '홍콩예술개발위원회Hong Kong Arts Development Council'가 시상하는 예술후원상Award for Arts Sponsorship 수상자로 선정되기도 했다.

오사지 갤러리와 오사지 아트 파운데이션은 전시 및 심포지엄을 공동으로 기획하기도 한다. 2012년부터 해마다 진행하고 있는 〈마켓 포스Market Forces〉는 시장의 힘이 현대미술계에 미치는 영향에 대한 미학적이고 비평적인 접근을 시도하는 프로그램이다. 2014년에는 싱가포르에서 활동하고 있는 찰스 미어웨더Charles Merewether를 초청하여 한국, 홍콩, 중국, 싱가포르, 필리핀, 인도네시아 등 아시아 작가들의 작품을 통해 세계 미술시장에서 '가치'가 어떻게 정의되고 측정되는지를 묻는 기획 전시 〈마켓 포스. 삭제-개념주의에서 추상까지Market Forces. Erasure: From Conceptualism to Abstraction〉를 선보였다. 전시와 함께 진행된 심포지엄 〈예술과 가치Art and Values〉에서는 미학적 가치와 시장 가격에 대한 일반적 질문을 시작으로 미술 생산에 영향을 미치는 요소들이 어떻게 작용하는지에 대한 토론을 진행했다.

쿤통에서는 오사지 갤러리 외에도 독특한 공간들을 많이 찾아볼 수 있다. '인풋/아웃풋Input/Output'은 미디어 작품만을 중점으로 다루는 갤러다. 호텔, 부동산 회사, 대형 건물과의 협업으로 팝업 전시와 공공 프로젝트를 수행한다. '솔트 야드The Salt Yard' 또한 주목해야 할 곳이다. 복잡한 창고 건물이 즐비한 쿤통에서 만나리라고는 상상할 수 없는 고요한 공간 구성이 특징인 이곳은 사진을 전문으로 선보이며, 시중에서

사진을 주로 선보이는 공간, 솔트 야드 ▬

오사지 갤러리 〈마켓 포스, 삭제〉 전시 설치 ▬

OSAGE ART FOUNDATION & CITY UNIVERSITY OF HONG KONG
奧沙藝術基金及香港城市大學
CO-PRESENT 聯合主辦

MARKET FORCES 市場作業

Erasure:
FROM CONCEPTUALISM TO ABSTRACTION
抹煞：由概念主義到抽象論

CURATED BY 策展人 CHARLES MEREWETHER

는 잘 볼 수 없는 작가들의 작품집도 판매하고 있다.

쿤통은 현대미술 갤러리를 비롯해 인디음악 밴드와 디자이너 들이 많이 활동하는 무대로도 유명하다. 버려진 공장 지대에 아티스트들이 하나둘 모여들기 시작하면서 독특한 분위기의 예술지구가 만들어진 것이다. 그러나 2012년부터 홍콩 정부가 이 지역을 상업지구로 개발하기 시작하면서 부동산 가격이 급상승하자 아티스트들은 또 다른 지역으로 이주해야 하는 상황에 처했다. 새로운 보금자리를 찾아 아티스트들이 외곽 지역으로 빠져나감으로써 오랜 기간에 걸쳐 쿤통에 형성된 예술가 공동체의 유대감마저 사라질까 우려와 안타까운 마음이 앞선다.

작가, 킹슬리 응

Kingsley Ng, Artist

Q1 당신은 세계 곳곳에서 장소 특정적 작업을 많이 하는 것으로 알려져 있다. 그런 작업을 통해 경험한 것들을 이야기해 달라.

모든 장소가 다 새로운 경험이다. 홍콩 쿤통의 거리를 걷는다고 가정해보자. 그곳의 분위기 자체가 걷는 경험의 일부가 된다. 산업 지역의 수많은 기계와 사람 들이 뿜어내는 에너지를 느낄 수 있다. 시간을 들여 그 장소의 기운을 느끼고 알게 된 후 그 장소에 사는 사람들에게 의미 있는 무언가를 창조해 내는 것이 내 작업이다. 우선권은 컬렉터나 미술관이나 큐레이터에게 있지 않다. 예를 들어 내가 몽골에서 작업을 한다면 내가 우선적으로 고려하는 사람은 그곳에 사는 주민들이다.

Q2 오사지 갤러리의 전속 작가로서 갤러리와는 어떤 식으로 일하고 있는가?

오사지 갤러리와는 2008년부터 함께 일해 왔다. 내가 하는 작업들은 사실 갤러리 입장에서는 굉장히 도전적인 경우가 많다. 준비 기간만 1년이 걸리는 전시도 있는데 오사지 갤러리는 좋은 파트너가 되어 주고 있다. 위험을 함께 감수하는 관계랄까. 앞으로도 어떻게 발전할지 기대가 된다. 오사지 갤러리는 홍콩 최초로 로프트 스타일의 공간으로 문을 열었다. 2013년 기존의 공간을 닫고 새로운 공간으로 옮겨가면서 공간 자체가 변했으며 모든 것이 재정비되었다. 관람객들이 새로운 공간에 어떻게 반응할지도 궁금하다.

Q3 작가일 뿐 아니라 인터랙티브 디자인과 관련된 활동도 하는 것으로 알고 있다. 홍콩에서는 장르를 넘나들며 활동하는 유동적인 경우가 많은 것 같다. 이런 경험에 대해 말해 달라.

작가로서의 삶은 전 세계 어디서든 매우 어렵다. 전업 작가로서 생계를 이어가기 어렵기 때문에 미술 선생이나 기타 여러 가지 직업을 가지고 있게 마련이다. 나 같은 경우는 기업들을 대상으로 인터랙티브 디자인이나 마케팅 캠페인 등을 진행하기도 한다. 경우에 따라서는 작가로서 이러한 일을 하는 것을 좋지 않게 볼 수도 있다. 물론 아티스트로서 독립적인 시각을 갖는 것은 매우 중요하다. 하지만 경계가 모호하다. 예를 들어 루이비통이 대형 매장에 전시실을 가지고 있는 것에 대해 비판하는 사람들도 많다. 루이비통이 아티스트를 이용해서 브랜드를 홍보한다는 것이다. 그러나 이것은 투자이기도 하다. 홍콩 침사추이의 에스파스 루이비통Espace Louis Vuitton이 있는 곳은 세계에서 부동산 가격이 가장 높은 곳이기도 하다. 그런 곳에 미술작품을 전시하고 사람들이 볼 수 있게 한다는 것은 결코 쉬운 일이 아니다.

디자인에 중점을 둔 차이완

홍콩 섬 동쪽 끝에 위치한 차이완에는 디자인 스튜디오가 즐비하다. 차이완에 위치한 출판 그룹 및 디자인 기업 들은 별도의 갤러리를 운영하며 북 디자인과 인테리어 디자인 등에 관련된 다양한 전시를 선보인다. 출판·디자인 그룹 아시아 원이 운영하는 'YY9 갤러리'와 실험적인 디자인 전시를 선보이는 '아이 리브 투모로우 갤러리I Live Tomorrow Gallery'가 그 예다.

이 지역에 위치한 현대미술 갤러리로는 '플랫폼 차이나Platform China'와 10 챈서리 레인의 분관을 꼽을 수 있다. 플랫폼 차이나는 2005년 베이징에 설립되어 중국 현대미술을 집중적으로 소개하는 갤러리로 2012년에 개관한 홍콩 분관 역시 순쉰, 지아아일리贾蔼力, 비찌앤예毕建业 등 중국 현대미술 작가들의 작품을 주로 소개하고 있다. 센트럴에 위치한 10 챈서리 레인 갤러리의 분관인 '아넥스 & 아트 프로젝트Annex and Art Projects'는 센트럴 본관에서 공간적 제약으로 실현하기 어려웠던 전시를 기획한다. 두 곳 다 일반 상업 갤러리와 차별되는 실험적인 전시를 선보이는 경향이 강하며 미리 연락을 하고 방문을 해야만 헛걸음을 면할 수 있다. 이 외에 사진과 판화를 전문으로 다루는 '아티파이 갤러리Artify Gallery'도 차이완에 위치해 있다.

이 지역의 갤러리들 역시 아트 바젤 홍콩 기간에 '차이완 메이 아트 앤드 디자인 페스티벌Chai Wan Mei Art and Design Festival'이라는 행사를 개최한다. 이 페스티벌은 전시뿐 아니라 이 지역에 작업실을 가지고 있는 작가들의 오픈 스튜디오도 함께 진행하므로 다양한 작품과 작가 들을 직접 만날 수 있다. 건축가와 예술가 듀오로 홍콩을 기반으로 활동을 펼치고 있는 '맵오피스MAP Office'의 스튜디오 역시 차이완에 있는데, 2014년에 열린 페스티벌에서는 스튜디오를 정글 같은 정원으로 변형시켜 전시를 열기도 했다. 차이완의 공간들은 특별한 이벤트가 있을 때만 개방을 하는 곳이 많기 때문에 이곳의 예술적 감성을 충분히 느끼기 위해서는 이러한 이벤트가 진행될 때 방문하는 것이 좋다. ★

갤러리 족보 알아보기
GALLERY FAMILY TREES

홍콩은 전 세계 각국에서 온 기업들이 비즈니스를 벌이는 마켓 플레이스로 미술계도 예외가 아니다. 그럼 이쯤에서 홍콩으로 진출한 갤러리들의 뿌리를 알아보자.

영국의 정신을 잇다
무엇보다 눈에 띄는 것은 영국에서 온 갤러리들이다. 영국령이었던 홍콩의 지역적 특성은 영국 기업들이 사업을 전개하는 데 든든한 버팀목이 되고 있다. 센트럴의 벤 브라운 파인아트, 사이먼 리 갤러리, 그리고 화이트 큐브가 대표적이다. 이들은 영국의 대표적인 현대미술 작가 및 신진작가의 아시아 플랫폼이 되고 있다. 웡척항의 로시 & 로시 갤러리 역시 영국 런던 출신의 갤러리다.

프렌치 커넥션
프랑스 출신의 갤러리는 센트럴의 에두아르 말랭귀 갤러리와 드 사르트 갤러리, 웡척항의 피스트 프로젝트 등이다. 이들은 프랑스에서 활동한 중국 작가와 유럽의 근현대미술 소개에 강점이 있으나, 중화권의 동시대 작가 소개에도 힘을 쏟고 있다.

미국발 현대미술
할리우드 로드의 순다람 타고르, 센트럴의 가고시언과 레만 모핀 갤러리, 그리고 페이스 갤러리는 미국에서 온 갤러리다. 미국 로스앤젤레스에서 시작하여 뉴욕에 두 개의 갤러리를 운영하고 있는 가고시언을 제외하고는, 모두 현대미술의 본고장 뉴욕에서 왔다. 미국에서 활동하는 다양한 국적의 작가와 아시아 작가 소개에 중점을 둔다.

메이드 인 차이나
웡척항의 페킨 파인아트, 센트럴의 펄 램 갤러리, 차이완의 플랫폼 차이나 등은 중국 본토에서 시작된 갤러리들로, 중국 현대미술을 소개하는 데 적극적이다.

3

아트마켓의 성공을
미술 생태계의 발전으로

아트 바젤, 크리스티, 소더비, 가고시언, 화이트 큐브 등 국
제 미술계에서도 내로라하는 이름들이 줄줄이 상륙하며
홍콩은 아시아 미술시장의 중심으로 우뚝 섰다. 하지만
모두가 미술시장의 성공을 반기는 것은 아니다. 시장 중심
의 비약적 발전이 자칫 홍콩 미술계의 불균형으로 이어지
지는 않을까 걱정스러운 목소리도 들려온다. 그러나 전 세
계가 주목하고 있는 엠플러스, 파라 사이트와 아시아 아
트 아카이브와 같이 홍콩 미술계의 거름 역할을 하고 있
는 비영리 기관, 피엠큐 등 도시 재건 사업 등을 통해 탄
생하고 있는 새로운 예술 공간들이 미술 생태계를 고르게
조성하기 위한 노력을 기울이고 있다. 홍콩 미술계를 뒷받
침하고 있는 다양한 비영리 기관들. 이들은 어떤 모습으로
홍콩 미술을 그리고 있을까.

홍콩의
새로운 얼굴 찾기

홍콩에서 문화예술은 오랜 시간 정체되어 있었다. 영국의 식민 통치 시절 실용주의와 서구 물질주의가 강하게 뿌리내리면서 문화 정책 개발은 뒷전이었기 때문이다.[31] 그러나 1997년 홍콩의 중국 반환으로 문화예술계는 새로운 국면을 맞이한다. 홍콩의 정체성을 새롭게 정립시키는 데 문화 정책이 적극적으로 활용되기 시작한 것이다. 홍콩 정부는 중국의 전통적 가치와 진취적인 서구 정신을 함께 아울러 최상의 중국 문화와 서구 문화가 결합된 형태의 홍콩 문화를 만들겠다는 의지를 다진다.[32] 최근 몇 년 사이 홍콩 정부가 진행하는 사업에 문화예술이 결합된 프로젝트가 많이 보이는 것도 이러한 변화 때문이다. 특히 2017년 개관 예정인 엠플러스와 같이 도시 재건 사업*과 결합되어 설립 중인 새로운 전시 공간을 주목할 필요가 있다.

미술관 없이 미술을 논하지 말라

홍콩은 4대 주요 산업에 관광 산업이 들어갈 만큼 여행지로 인기 높은 도시지만 세계 유명 도시들이 대표적인 미술관을 소유하고 있는 것과 달리 특색 있는 미술관은 찾아보기 힘들었다. 엠플러스의 라르스 니트베Lars Nittve 관장은 도시의 경제력과 방문객의 요구에 부응하기 위해서는 엠플러스 정도의 미술관이 적어도 서너 군데 이상 운영되어야 한다고 말한다. 물론 홍콩에도 '홍콩 미술관Hong Kong Museum of Art'과 '홍콩문화박물관Hong Kong Heritage Museum'과 같은 미술관이 존재한다. 하지만 이들만으로는 홍

* 2009년, 홍콩 개발부는 홍콩의 중심지인 센트럴의 역사적 가치를 지닌 건물을 재건함으로써 센트럴에 새로운 활기를 불어넣고, 커뮤니티 중심의 공간을 만들겠다는 계획을 세웠다. 이 계획에 포함된 곳은 뉴 센트럴 하버프론트, 센트럴 마켓, 피엠큐, 중앙경찰청, 홍콩 성공회 교회, 구 정부종합청사, 머리 빌딩 등이다.

콩을 현대미술의 중심 도시로 만들기에는 역부족이다. 이 때문에 새로운 미술관 엠플러스의 개관을 홍콩 미술계 모두가 기다리고 있다.

▌전통의 홍콩 미술관

홍콩 최초의 현대미술관은 1962년 문을 연 '홍콩 미술관'이다. 영국 정부가 센트럴에 시청을 건설하면서 미술관도 함께 개관했다. 첫 번째로 열린 〈홍콩 아트 투데이 Hong Kong Art Today〉 전시에서 홍콩 미술관은 당시 인기 있던 풍경화를 완전히 배제하고 서구식 모더니즘의 영향을 받은 작품만을 소개했다.[33] 이로써 현대미술을 소개하는 미술관이 홍콩에 탄생했으며, 1991년 침사추이로 이전해 스타의 거리 인근인 지금의 위치에 자리 잡았다.

■ 침사추이에 위치한 홍콩 미술관

　　이곳은 약 반세기 동안 홍콩 대중에게 미술 향유의 기회를 제공한 유일무이한 미술관이라고 평가받았다. 그러나 컬렉션의 수준이 고르지 못하고, 동시대 미술을 많이 다루지 않아서 미술계 내부에서조차 홍콩의 현재성을 잘 드러내지 못한다는 반응을 사고 있다. 더욱이 빅토리아 하버를 마주하고 있으며 관광과 교통의 요충지에 자리하고 있음에도 불구하고 존재감이 크지 않기 때문에 많은 아쉬움이 남는다. 하지만 좋은 전시 기획과 관람객 친화적인 미술관 운영이 이루어진다면 앞으로 더 많은 관람객이 찾을 수 있는 성장 가능성을 품고 있는 곳이기도 하다. 특히 서주룽문화지구에 엠플러스가 개관하면 자연스레 미술관끼리의 경쟁 구도가 형성될 것이고, 이를 계기로 홍콩 미술관도 한 단계 발전할 수 있으므로 앞으로의 추이를 눈여겨볼 일이다.

▌새롭게 탄생하는 야심찬 미술관, 엠플러스M+

엠플러스는 '뮤지엄 플러스museum plus'의 약자로 그 이름에 걸맞게 기존과는 다른, 새로운 미술관을 선보이겠다는 포부를 밝힌 바 있다. 거기에는 시각미술뿐 아니라 영상, 디자인, 건축을 아우르는 복합시각문화 박물관으로서 홍콩 미술계를 한 단계 발전 시키겠다는 야심찬 계획이 포함되어 있다. 엠플러스의 설립 계획은 홍콩의 중국 반환

■ 해안가의 가로수길 옆에 조성될 서주룽문화지구의 공원에서 바라본 엠플러스 조감도 ⓒHerzog & de Meuron, Courtesy of Herzog & de Meuron and West Kowloon Cultural District Authority

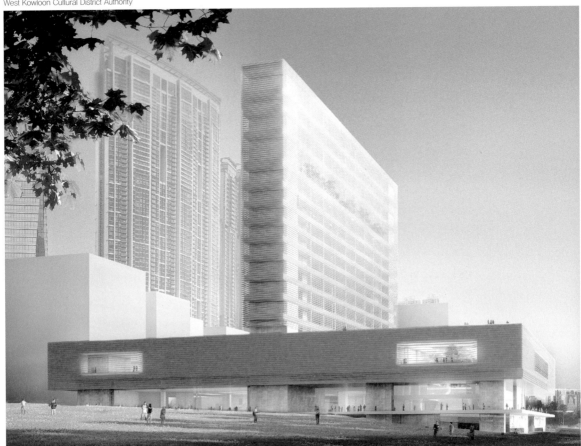

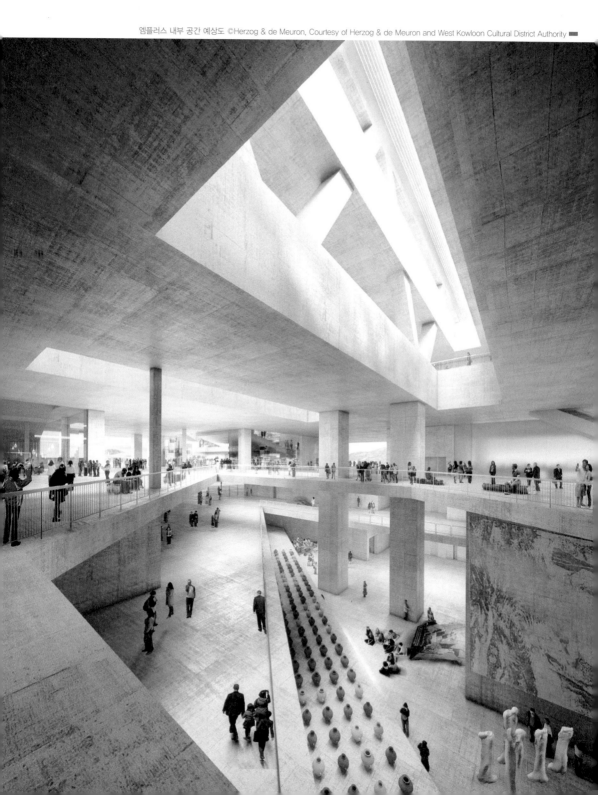

이후 시작된 서주룽문화지구 개발 사업에서 시작됐다. 1998년 홍콩의 제1대 행정장관을 역임한 텅치화 장관은 홍콩을 아시아의 문화예술 중심지로 만들겠다는 포부를 밝히며 서주룽 지구에 문화 시설 건립을 제안했다.[34] 오랫동안 난항을 겪던 이 프로젝트는 2008년 '서주룽문화지구당국'의 설립으로 구체화됐다.

그렇다면 서주룽문화지구 개발 사업은 무엇일까? 홍콩이 야심차게 선보이고 있는 이 사업은 주룽 반도 서쪽 해안가의 40헥타르 규모 공간에 복합문화시설과 상업 및 주거 지구를 개발하는 대규모 프로젝트를 일컫는다. 2031년 완공을 목표로 하고 있으며 216억 홍콩달러(약 3조 원)의 예산이 투입될 예정이다.[35] 해안가를 따라 미술관, 공연장, 전시장을 건설하고, 공원과 녹지를 조성하는 것으로 '문화지구 개발'을 전면으로 내세우고 있지만, 이는 도시 재건 사업과 연계된 부동산 개발 사업이기도 하다. 그런 연유로 홍콩의 부동산 투자자들도 프로젝트 진행의 일거수일투족에 관심을 기울이고 있으며, 이 사업을 통해 중국 본토와 편리한 교통망을 구축, 홍콩의 지형이 바뀔 것이라고 평가되고 있다. 특히 광저우와 홍콩을 잇는 고속철도가 개통되면 현재 두 시간 걸리는 여행 시간이 45분으로 단축될 전망이다.[36] 그러니 부동산 투자자들이 흥분을 감추지 못하는 것도 이해가 간다.

이처럼 서주룽문화지구 조성의 거대한 규모만큼이나 엠플러스 역시 그 규모면에서 시선을 끈다. 2017년 개관 예정인 이 미술관의 전체 면적은 뉴욕현대미술관과 비슷하고 전시 공간은 두 배가 넘는다.[37] 건물 설계는 런던의 테이트 모던 미술관과 새둥지 모양으로 유명한 베이징의 올림픽 주경기장을 설계한 스위스 건축 회사 헤르초크 & 드뫼롱이 맡았다.

엠플러스는 스웨덴 출신의 큐레이터이자 미술비평가인 라르스 니트베 박사를 초대 관장으로 초빙하며 홍콩을 넘어 세계적인 미술관이 되겠다는 청사진을 그리고 있다. 시각미술, 영상, 디자인과 건축 등 다양한 장르 간의 관계에 집중하며, 홍콩, 중국, 아시아 관점에서 세계를 바라보는 글로벌 미술관이 될 것이라는 포부를 밝힌 엠플러

스. 런던 테이트 모던의 초대 관장을 역임하며 성공적인 개관을 이끌어낸 인물이기도 한 라르스 니트베 박사의 손에서 엠플러스가 어떤 모습으로 탄생할지 기대가 모아진다.

Courtesy of M+, West Kowloon Cultural District Authority

엠플러스 미술관, 라르스 니트베

Lars Nittve, Executive Director, M+

Q1 엠플러스의 목표와 프로그램의 주안점에 대해 소개해 달라.

엠플러스는 디자인, 건축, 필름까지 포함하는 시각예술 미술관이다. 규모뿐 아니라 여러 측면에서 야심 차다. 먼저, 새로운 형태의 미술관 운영 방식을 선보이고자 한다. 많은 사람들이 뉴욕현대미술관과 비교 하는데 확실히 말해 차별점이 있다. 뉴욕현대미술관도 디자인, 필름, 건축 부서가 있지만 장르 간에 높 고 분명한 벽이 존재한다. 우리는 좀 더 유연한 대화 방식으로 접근하며 다양한 장르 간의 관계에 집중 할 것이다. 지리적으로 엠플러스는 홍콩, 중국, 아시아의 관점에서 세계를 바라보는 글로벌 미술관이다. 마치 테이트 모던이 런던의 관점에서 세계를 바라보는 것처럼 말이다.

Q2 엠플러스는 세계적 수준의 미술관들과 어떤 차별점을 가지는가?

기존 미술관들은 50~100년 이상의 역사를 가지고 있으며, 이미 지나간 역사에 중점을 둔다. 그러나 우 리는 21세기 미술관이자, 아시아의 현 상황에서 탄생한 기관이다. 사실 미술관은 서구의 개념이고 아시 아에 미술관이 도입된 것은 최근의 일이다. 홍콩 사람들에게 미술관 관람은 중요한 활동이 아니었다. 이는 홍콩에 미술관이 많이 없는 이유이기도 하다. 때문에 우리는 미술관의 교육적 측면이 중요하다고 믿는다. 엠플러스의 슬로건은 '탁월함과 접근성'이다. 전시에 참여하는 예술가와 관람객 모두를 만족시 킬 수 있는 좋은 전시를 진행함과 동시에 대중의 접근성을 최대한 높여 공공의 서비스 기능에 중점을 두겠다는 것이다. 그런 면에서 공공 서비스 중심인 테이트 모던과 비슷할 것 같다.

Q3 아시아에서 문화지구 건설과 미술관 건립이 유행처럼 번지고 있다. 이러한 경쟁 구도에서 엠플러스만 의 강점은 무엇인가?

그런 상황을 경쟁이라고 보지 않는다. 미술관이란 궁극적으로 공익을 추구하는 곳이기 때문이다. 미술 관이 많다고 해서 서로 충돌하는 건 아니다. 어떤 미술관이 훌륭하다고 다른 지역에 있는 미술관이 없 어지는 것은 아니니까. 미술관은 지역민을 대상으로 서비스를 제공하므로 지역의 지지를 받을 수 있다 면 살아남을 수 있다. 물론 지역별로 장단점이 있다. 홍콩은 국제 도시로 언론의 자유가 보장되며, 대외 지향적이고, 비즈니스를 위한 이동의 중심에 있다. 홍콩의 이러한 장점은 우리에게도 대단히 주요한 요 소로 작용한다. 또한 시장의 중심지답게 미술계에서도 경매, 아트페어, 상업 갤러리를 위시한 미술시장 이 먼저 성장하면서 미술 생태계의 균형 잡힌 발전을 위해 미술관이 제 역할을 해야 하는 시기가 도래 했다. 즉, 급성장한 미술시장이 엠플러스의 행보에도 가속도를 붙인 것이다.

■엠플러스 컬렉션, 미술관의 정체성을 그리다[38]

2012년 6월, 스위스 출신의 컬렉터 울리 지그Uli Sigg가 엠플러스에 작품을 기부한 다는 소식은 미술계에서 큰 화제가 되었다. 울리 지그가 중국 현대미술 작품 1,463점 을 기부하고 미술관에서 추가로 47점을 구입하여, 350명에 달하는 작가들의 작품 1,510점이라는 방대한 양의 '지그 컬렉션'을 완성시킨다는 소식은 미술계를 술렁이게 하기에 충분했다. 소더비는 지그가 기부한 작품이 13억 홍콩달러(약 1,890억 원)의 가 치가 있다고 평가했는데, 호사가들 사이에서 컬렉션 규모와 작품 평가액이 주목을 받 든 안 받든 중요한 것은 이 기부로 엠플러스 미술관 컬렉션의 중심축이 형성되었다는 점이다.

미술관의 꽃은 컬렉션 내용이다. 미술관이 무슨 작품을 소장했는지에 따라 그 정 체성이 확연히 드러나기 때문이다. 엠플러스는 신생 미술관답게 20세기와 21세기의 작품에 중점을 두고 있다. 특히 홍콩을 시작으로 중국과 아시아 그리고 기타 지역까 지 뻗어나가는 컬렉션을 구축하고 있으며, 소장품 구입 비용으로 10억 홍콩달러(약 1,450억 원)가 책정되어 있다.

뉴욕현대미술관, 구겐하임 미술관, 런던의 테이트 모던과 같은 세계적인 미술관들 이 개인 컬렉터의 대규모 기부로 시작되었던 것처럼 엠플러스 역시 울리 지그의 기부 를 통해 미술관 컬렉션을 구축하기 시작한 것이다.

그렇다면 왜 울리 지그인가? 울리 지그는 1990년대 초반 아무도 중국 현대미술에 관심을 두지 않았던 시기부터 중국 현대미술을 '기록한다'라는 목적으로 컬렉팅을 시 작한 인물이다. 따라서 엠플러스가 구축한 지그 컬렉션은 1970년대부터 현재까지의 중국 현대미술의 발전사를 보여주며 구원다, 장페이리, 팡리준方力钧, 쉬빙徐冰을 비롯 하여 홍콩의 리킷李傑과 박성첸白雙全의 작품까지 망라하고 있다.

더욱이 울리 지그를 시작으로 개인 컬렉터들의 기부가 계속 이어지면서 엠플러스 컬렉션에 대한 기대감도 높아지고 있다. 중국의 유명 컬렉터인 관이管艺 역시 중국 현

■ 위에민쥔, 「민중을 이끄는 자유의 여신」
캔버스에 유채, 249x360cm (각 249x180cm), 1995
Courtesy the artist and the M+ Sigg Collection

■ 쩡판즈, 「무지개」, 캔버스에 유채, 195x215cm, 1996
Courtesy the artist and the M+ Sigg Collection

■ 팡리쥔, 「무제」, 캔버스에 유채, 250x180cm, 1995
Courtesy the artist and the M+ Sigg Collection

대미술 작품을 기부했다. 그중에는 왕광이王廣義, 구더신顧德新, 황용핑黃永砅, 장페이리 등 중국 아방가르드 미술운동인 '85신조新潮미술운동' 주역들의 작품도 포함되었다. 1985년에 시작된 이 운동은 1989년에 열린 중국현대예술전, 〈차이나/아방가르드China/Avant-Garde〉로 최고조에 달했다. 이후 이어진 학생들의 봉기와 천안문 사태로 정부의 검열과 규제는 훨씬 엄격해지고 미술계의 아방가르드 운동도 막을 내린다. 광둥성과 홍콩, 마카오를 포함한 중국 남부지방을 일컫는 주강삼각주珠江三角洲가 특별경제구역으로 지정되면서 정치적으로나 사회적으로 갈등이 빚어지게 되는데, 이러한 변화를 담은 「캔톤 익스프레스Canton Express」*도 관이의 기부 작품 중 하나다.[39]

이 밖에도 자선가의 기부금으로 앤터니 곰리Antony Gormley의 「아시안 필드Asian Field」를 미화 100만 달러(약 11억 원)에 구입하고, 2014년 아트 바젤 홍콩에서는 바이런 김Byron Kim, 아우호이람區凱琳, 하산 샤리프Hassan Sharif 등 동시대 작가들의 작품을 구입하기도 했다. 이처럼 엠플러스 컬렉션은 중국 현대미술을 기반으로 하면서 국제적인 현대미술 작품까지 두루 선보일 예정이다. 또한 홍콩 지역 작가들의 작품 구입이 이어지면서 홍콩 미술계에 활력을 불어넣고 있다.

* 2003년 베니스 비엔날레에서 열일곱 명의 작가들이 모여 개최한 〈캔톤 익스프레스〉 전시는 깊어가는 사회적 갈등을 리얼하게 전하는 실험적 작품을 선보였다.

홍콩의 미술관 컬렉션

MUSEUM COLLECTION IN HONG KONG

미술관의 정체성을 보여주는 것은 소장품이다. 홍콩 미술관 및 엠플러스의 소장품 정책과 주요 소장품으로 어떤 것이 있는지 살펴보자.

홍콩 미술관

홍콩 미술관은 홍콩과 중국 남부의 미술을 보여주는 데 중점을 두고 서양의 미술품은 기획 전시를 통해서만 선보이고 있다. 약 1만4,000점에 달하는 홍콩 미술관 소장품은 크게 세 분야로 구분된다.

첫째, 20세기부터 현재까지의 홍콩 작가, 중국 본토 및 해외에 거주하는 중국 작가, 신진작가 들의 작품.

둘째, 중국 유물과 역사학적 회화 작품으로 도자, 조각, 공예, 18~19세기 무역을 통한 해외 교류를 보여주는 회화.

셋째, 중국 회화 및 서예 작품으로 당나라(618~917)부터 현재에 이르는 작품을 망라한다. 명나라(1368~1644)와 청나라(1616~1912) 시기 작품이 많으며, 20세기 이후의 현대 작가들의 회화와 서예 작품도 소장하고 있다.

엠플러스

엠플러스는 개인 컬렉터나 재단에서 주요 작품을 기증받거나, 울리 지그의 예처럼 '기증과 구입'을 혼합한 방식으로 취득한다. 현대미술의 경우 경매회사, 갤러리, 작가에게 직접 구입하기도 하며 작가에게 작품을 의뢰해 핵심이 되는 컬렉션을 구축하고 있는 것으로 알려져 있다.

작품의 제작 시기를 보자면 20세기와 21세기의 작품이 중심이며, 홍콩과 중국을 중심으로 하지만 아시아 지역과 전 세계로 그 영역을 확장할 계획이다. 또한 홍콩의 대중문화가 잘 반영된 만화, 애니메이션, 거리 미술, 컴퓨터 게임, 네온사인 등이 미술, 영상, 디자인, 건축과 같은 다양한 장르에서 어떻게 구현되는지를 보여주는 컬렉션을 구축할 것이라고 밝혔다. 현재는 광범위한 중국 현대미술 컬렉션인 '엠플러스 지그 컬렉션M+ Sigg Collection'이 미술관 정체성의 핵심이 되고 있다.

▌엠플러스 예고편, 홍콩을 가로지르다

현재 미술관 건물이 올라가고 있는 상황이지만 엠플러스는 이미 홍콩을 무대로 공공 프로그램을 선보이며 존재감을 드러내고 있다. 니트베 관장은 "대중이 미술관과 건물을 혼동하는 경향이 있는데 건물은 미술관을 위한 상징적인 도구에 불과하며 미술관의 프로그램이 미술관 건물 안에서만 진행되는 것은 아니다"라고 말한다. 그의 생각을 반영하듯 엠플러스는 거리로 나와 도시 곳곳에서 전시를 개최하고 토크 프로그램을 진행할 뿐 아니라 아트 바젤 홍콩에서도 활발한 홍보 활동과 함께 큐레이터의 토크 프로그램을 선보였다. 더욱이 엠플러스는 오프라인을 넘어 온라인도 적극적으로 활용한다. 2014년에는 웹사이트(www.neonsigns.hk)상에서 홍콩의 네온사인을 다룬 전시를 진행하기도 했다.

〈모바일 엠플러스-인플레이션〉에서 선보인 지아쿤 아키텍트/리우 지아쿤의 「바람과 함께With the Wind」(2013). Courtesy of M+, West Kowloon Cultural District Authority ▬

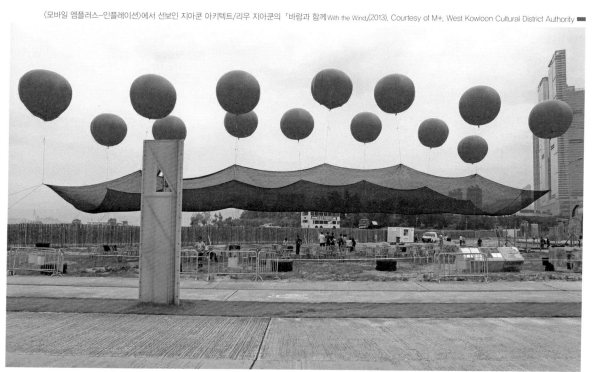

이러한 다양한 활동 가운데 가장 중점을 두고 있는 프로젝트는 2012년부터 시작된 기획전 〈모바일 엠플러스〉다. 특히 2013년 제1회 아트 바젤 홍콩 기간에 개최한 〈인플레이션Inflation〉은 많은 미디어의 관심을 받았다. 차오페이曹斐, 최정화, 폴 맥카시Paul McCarthy 등이 참여한 이 전시는 미술관 부지에 조성된 해안 산책로를 따라 거대한 풍선 오브제로 조각 공원을 조성하여 규모 면에서도 눈길을 끌었다.

엠플러스는 2013년 베니스 비엔날레를 통해 국제 미술계에서도 본격적으로 존재감을 드러냈다. 홍콩예술개발위원회와 공동으로 베니스 비엔날레 참여 작가를 선정하고 큐레이팅을 하기 시작한 것이다. 참여 작가로 2013년에는 리킷, 2015년에는 창킨와가 선정되었다.

이러한 일련의 시도는 홍콩을 미술 작품의 유통시장을 넘어 현대미술의 생산지로서 재정립하려는 전략으로 보인다. 그러나 외국인에 편중된 고용과 톱다운 방식의 펀딩, 기존의 선정 절차를 무시한 채 엠플러스와 홍콩예술개발위원회가 공동으로 2013년 베니스 비엔날레를 리킷의 개인전으로 진행한 것 등에 대해서는 반대와 우려의 목소리가 높았다.[40] 실제로 홍콩의 주요 기관들을 살펴보면 수장 및 주요 직책을 외국인들이 차지하고 있는 경우가 많다. 특히 정보나 절차를 공개하지 않은 채 일부 위원회 등이 비공개로 의사 결정을 하는 이른바 '블랙박스식 의사 결정'은 홍콩 문화예술계의 뿌리 깊은 문제점으로 지적되고 있다. 국제적인 기준에 부합함과 동시에 지역적인 요구를 만족시키는 것. 이 간극을 메우고 조화롭게 융화시키는 것이 앞으로 홍콩 미술계가 해결해야 할 과제일 것이다.

홍콩은 아시아 경매시장의 중심지이자 국제 미술계에 떠오르는 신흥 강자다. 하지만 지금까지는 그 명성에 어울리는 대표적인 미술관이 없었다. 이는 홍콩 사람들이 미술에 그리 관심을 두지 않은 탓도 있고, 사회 분위기가 미술에 그다지 개방적이지 않았던 이유도 있을 것이다. 이런 상황에서 공적 자금이 투입되는 대규모 문화지구 건립

제55회 베니스 비엔날레의 홍콩 파빌리온에서 개최된 리킷의 〈유(유)YOU(YOU)〉. Courtesy the artist, M+, WKCDA and HKADC, Photo: David Levene ■

홍콩에서 열린 리킷의 〈유YOU〉 전시 설치. Courtesy of the artist, WKCDA and HKADC. Photos by Cheung Pak Ming ■

은 결국 그 서비스 수요자인 관람객 층을 두텁게 하는 데서 그 성패가 갈린다. 생산자만 양성하는 교육에서 벗어나 생산품을 소비할 수 있는 관람객까지 육성하는 것이 진정한 미술 생태계 조성의 첫걸음인 것이다. 그런 의미에서 엠플러스가 만들어낼 새로운 미술관이 현대미술과 시각문화 전체에 대한 홍콩 대중의 관심을 높여줄 수 있기를 기대해본다.

작가, 리킷

Lee Kit, Artist

Q1 당신의 작품은 작가 개인의 삶이 많이 투영된 듯하다. 이러한 접근을 통해 무엇을 말하고자 하는가?

한밤중에 일어나 아무것도 아닌 일에 죄책감을 느낀다거나 누군가를 미치도록 그리워하는 느낌. 이런 감정은 사적이지만, 누구나 경험하는 보편적인 감정이기도 하다. 또한 이러한 '문제들'은 도시에서 살기 때문에 경험하는 일이라고 생각한다. 이런 감정과 일상의 스트레스가 혼합되면 사람들은 극단적인 반응을 보인다. 감정은 우리 삶에서 대단히 중요한 부분임에도 공론화되지 않는다. 학문적이지도 않고 심각한 일로 받아들이지 않기 때문이다. 내 작업은 종종 이런 사적인 면을 깊이 파고들지만, 한 발짝 물러나 생각해보면 오히려 누구나 공감할 수 있는 보편적인 것이라고 생각한다.

Q2 2013년 베니스 비엔날레의 홍콩 파빌리온에서 전시된 〈유(you)〉는 2014년 〈유〉라는 제목의 전시로 홍콩 현지인들과 만났다. 베니스와 홍콩의 반응은 어떻게 달랐나?

두 전시는 개념적으로 전혀 다르다. 베니스에서 나는 홍콩의 정체성을 이용하는 전시를 하고 싶지 않았다. 베니스 비엔날레에는 수많은 작품들이 전시된다. 따라서 자신이 속한 지역의 심각한 문제에 대해 말하더라도 관람객들은 금방 잊을 것이고 결국 시선을 끌 수가 없다. 베니스의 전시는 내 개인적인 경험들이긴 하나 타인이 이해할 수 있는 그런 경험들에 대해 이야기했다. 전시 제목이 암시하듯, 내가 거울을 보고 내 자신에게 말하는 것과 같은 느낌이다. 다시 나를 가득 채우는 느낌이라고 할 수도 있겠다. 홍콩에서 개최한 전시 제목은 〈유〉다. 말 그대로 나 자신이 아닌 2인칭의 '당신'이다. 홍콩에서도 홍콩의 지역적 문제에 대해 거론하지 않았다. 대신 분노 혹은 좌절과 같은 보편적 감정에 대해 이야기했다. 나는 홍콩에서 전시를 많이 하지 않아서 과연 내 작품을 보러 오는 관람객이 있을까 무척 궁금했다. 더군다나 내 전시는 일반적인 미술관이나 갤러리 전시와 다르다. 전시장에 들어서면 작품으로 꽉 차 있는 것이 아니라 오히려 비어 있기 때문이다. 그런 면에서 홍콩에서의 전시는 도전적이었고, 새로운 영역으로 발을 내딛는 느낌이 들었다.

Q3 홍콩 미술계가 성장하면서 홍콩 작가들도 주목 받고 있다. 이런 관심은 더욱 늘어날 듯한데?

요즘 나는 매주 해외 출장을 간다. 집보다 호텔이나 공항에서 더 많은 시간을 보내는 것 같다. 지금의 모습은 예전에 내가 예상했던 삶은 아니다. 나를 비롯해 몇몇 홍콩 작가들이 국제적인 관심을 받고 있지만 이는 우리 작품이 특별히 좋아서라기보다 타이밍이 좋았던 덕분이다. 30년 전에도 홍콩에는 훌륭한 작가들이 있었지만 당시에는 기회가 없었다. 그들은 우리를 위해 준비하고 있었다고 봐야 한다.

역사적 건물이 새로운 문화공간으로

주룽 반도의 엠플러스와 마찬가지로 센트럴에도 도시 재건 사업과 맞물려 새로운 복합문화공간들이 생겨나는 추세다. 홍콩의 개발부가 문화유적담당관실을 통해 역사적인 유적지와 건물을 보호, 보존, 재건하는 활동을 관장하고 있는데, 특히 19세기와 20세기 초에 지어진 홍콩의 역사적인 건물들을 리노베이션해 문화 공간으로 재탄생시키고 있는 것이다. 홍콩의 과거가 담겨 있는 하드웨어에 현대예술이라는 소프트웨어를 앞힘으로써 관람객들은 역사적 가치에 현대적인 감각이 더해진 공간에서 문화예술을 즐길 뿐 아니라 홍콩의 유산도 함께 느낄 수 있게 되었다.

▌오이Oi!

노스포인트의 오일 스트리트Oil St.에 위치한 '오이'는 APO 즉, 아트프로모션오피스 Art Promotion Office에서 운영하는 두 개의 미술 전시 기관 중 하나다. APO는 미술 창작과 감상에 대한 대중의 인식을 높이기 위해 미술 관련 프로젝트를 진행한다. 정부 산하기관인 만큼 주로 정부 프로젝트에 공공미술 프로젝트를 결합시키거나, 지역 커뮤니티를 위한 아트 페스티벌을 개최한다. 또한 주택관리국과 협력하여 공영주택단지에 공공미술 작품을 설치하고, 홍콩 지하철과 함께 지하철역에서 전시를 진행하기도 한다. 복잡한 빌딩 숲 사이에 호젓하게 자리한 오이는 전시뿐 아니라 아름다운 건물을 감상하는 것만으로도 방문할 가치가 있다. 이 건물은 1908년 지어진 로열홍콩요트클럽Royal Hong Kong Yacht Club의 클럽하우스가 그 전신이다. 매일 오후 3회씩 진행되는 '오이 투어'는 건물의 역사와 건축학적 특성 및 기획전 등을 소개하는 프로그램으로 홍콩을 찾는 관광객들에게도 인기가 높다.

2013년, APO가 새로운 전시 공간인 오이를 개관함으로써 더 많은 지역주민들이 현대미술을 접할 수 있게 되었는데, 이듬해 8월에 오이의 마당에서 펼쳐진 기묘한 광

경은 보는 이로 하여금 가슴을 졸이게 했다. 〈리플렉션Reflection〉이라는 제목의 이 전시에서 가장 주목받은 작품은 아르헨티나 작가 레안드로 에를릭Leandro Erlich의 「건물Batiment」이라는 작품이었다. 이 작품은 관람객을 작품 속으로 끌어들여 45도로 기울어진 대형 거울을 통해 창문에 매달리거나 걸터앉기도 하고, 벽을 걷는 등 착시 효과를 이용해 리얼한 연기를 펼쳐 보이게 함으로써 전시를 찾은 많은 사람들의 호기심과 호응을 얻었다.

　　홍콩의 신진작가를 육성하고 그들의 새롭고 실험적인 작품을 선보이는 플랫폼이 되겠다는 포부를 가진 오이는 개관전에서 이러한 목표를 뚜렷이 드러냈다. 개관전 〈점화! 홍콩 아트 포트폴리오 컬렉션Ignite! Hong Kong Art Portfolio Collection〉은 온라인을 통해 신진작가들의 작품을 선보이는 플랫폼을 만들어 300명이 넘는 작가들의 참여를 끌어

■ 레안드로 에를릭, 「건물」

냈다. 2013년에 이어 2014년에도 시리즈로 열린 〈스파클! (더불어) 살아갈까요?Sparkle! Can We Live (Together)〉는 홍콩 커뮤니티 아트의 대표격인 우퍼텐Woofer Ten의 공동창업자 리춘펑李俊峰이 기획했다. 지역 미술 단체들의 자생적 성장에 초점을 맞춘 이 전시는 사람들과의 관계와 협력을 통해서 만들어지는 미술의 생산 방식과 그 지속성에 대해서 이야기한다. 지역과 밀접한 예술 활동을 전개했던 우퍼텐이 2013년 정부의 공간지원 프로그램에서 탈락하면서 홍콩 미술계의 큰 반발을 사기도 했다. 그동안 정치·사회적 이슈를 꾸준히 제기한 우퍼텐의 활동에 불만을 가진 정부가 지원을 끊었다는 것이다. 이를 계기로 홍콩 미술계 내부에서는 지속 가능한 지역 미술 단체의 활동에 대한 고민이 진지하게 이루어지고 있는데 이 전시는 그러한 고민을 잘 드러냈다.

위 | 〈스파클! (더불어) 살아갈까요?〉 전시 설치 모습 ▬
아래 | 〈스파클!〉 전시 설치 모습 ▬

이처럼 오이는 홍콩 지역 작가 중심의 전시 프로그램과 관람객들의 참여를 유도하는 공공 프로그램을 통해 홍콩 미술계와 지역 주민들에게 빠르게 파고들고 있다. 오이가 위치한 오일 스트리트는 1998년부터 2000년까지 홍콩 작가들의 작업 공간인 오일 스트리트 아티스트 빌리지가 있었던 곳이기도 하다. 오이가 오일 스트리트의 전성기를 회복할 수 있을까. 앞으로의 활동을 더 지켜봐야 하겠지만 오이가 빠르게 홍콩 미술의 플랫폼으로 자리 잡고 있는 것만은 확실해 보인다.

▌피엠큐PMQ

피엠큐는 2014년 봄에 개관한 복합문화공간이다. 센트럴의 소호 한복판에 위치한 이곳은 홍콩의 명물인 미드레벨 에스컬레이터를 타고 쉽게 당도할 수 있다. 130여 개의 공간으로 이루어진 이곳은 디자인 스튜디오, 팝업스토어, 카페 및 레스토랑으로 구성되어 소호를 찾는 관광객들을 유혹한다. 더욱이 '창조적 이벤트를 위한 무대'라는 홍보 문구로 디자이너 및 예술가 들의 입주를 독려한다.

피엠큐는 근처에 위치한 중앙경찰청과 함께 센트럴 지역 보존 정책에 따라 시행된 여덟 개의 재건 사업에 포함된다. 이 건물은 1884년 교육 시설로 지어져 1999년까지 기혼 경찰들을 위한 아파트로 사용되었다. 머스켓티어스 교육문화자선재단Musketeers Education and Culture Charitable Foundation Limited이 홍콩디자인센터와 홍콩이공대학교 등과 파트너십을 맺어 이 오래된 아파트를 디자인 센터로 변모시켰다. 실제로 이곳을 방문해 보면 건물 일곱 개층에 입점한 개성 넘치는 디자이너들의 가게를 하나씩 살펴보며 그들의 고유한 감성을 만끽하는 재미가 쏠쏠하다. 특히 액세서리와 홈인테리어 소품에 특화된 디자이너숍도 많아서 선물 쇼핑에도 편리하다. 건물 중앙에 위치한 1층 마당에서는 공연, 전시, 벼룩시장 등 다양한 행사가 펼쳐지기도 한다. 힘들면 카페에서 잠시 쉬어가고 중간 중간 위치한 갤러리에서 예술 작품을 마주하기도 하면서 예술적 감성을 충전할 수 있다.

5₁3

PAINT SHOP
—
the first designer paint shop in Hong Kong

Concept paint shops are highly successful in Europe & America. We feel compelled to fulfill this gapping niche in the local market with our own creations. It is our aspiration and passion to develop and handpicked unique finishes and exceptional products, which share our strong belief in superb quality and artisan craftsmanship. We develop all our own colours and make only paint of superb quality which is VOC free, toxin free, safe for your home, your children & the environment.

■ 피엠큐 정문

　한편, 일각에서는 피엠큐가 자키클럽창작센터Jockey Club Creative Arts Centre의 전철을 밟지 않을지 우려의 목소리도 나오고 있다. 자키클럽은 2008년 섹킵메이Shek Kip Mei 지역의 9층짜리 공장 건물을 지역 예술가 스튜디오로 재건한 곳이다. 홍콩 문화예술의 허브를 목표로 오픈해 문화예술계의 기대를 모았던 프로젝트다. 홍콩자키클럽의 기부로 설립된 이 센터는 1제곱피트 당 6.50홍콩달러(약 900원)라는 낮은 임대료로 지역 예술가들을 끌어들였다. 그러나 연간 유지 비용을 감당하지 못해 2012년부터 20퍼센트 임대료 인상을 추진해 입주자들의 반발을 샀다.[41] 자키클럽은 전시 및 공연, 아트 페스티벌, 아트 앤드 크래프트 페어Arts and Crafts Fair 등을 전개하며 관람객들의 방문을 유도하고 있으나 기대만큼 성과를 내고 있지는 못한 실정이다. 스튜디오 입주자 모집

에 500여 명이 넘는 지원자가 몰렸던 2008년과 달리 높아진 임대료로 재능 있는 지역
작가들을 영입하는 데 실패했으며, 센터 자체적으로도 흥미로운 프로그램 개발에 실
패한 것이다.

　그에 비해 피엠큐는 훨씬 유리한 조건을 가지고 있다. 순수예술 분야의 작가 스
튜디오보다 디자인 중심의 복합문화공간으로 전체적인 방향을 잡은 것은 관광 지구
인 소호에서 방문객을 끌어들이기 위한 적절한 전략이라고 평가할 수 있다. 입주 디
자이너들이 홍콩 대중과 관광객들에게 자신들의 제품을 적극적으로 홍보함으로써
판매로까지 이어질 수 있기 때문이다. 그러나 앞으로 피엠큐 역시 자키클럽과 같은
전철을 밟지 않기 위해서는 좀 더 많은 사람들이 즐길 수 있는 공공 프로그램 개발이

이루어져야 할 것이다.

▌중앙경찰청 Central Police Station

아직 공사가 한창인 중앙경찰청이 홍콩 미술계의 핫 이슈로 떠오른 이유는 이를 계기로 소호에 대규모 전시 공간이 탄생하리라는 기대 때문이다. 19세기 중반에 세워진 이 건물은 중앙경찰청, 감옥, 중앙치안재판소로 사용되었던 유서 깊은 건물로 편의상 중앙경찰청으로 통용된다. 1만3,650제곱미터 부지에 열아홉 개의 건물로 구성된 옛 중앙경찰청사는 열여섯 개의 건물은 남기고, 전체의 22퍼센트가 새롭게 개발될 예정이다. 투입되는 예산만 18억 홍콩달러(약 2,450억 원)인 중앙경찰청 재개발 프로젝트는 2015년 완공되어 2016년 현대미술 전시 공간으로 개관할 예정이다.[42] 새로 지어지는 건물들은 현대미술 전시 및 문화예술 프로그램 운영에 적합하게 건설될 예정이다. 건물의 설계는 엠플러스 디자인을 맡은 헤르초크 & 드뫼롱이 담당하고 있다.

이 프로젝트는 홍콩 정부와 홍콩자키클럽자선신탁 Hong Kong Jockey Club Charities Trust 이 공동으로 진행 중이다. 규모가 큰 사업인 만큼 건물 완공 이후 누가 문화 프로그램을 운영할지가 지역 문화예술계의 큰 관심거리다. 2014년 운영단체 선정 과정에서 총 아홉 개의 단체가 제안서를 제출했으나 최종 후보자가 선정에서 탈락하면서 자키클럽은 자신들이 직접 문화 프로그램을 운영할 것이라고 발표했다. 이에 미술계 내부에서는 문화예술 기관이 아닌 자키클럽이 운영에 나서는 것에 대해 반대 여론이 일고 있다. 이러한 잡음에도 불구하고 중앙경찰청의 개관이 전통적인 문화예술 지역인 센트럴의 할리우드 로드에 새로운 변화를 가져올 것이라는 기대만큼은 변함없어 보인다. 앞서 소개한 피엠큐가 디자이너 중심의 공간이라면 중앙경찰청은 현대미술을 중심으로 다루면서 홍콩 미술계의 새로운 메카로 자리매김하리라는 예상과 함께 대규모 전시 공간이 홍콩 한복판에 자리함으로써 좀 더 다양한 현대미술 전시를 즐길 수 있게 되리라는 기대 때문이다.

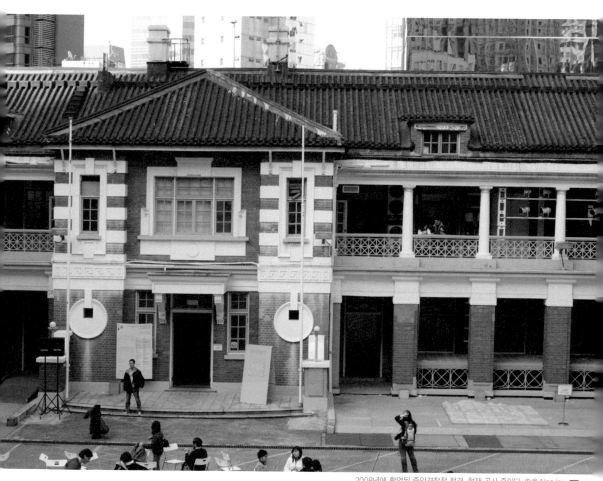

2008년에 촬영된 중앙경찰청 전경. 현재 공사 중이다. ⓘⓢAlan law ▀

■ 코믹스 홈 베이스Comix Home Base

완차이에 위치한 코믹스 홈 베이스는 홍콩 만화와 애니메이션을 만날 수 있는 재미있고 흥미로운 장소다. 2013년 도시재개발청이 맬러리 스트리트Mallory St.와 버로스 스트리트Burrows St.에 위치한 열 개의 옛 건물을 문화창조산업을 위한 공간으로 재개발을 추진했고 홍콩아트센터가 2017년까지 5년간 운영을 맡았다.

홍콩 만화와 애니메이션을 보존하고 홍보하겠다는 이 기관의 미션은 홍콩 만화와 애니메이션 역사에서 시작되었다. 홍콩은 일본, 미국에 이어 세 번째로 큰 애니메이션 시장이다. 홍콩 만화의 역사는 19세기 말 청나라 후기, 격변하는 사회와 타락한 궁정을 비판하는 것에서 시작되었다. 이후, 1940년대까지는 반일 감정을 드러내는 사회비판적 활동이 강했으며, 1960년대 홍콩 만화의 전성기를 맞았다. 이어 1970년대에는 쿵푸 영화와 이소룡 열풍에 힘입어 관련 만화가 성행했다. 1980년대와 1990년대를 거치면서 만화는 필름 및 다른 미디어와 결합하며 다양한 형태로 등장했고, 특히 기술의

■ 코믹스 홈 베이스 중정의 캐노피　　　　　　　■ 코믹스 홈 베이스 〈두 개의 이야기−1980년대 타이베이x1990년대 홍콩〉 전시 설치

발전으로 만화와 애니메이션은 좀 더 밀접한 관계를 맺게 된다.

코믹스 홈 베이스는 홍콩의 만화와 애니메이션에만 국한하지 않고 해외 작품까지 조화롭게 소개하는 확장적인 프로그램을 기획해 운영하고 있다. 2014년 여름에 열린 〈두 개의 이야기−1980년대 타이베이×1990년대 홍콩A Parallel Tale: Taipei in 1980s x Hong Kong in 1990s〉은 홍콩 작가 5인과 타이완 작가 5인이 각각 1980년대의 타이베이와 1990년대의 홍콩으로 시간여행을 하는 전시였다. 전시 외에도 영화 상영, 만화 비평 워크숍, 애니메이션 캐릭터 창조 워크숍 등 다양한 프로그램으로 만화를 사랑하는 홍콩 대중들의 관심을 끌어내고 있다.

더불어 아기자기하게 꾸며진 공간에 캐릭터 가게와 카페, 레스토랑 등 다양한 편의시설이 갖추어져 있으니 관광 명소로서도 손색이 없다. 이곳 자료실에서는 홍콩을 비롯한 해외 각국의 만화 및 애니메이션 관련 자료를 자유롭게 둘러볼 수 있으니 만화 마니아라면 반드시 방문해야 할 이색 전시 공간이 아닐까. ★

홍콩 관광청, 에이미 램

Amy Lam, Senior Manager, Public Relations, Hong Kong Tourism Board

Q1 홍콩 관광청은 홍콩 미술계를 홍보하기 위해서 어떤 해외 홍보 활동을 벌이고 있는가?

과거에 홍콩 관광이라고 하면 쇼핑과 식도락이 먼저 떠올랐다. 그러나 홍콩에도 문화가 있고 홍콩을 관광하는 사람들 역시 이 문화를 경험해봐야 한다고 생각했다. 홍콩 문화와 미술을 홍보할 때도 경험에 중점을 둔다. 예를 들어 사람들을 초대해서 홍콩을 경험하게 한 후, 그 경험을 직접 알리도록 하는 형식이다. 한국은 홍콩에 비해 훨씬 성숙한 미술 현장이 조성되어 있으므로 미술에 관심이 많다. 따라서 홍콩 관광청의 서울사무소에서 한국의 경매회사 및 미술 관련 기관들과 접촉하여 홍콩의 미술 행사를 방문하는 투어를 조직했는데 비교적 성공적이었다. 홍콩 미술계를 홍보하기 위한 좋은 시작이었기 때문이다. 이제는 한국뿐 아니라 일본, 타이완, 유럽, 미국 등에서도 이러한 홍보 활동을 하고 있다.

Q2 미술은 홍콩을 포함한 많은 도시에서 관광 산업을 부흥시키기 위한 촉진제 역할을 한다. 관광 산업에서 미술이 이처럼 중요한 역할을 하는 이유가 무엇이라고 보는가?

요즘 관광객들은 도시에서 좀 더 심층적인 경험을 원한다. 이들을 '경험 추구자experience seekers'라고 부른다. 매력적인 관광지가 되기 위해서 도시는 새롭고 의미 있는 경험을 지속적으로 제공해야 한다. 미술과 문화는 우리가 개발하고 부각시킬 수 있는 좋은 분야다. 따라서 최근 몇 년간 이 분야 개발에 힘을 쏟고 있다. 처음 시작은 문화였다. 미술에 대해 이야기하면 일반인들은 어려워하기 때문이다. 우선 문화에 대한 이해가 선행되면 미술에 대해서도 이야기할 수 있다.

Q3 홍콩을 방문하는 한국 관광객의 특징은 무엇인가?

홍콩 관광객 수는 1위가 중국 본토이고, 그 다음 타이완, 미국, 한국 순이다. 각 지역별로 다른 전략을 세우는데 한국인들은 미술이나 디자인에 관심이 많기 때문에 미술 중심의 홍보를 처음 시도했다. 5년 전만 해도 한국 관광객들은 쇼핑을 하러 홍콩에 왔다. 식도락에도 별 관심이 없었다. 하지만 어느 순간 한국인들은 다른 관광객들이 찾는 브랜드의 옷이나 가방 등에는 관심이 없고, 홍콩 디자이너 상품을 찾는 등 변화를 보이기 시작했다. 이런 점은 드라마 등 한국 대중문화의 급격한 발달과 해외여행 인구층이 급증한 것과 연관이 있을 것이라고 생각한다. 이처럼 한국 관광객의 여행 패턴이 달라진 후, 한국에서는 홍콩의 디자인 및 미술에 중점을 두어 홍보를 하기 시작했다.

홍콩 현대미술의 근간
비영리 예술 공간의 활동

현대미술계에서 비영리 전시 공간은 오아시스와 같은 존재다. 문화예술을 즐길 수 있는 인프라가 턱없이 부족했던 홍콩에서 이들의 활동은 더더욱 두드러진다. 지역 작가들의 플랫폼으로, 현대미술 담론의 현장으로, 국제 문화교류의 장으로 활발한 활동을 펼치고 있는 홍콩의 비영리 예술 공간들. 시장의 원리를 이해해야만 하는 상업 갤러리, 정치적 미션을 무시하지 못하는 정부 운영기관과 달리 저마다의 목적에 따라 독립적인 활동이 가능한 비영리 예술 공간은 유연한 자세를 취한다. 그리고 이러한 유연함이 다양한 홍콩 미술을 흡수하고 있다.

1980년대 말부터 작가들의 주도로 설립되기 시작한 홍콩의 비영리 전시 공간들은 지역 작가들의 새롭고 실험적인 작업을 선보이는 데뷔 무대가 되었다. 작가들과 비영리 예술단체들이 낮은 임대료를 찾아 한곳에 모이면서 형성된 아티스트 빌리지 역시 홍콩 미술계 성장의 원동력이 되고 있다. 여기에 나름의 목적을 가진 다양한 비영리 기관들이 계속 생겨나는 추세이고, 이들의 활동이 모여 홍콩 미술계에서 중요한 역할

을 하고 있다. 자칫 시장으로만 쏠릴 수도 있는 홍콩 미술계의 균형을 잡아주는 방향
키가 되고 있기 때문이다.

실험적 예술의 데뷔 무대. 대안 공간

1997년 홍콩의 중국 반환은 홍콩 사회 전반을 뒤흔든 사건이었다. 중국 반환을 전
후로 홍콩 사람들은 정체성에 대해 심각하게 고민하기 시작했는데 미술계 역시 이러
한 영향에서 자유로울 수 없었다. 영국 식민지에서 벗어났지만, 중국 지배하에서는 독
립성과 자치권이 보장받을 수 없을 것이라는 인식이 홍콩인들에게 커다란 불안 요인
으로 작용한 것이다.[43] 역설적으로 이러한 불안감은 창조 활동에 독특한 감각을 더해
'홍콩다움Hong Kong-ness'이 작품을 통해 발현되었으며, 홍콩 미술이 유럽과 미국 미술
과 비교해 봐도 더 이상 뒤처지지 않다는 '탈중심화'의 영향으로 다양한 작업이 나타났
다.[44] 이처럼 시대적 고민을 같이하며 홍콩의 독특한 작업을 선보였던 대안 공간들. 그
들의 활동은 현재도 계속되고 있다.

▌파라 사이트Para Site
홍콩 미술계를 이야기할 때 빠지지 않는 곳이 바로 '파라 사이트'다. 1996년 홍콩
작가 여섯 명이 의기투합하여 세운 기관으로, 실험적인 전시와 레지던시 프로그램 등
을 통해 홍콩 현대미술계의 중심 역할을 하고 있다.

파라 사이트가 생기기 전 홍콩 현대미술 작가들은 작품을 전시할 기회도 공간도
찾기 어려웠다. 홍콩 미술관들이 현대미술보다는 중국 전통미술에 더 관심을 두고 있
었던 탓이다. 홍콩의 중국 반환 카운트다운이 시작된 1990년대 중반부터 홍콩 현대미
술계는 설치미술로 대표되는 '장소 특정적 미술site-specific art'이 성행했다. 지나치게 비

■ 성완에 위치했던 파라 사이트

싼 작업실 비용과 공간 부족으로 전시 기간에만 작품을 선보이는 장소 특정적 설치 작업에 작가들이 자연스럽게 몰두하기 시작한 것이다.[45] 마땅한 전시장을 찾지 못해 작가들의 작업실이나 집이 곧 전시장이 되는 일도 허다했으며, 작가들이 직접 전시를 기획하는 것은 자연스러운 일이었다. 이러한 환경에서 탄생한 파라 사이트는 홍콩 작가들의 장소 특정적 설치작업을 주로 선보이는 플랫폼이 되었다.

파라 사이트는 전시를 통해 사회적인 이슈에 대해 끊임없이 문제를 제기한다. 2014년 아트 바젤 홍콩 기간에 시작된 전시인 〈천만 개의 갈망의 방. 섹스 인 홍콩Ten Million Rooms of Yearning. Sex in Hong Kong〉은 섹스와 욕망, 그리고 도시의 사회·역사적 환경의 관계를 짚어보는 전시였다. 섹스와 욕망이라는 주제를 다양한 측면에서 바라

위와 아래 | 파라 사이트 전시 설치 장면 ■

봄으로써 홍콩의 사회적 변화를 드러내고자 했다.

파라 사이트가 20여 년간 홍콩을 대표하는 전시 공간으로서 그 명성을 유지할 수 있었던 것은 다양한 프로그램을 추진해 왔기 때문이다. 파라 사이트는 운영 비용 대부분을 홍콩예술개발위원회의 기금에 의존하고 있었던 탓에 지속적으로 공공기금을 받기 위해 새로운 프로그램을 꾸준히 개발해야만 했다. 이에 국제적 예술기관들과의 교류 활동을 강화하고 해외 작가들을 초청하여 새로운 미술을 보여주는 데 적극적으로 나섰다. 실험적인 전시 기획, 확장적 프로그램, 해외 기관들과의 교류 등을 통해 파라 사이트는 홍콩 미술계에서 입지를 단단히 굳힐 수 있었고, 그 결과 현재까지 홍콩 현대미술계의 중심 역할을 하고 있다.

▌비디오타지Videotage와 원에이 스페이스1a space

1986년 설립된 비디오타지는 미디어아트를 중심으로 하는 아티스트 단체다. 캐틀 디포 아티스트 빌리지Cattle Depot Artist Village에 위치하고 있으며, 해외 기관과의 국제 교류 활동뿐 아니라 쇼핑몰, 학교, 지역 미술센터 등과의 협업을 통해 대중을 위한 공공프로그램에도 신경을 쓰며 활발한 활동을 펼치고 있다.

비디오 및 미디어 작품은 매체 특성상 미술시장에서 큰 주목을 받지 못하기 때문에 비영리 영역에서의 활동이 중요하다. 특히 무빙 이미지moving image가 홍콩 미술사에서 중요한 위치를 차지하는 만큼, 비디오타지는 홍콩 미술계의 다양성을 뒷받침하는 중심축으로 평가되고 있다. 2004년부터 진행하고 있는 퓨즈FUSE 레지던시 프로그램은 작가뿐 아니라 미디어아트에 관심이 있는 모든 사람들에게 열려 있으며, 미디어아트를 폭넓게 전개할 수 있도록 한다. 2008년부터는 홍콩의 비디오 및 미디어아트를 보존하겠다는 목표를 가지고 비디오타지 미디어아트 컬렉션Videotage Media Art Collection을 구축하고 있다.

1998년 설립된 원에이 스페이스 역시 비디오타지처럼 캐틀 디포 아티스트 빌리지

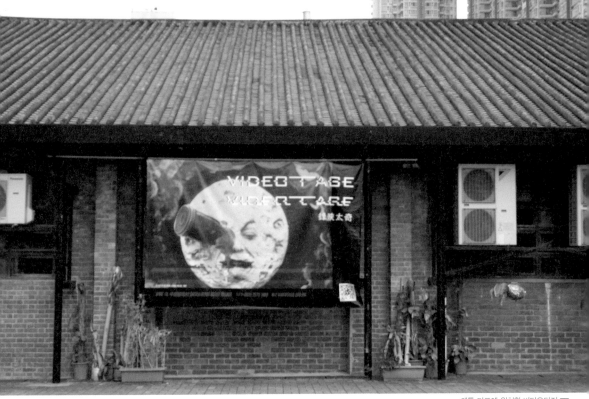

캐틀 디포에 위치한 비디오타지 ■

원에이 스페이스 전시 설치 장면 ■

에 위치하고 있는 아티스트 단체다. 비디오타지가 그랬던 것처럼 이곳도 과거에는 오일 스트리트에서 활동했으나 그곳이 폐쇄됨에 따라 지금의 자리로 옮겨왔다. 정부 기금과 개인 기부로 운영되는 원에이 스페이스는 홍콩 현대미술계에 양질의 실험적인 전시를 선보이겠다는 목표를 갖고 있으며, 현재까지 100여 개가 넘는 전시와 활동을 통해서 실험적이고 장르 융합적인 활동을 펼치고 있다. 오일 스트리트에서 맨 처음 선보인 〈국립 박물관 혹은 갤러리?National Museum or Gallery?〉는 기관의 정체성이 잘 드러난 전시였다. 홍콩에서 활동하는 큐레이터, 갤러리 디렉터, 미술 평론가 등 미술계 인사들을 초청해 홍콩의 미술 시스템에 대해서 묻고 답하고, 미술관과 갤러리의 숨은 의도에 대해 이야기하면서 공공 부문과 민간 부문의 관계를 드러낸 전시로 포문을 연 것이다. 이 기관은 아티스트 레지던시 프로그램과 국제 교류 프로젝트도 진행하면서 홍콩뿐 아니라 해외의 실험적 미술과 그 작가들도 소개하고 있다.

이상과 현실 사이. 홍콩의 아티스트 빌리지

임대료가 높은 홍콩에서는 상업 갤러리든 비영리 전시 공간이든 공간 확보에 많은 어려움을 겪는다. 작가들 역시 천정부지로 치솟는 작업실 임대료 때문에 작업 활동에 어려움을 겪고 있다. 화이트 큐브의 그레이엄 스틸은 생활비가 비싼 홍콩에서는 런던, 베를린, 브루클린, 뉴욕처럼 활발한 아티스트 커뮤니티를 만드는 것이 쉽지 않다고 말한다. 작가로 살아가는 것 자체가 어렵기 때문이다. 간혹 정부가 공간을 마련하여 작가 개인과 단체 들에게 좀 더 싼 가격으로 제공하는 등 지원 사업을 펼치기도 하지만 많은 홍콩 작가들은 임대료가 싼 장소를 찾아서 외곽의 버려진 부지로 모여드는 형편이다. 이런 식으로 작가들의 작업실이 밀집되면서 소위 아티스트 빌리지라고 불리는 집단 창작촌이 형성되었다.

▌오일 스트리트 아티스트 빌리지|Oil St. Artist Village

홍콩에서 아티스트 빌리지가 시작된 곳은 노스포인트 지역의 오일 스트리트다. 이 곳은 홍콩 정부 관급 물자의 창고로 사용되던 창고 지대였다. 그러나 저렴한 장소를 찾아 나선 예술가, 디자이너, 영화감독, 제작자 들이 모여들기 시작하며 자생적으로 아티스트 빌리지가 형성되었다.

창조적인 활동을 펼치는 이들이 속속 모여들면서 작업실뿐 아니라 앞서 소개한 비디오타지와 원에이 스페이스 등 비영리 전시 공간들의 활동 무대가 되었던 오일 스트리트 아티스트 빌리지. 홍콩 미술계 사람들은 이곳을 예술적 감성이 충만한 공간이었다고 회상한다. 1990년대 말 세입자들의 보험 등을 문제 삼으며 홍콩 정부가 입주민들을 내몰기 시작하자 이에 대항하여 이곳의 아티스트들은 'S.O.S.Save Oil Street 프로젝트'를 진행하기도 했다. 하지만 작가들의 대규모 항의 집회에도 불구하고 홍콩 정부는 강제 퇴거를 강행했고, 결국 2000년 초 마지막 입주자가 퇴거하면서 오일 스트리트 아티스트 빌리지는 문을 닫고 말았다. 이후 오일 스트리트에서 쫓겨난 작가들 가운데 상당수는 '캐틀 디포 아티스트 빌리지'와 '포탄 아티스트 빌리지'로 이동해 새로운 둥지를 마련했다.

▌캐틀 디포 아티스트 빌리지|Cattle Depot Artist Village

캐틀 디포 아티스트 빌리지는 주룽 반도의 마타우콕Ma Tau Kok 지역에 위치하고 있다. 1908년에 지어진 이곳은 1999년까지는 정부가 운영하는 도축장이었다. 이후 마타우콕이 주거지역으로 개발되면서 도축장에서 나오는 오염물질이 지역민들에게 해가 된다는 이유로 문을 닫았다가 오일 스트리트 아티스트 빌리지에 있던 예술가들이 대거 이동하면서 이들을 수용하기 위해 이 지역에 1만5,000평방미터 규모의 캐틀 디포 아티스트 빌리지를 만들었다. 오일 스트리트 아티스트 빌리지가 자생적으로 생겨났다면, 이곳은 정부가 예술단체와 작가 들을 위해 만든 정책적 공간인 셈이다.

■ 1998년 오일 스트리트에 있었던 아티스트 코뮌 스페이스 ©Almond Chu, Courtesy of Almond Chu

현 오이의 전신인 요트클럽 옛 모습 ©Almond Chu, Courtesy of Almond Chu ▬

■ 캐틀 디포 아티스트 빌리지

이곳의 운영은 정부 부동산을 관리하는 기관인 '정부재산관리기관Government Property Agency'이 맡고 있으며 비주거 목적으로 예술단체 및 작가 들에게 공간을 임대하고 있다. 아티스트 코뮌Artist Commune, 비디오타지, 원에이 스페이스와 같은 단체들에게 임대가 집중되고 있기 때문에, 작가들의 작업실보다는 홍콩 예술을 선보이는 플랫폼에 더 가깝다. 이곳을 사용하고 있는 단체들은 꾸준히 좋은 프로그램을 선보이고 있지만, 주변 건물이 역사적인 건축물로 지정되어 임차인들의 활동에 많은 제약이 있기 때문에 캐틀 디포 아티스트 빌리지의 활성화는 쉽지 않은 과제로 남아 있다.

Photographer: Kenji Morita

작가, 창킨와
Tsang Kin-wah, Artist

Q1 홍콩에서 전업 작가로 살아간다는 것에 대해 이야기해 달라.

홍콩에서는 재료를 구하기도 쉽고 제작에 걸리는 시간도 짧아 매우 편리하다. 그러나 높은 부동산 가격으로 대학을 갓 졸업한 작가들은 동료들과 작업실을 공동으로 사용하는 경우가 많다. 생활비 역시 많이 든다. 홍콩에서는 미술과 문화에 관심을 가지는 사람이 적다. 이것은 좋은 점이면서 나쁜 점이기도 하다. 좋은 점은 방해를 받지 않고 자신이 원하는 작품 활동을 할 수 있다는 것이고 나쁜 점은 우리가 하는 일에 대해 많은 지지를 받지 못하며 미술과 관련된 주제에 대해서는 대화를 하기가 어렵다는 것이다.

Q2 당신의 작품을 보면 어떤 매체를 이용했든 '문자text'가 그 중심에 있는 것을 알 수 있다. 이러한 작업을 하게 된 계기는 무엇인가?

서예를 좋아해서 작품에 문자를 많이 사용한다. 작업을 처음 시작할 때 내가 좋아하는 요소를 사용하는 것이 당연하다고 생각했다. 작업 초기에는 중국 한자를 사용했고 이후에는 영문 텍스트를 자주 사용했다. 나는 문자에 지속적인 흥미를 느낀다. 이미지보다 문자를 이용할 때 내가 원하는 바를 더욱 쉽게 전달할 수 있기 때문이다.

Q3 홍콩은 미술시장으로는 유명하지만, 예술가들의 창의성에 대해서는 잘 알려져 있지 않다. 홍콩에 기반을 둔 작가로서 이 점에 대해 어떻게 생각하는가?

과거에는 아시아 현대미술이라고 하면, 보통 중국 본토와 한국, 일본을 떠올리는 사람들이 많았다. 홍콩에서는 어떤 일도 일어나고 있지 않다고 생각한 것이다. 그러나 2008년 아트 홍콩과 그 후 아트 바젤 홍콩의 개최로 홍콩 미술에 대한 관심이 높아졌다고 본다. 사람들은 홍콩 작가들의 작업이 중국 본토 작가들의 작업과는 매우 다르다고 생각한다. 홍콩 작가들이 실제로 무엇을 하는지 궁금해 하기 시작한 것이다. 이러한 분위기는 홍콩에 기반을 둔 작가들에게도 매우 고무적이라고 할 수 있다.

▌포탄 아티스트 빌리지Fo Tan Artist Village

그렇다면 홍콩 작가들은 어디에서 작업을 하고 있을까? 200여 개가 넘는 작가와 단체의 스튜디오가 밀집된 포탄은 작가들을 가장 많이 만날 수 있는 동네다. 샤틴Sha Tin 지역에 위치한 이곳은 원래 공장 지대였으나 많은 공장들이 중국 대륙으로 이주하기 시작하면서 빈 건물들이 생기기 시작했다. 임대료가 낮고 홍콩 중심지에서 지하철로 40여 분이면 도착하는 지리적 이점 때문에 2000년대 초부터 예술가들이 이 지역으로 모여들기 시작했다. 특히 홍콩중문대학교와도 가깝기 때문에 대학을 갓 졸업한 신진작가들의 유입이 많았다. 이렇게 시작된 포탄 아티스트 빌리지는 이제 홍콩의 대표적인 미술 동네로 자리 잡았다.

포탄과 같이 자생적으로 생긴 아티스트 빌리지는 홍콩의 지역 작가 육성에 밑거름이 되고 있다. 작가들의 스튜디오가 늘어난다는 것은 전업 작가들이 늘어남을 의미하며, 작가들이 작업에 전념할 수 있는 환경이 조성되고 있음을 의미하기 때문이다. 포탄에서 해마다 1월에 개최되는 '포탄 오픈 스튜디오'는 홍콩 미술계의 중요 행사로 자리 잡았다. 오픈 스튜디오 기간 동안 포탄의 작가들은 일반 대중에게 작업실을 공개해 어떻게 그들의 작품이 탄생하는지 그 과정을 보여주고, 전시와 워크숍을 진행하는 등 다양한 이벤트를 선보임으로써 미술 관계자뿐 아니라 홍콩 시민들의 문화적 욕구를 충족시키고 있다. 포탄의 작가 스튜디오는 늘 열려 있는 곳이 아니므로 오픈 스튜디오 행사 때 방문해 포탄의 매력을 경험해볼 것을 권한다. 하지만 미술 실기를 배울 수 있는 워크숍은 연중 열리므로 관심이 있다면 웹사이트(www.fotanian.org)를 통해 예약하고 참가하는 것도 좋은 방법이다.

값싼 임대료를 찾아 버려진 공간에 예술가들이 모여들며 예술지구가 형성되는 예는 전 세계 수많은 도시에서 찾아볼 수 있다. 뉴욕의 소호나 베이징의 따산즈처럼 예술가들이 만든 예술지구는 도시의 트렌디한 장소로 떠오른다. 그러면 결국 임대료는 올라가고, 비싼 임대료를 감당하지 못하는 예술가들은 다시 새로운 공간을 찾아 떠나

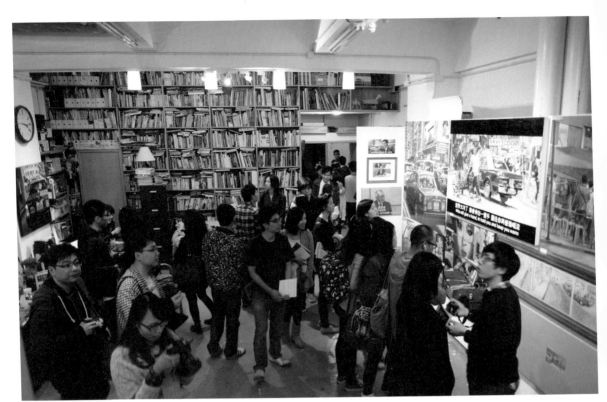

■ 포탄 오픈 스튜디오, Courtesy of Chow Chun Fai

게 되는 악순환이 반복된다. 이러한 상황은 한국도 별반 다르지 않다. 예술가들의 주요 활동 무대였던 홍대 앞은 거대 자본이 유입되면서 상권이 형성되었고 이제는 서울의 대표적 유흥가가 되었다. 디자이너들의 숍이 즐비했던 강남의 가로수길 역시 임대료 상승과 대기업 자본의 유입으로 관광과 쇼핑의 거리로 변모한 지 오래다.

　　최근 홍콩의 곳곳이 개발되면서 외곽 지역에 자생적으로 형성되었던 예술지구 역시 홍콩의 개발 상황에서 자유롭지 못하다. 이 같은 지역 모두 임대료 상승이라는 치명적인 문제를 안고 있기 때문이다. 갤러리와 작가 들이 계속해서 낮은 임대료를 찾아 윙척항, 차이완, 쿤통, 포탄 등으로 이주하고 있으나, 이른바 '핫'하고 '트렌디'한 예술지구가 형성되면 그 명성만큼이나 임대료는 가파르게 상승한다. 포탄에 입주한 작

가들 역시 이러한 문제를 토로한다. 이곳에서 작업실을 얻어 활동하고 있는 초춘파이周俊輝는 자신의 작업실 임대료가 지난 십 년 동안 월 4,000홍콩달러(약 60만 원)에서 1만 2,000홍콩달러(약 163만 원)로 세 배 가까이 올랐다고 말한다. 문제는 홍콩의 부동산 가격이 전체적으로 상승하고 있기 때문에 대안을 찾기 어렵다는 점이다. 특히 2010년에 홍콩 정부가 오래된 산업 빌딩의 사용 목적 변경을 쉽게 할 수 있도록 하는 정책을 발표하면서 포탄 지역의 부동산 가격 역시 동반 상승 곡선을 그렸고, 이에 이 지역 작가들은 홍콩 정부에 정책 마련을 촉구하고 있다.

　　작가들의 작업실 확보의 중요성이 높아지면서 홍콩예술개발위원회는 2014년, '아트 스페이스Arts Space'라는 새로운 파일럿 프로젝트를 선보였다. 부동산 개발 회사와

손잡고 윙척항의 산업 빌딩에 10여 개의 공간을 확보해서 작가들에게 스튜디오로 공급하겠다는 것이다.[46] 열 개의 작가 스튜디오는 아직까지 매우 미비한 숫자에 불과하지만, 오일 스트리트 아티스트 빌리지에서 작가들을 퇴거시켰던 홍콩 정부가 나서서 작가들의 창작 활동을 지원하기 시작했다는 것은 이것이 곧 홍콩 미술계를 단단하게 만드는 힘이란 것을 깨닫기 시작한 징후로 보인다. 이러한 변화가 홍콩 미술계에 어떤 긍정적 효과를 가져올지 앞으로 기대해볼 필요가 있다.

Courtesy of the artist

작가, 초춘파이

Chow Chun Fai, Artist

Q1 홍콩에서 전업 작가로 살아간다는 것에 대해 이야기해 달라.

10년 전 내가 학교를 다니고 있을 때만 하더라도 전업 작가라는 개념이 없었다. 우리가 처음 포탄에 모이기 시작했을 때도 홍콩의 임대료는 너무 비쌌고 작업실을 마련하기 어려웠다. 집에서 작업하는 경우도 많았고, 따라서 퍼포먼스나 설치미술 등 작업실이 따로 필요하지 않은 매체가 발달하기도 했다. 나처럼 회화를 하는 작가가 적었기 때문에 동료들이 회화를 계속하라는 부탁까지 할 정도였다. 그러나 지난 10년간 홍콩 미술계가 빠르게 발전하고 미술시장도 성숙하기 시작했다. 정부와 부동산 개발 회사들이 미술을 이야기하기 시작했고, 홍콩 대중도 이제는 지역 작가의 존재에 대해 알고 있다. 많은 공간들이 생기면서 기회가 많아지고 있으나, 여전히 홍콩의 높은 물가와 임대료는 부담스럽다.

Q2 2012년 홍콩의 체육, 공연예술, 문화, 출판 분야의 입법회 의원에 출마하기도 했다. 이러한 정치적 활동이 예술 활동에 어떠한 영향을 끼쳤나?

홍콩의 입법회는 직접선거로 뽑힌 직선의원과 업종 대표가 뽑는 직능 대표로 구성된다. 여기서 직능 대표는 자신의 전문 분야의 대표자를 뽑는 것이다. 그런데 의사는 개개인이 투표권을 갖지만, 택시기사나 예술가 들에게는 표가 부여되지 않는다. 나는 이러한 사회적 구조의 불합리성을 알리기 위해 출마했다. 정치적 활동이라기보다는 예술가의 사회적 지위에 대한 이슈를 제공하기 위해서였다. 비록 선거에서는 졌지만 선거 이후로 내 작품이 더욱 정치적 성향을 띠게 된 것은 사실이다. 이것이 선거 경험 때문인지 홍콩의 사회적 변화 때문인지는 잘 모르겠다.

Q3 포탄 아티스트 빌리지에서 활동하는 작가들의 그룹인 '포타니언Fotanian'의 수장도 맡고 있는 것으로 알고 있다. 포타니언의 활동에 대해 소개해 달라.

포탄은 단순히 지역명만이 아닌 독특한 의미를 가진다. 쿤통과 섹킵메이 공장 지대는 공연예술가들이 많이 활동하고 있고, 애버딘 지역은 디자이너들이 많다. 그에 반해 포탄은 순수미술을 하는 작가들이 많고 규모도 크다. 현재 400~500명의 작가들이 모여 있기 때문에 홍콩 지역 미술계에서 포타니언의 활동과 포탄 아티스트 빌리지는 매우 중요한 위치를 차지한다. 연례 행사로 진행하는 '포탄 오픈 스튜디오'의 시작은 단출했다. 친한 지인들과 작가들이 모여서 즐기는 파티였는데 지금은 홍콩 사람들이 오는 행사가 되었다. 전 세계 미술계 인사들이 홍콩에 방문하는 아트 바젤 홍콩 기간에 오픈 스튜디오를 열 계획도 있다. 그러면 포탄 아티스트 빌리지 역시 국제 미술계에 더 많이 알려질 것이다.

각각의 임무를 수행하는 비영리 예술기관

비영리 예술기관의 활동은 어떤 임무를 맡느냐에 따라 나뉜다. 기관의 설립 목적이라고 할 수 있는 그 같은 임무는 그 기관의 정체성이자 방향성이며, 활동의 기초가 된다. 서로 다른 임무를 수행하는 비영리 예술기관의 수가 많아질수록 미술계의 팔레트는 더욱 다양하게 구성된다. 비영리 예술기관의 운영에서 중요한 점은 지속 가능한 활동을 위한 재무구조다. 홍콩을 넘어 아시아 현대미술의 주역이 되고자 하는 홍콩의 비영리 예술기관들. 그들의 활동을 살펴보자.

▌아시아 아트 아카이브Asia Art Archive

2000년에 설립된 '아시아 아트 아카이브(이하 AAA)'는 홍콩뿐 아니라 아시아에서도 독보적인 존재다. 이 책에서 소개한 대부분의 미술 기관들의 활동은 전시 프로그램이 주가 되는 반면, AAA는 이름에서 알 수 있듯이 아시아의 현대미술사에 대한 자료를 수집하는 기관이다.

이 기관의 설립자인 클레어 수Claire Hsu는 한아트TZ갤러리에서 일하면서 아시아 현대미술에 대한 아카이브의 필요성을 절감했다고 한다. 그녀가 AAA 설립을 위해 초기 자금을 모으기 시작한 이야기는 대단히 흥미롭다. 클레어 수는 한아트TZ의 존슨 창에게서 〈중국의 새로운 아트, 1989년 이후 China's New Art, Post 1989〉의 전시 도록을 기증받아, AAA의 설립 취지를 설명하고 1,000홍콩달러(약 14만 원)를 기부해 달라는 편지를 동봉해 1,000명의 잠재적 기부자에게 보냈다.[47] 이를 통해 그녀는 약 100만 홍콩달러(약 1억 4,000만 원)의 자금을 모을 수 있었다. 일반적으로 아카이브는 정부기관 또는 미술관이나 대학교의 부속기관에서 운영하는 경우가 많은데, 이곳은 미술사를 전공한 어느 젊은이의 열정에서 시작되어 지금에 이르렀다. 운영 자금은 정부, 기업, 개인의 후원 등으로 조달하며, 매년 기금 마련 후원 행사로 미술 경매를 진행하기

도 한다.

2014년 제2회 아트 바젤 홍콩의 VIP 프로그램의 일환으로 아침 9시부터 파라 사이트의 전시를 관람한 사람들은 옆 건물 레스토랑에서 브런치를 한 후, 맞은편에 위치한 AAA로 향했다. 서고를 빽빽하게 채운 관람객 사이를 비집고 들어가 아카이브 전시를 보는 사람들. 이후 아래층에서 진행된 토크 프로그램에서는 서 있을 자리조차 부족한 상황이 연출되었다. 무엇이 이들을 이 작은 공간에 모이게 했을까? AAA의 저력은 아시아 현대미술에 대한 방대한 자료와 그 자료를 효율적으로 이용하는 혁신적인 프로그램에서 나온다.

사실 아카이빙은 수동적이고 고리타분한 작업이라는 선입견이 있다. 하지만 AAA의 프로그램은 그러한 선입견을 깨뜨린다. 아카이빙을 이용한 전시 및 출판을 진행하고, 리서치 프로젝트를 기획하며, 여러 기관과 제휴하여 프로그램을 제공하면서 아카이

AAA 로고 ■

AAA 내부 모습

빙을 기반으로 확장적인 활동을 펼치기 때문이다. 또한 온라인상에서 자료의 검색과 열람이 가능한 '컬렉션 온라인Collection Online'을 구축하고 온라인 저널 『필드 노트Field Notes』를 발행해 활발한 담론을 이끌어내고 있다. 그 외에도 AAA는 교사와 어린이를 위한 워크숍을 진행해 자라나는 세대를 위한 교육에도 관심을 둔다. 또한 아트 바젤 홍콩의 파트너로 아트페어 현장에 부스를 설치하고 프로그램 진행을 통해 좀 더 많은 사람들에게 적극적으로 기관을 알리고 현대미술에 대한 이해를 높이는 기회를 제공하고 있다.

▌홍콩아트센터 Hong Kong Arts Centre

홍콩아트센터는 1977년에 설립된 이래 공연, 시각예술, 영화, 비디오아트, 공공미술, 아트 페스티벌 등 홍콩의 문화예술을 앞장서서 홍보하고 있다. 현대미술 발전과 미술교육에 중점을 두는 만큼 산하기관으로 '홍콩아트스쿨Hong Kong Art School'도 운영하고 있다. 홍콩아트센터 빌딩에는 전시 공간인 파오 갤러리Pao Galleries, 영화 상영이나 공연을 위한 아네스 베 시네마, 홍콩아트스쿨, 전시장이 구비된 독일문화원Goethe Institut도 자리하고 있어 다양한 형태의 현대미술을 접할 수 있다.

홍콩아트센터 4~5층에 걸쳐 있는 파오 갤러리는 사실 현대미술 전시에는 적합하지 않은 공간이다. 층고가 높은 편도 아니고 전형적인 큐브 형태도 아니며 전시장 내의 두 층이 계단으로 연결되어 사용할 수 없는 공간이 생기는 만큼 공간적 제약이 많은 곳이다. 그러나 오랫동안 마땅한 전시 공간이 부재했던 홍콩에서는 주요 전시가 열렸던 유일한 곳이기도 하다. 한국 미술 역시 이곳을 통해 종종 소개되고 있다. 2013년 말에 오픈한 〈정제된 감각들-미술과 기술의 융합을 통한 아시아 현대미술 여행Distilling Senses: A Journey through Art and Technology in Asian Contemporary Art〉이라는 그룹전에서는 백남준과 이용백의 미디어 작품을 선보였다. 2012년에는 〈홍콩 국제 사진 페스티벌 Hong Kong International Photo Festival〉의 일환으로 한국의 현대사진 작업을 소개하는 전시

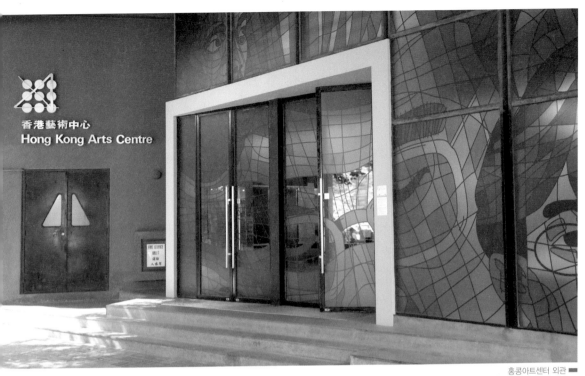

홍콩아트센터 외관 ∎

홍콩아트센터 파오 갤러리 전시 설치 ∎

가 열리기도 했다.

홍콩아트센터는 아트 바젤 홍콩 기간에 맞춰 흥미로운 프로그램을 기획하여, 미술시장의 성장을 미술교육과 향유의 기회로 넓히는 운영의 묘를 발휘하고 있다. 2013년부터 시작된 전시 시리즈인 〈컬렉터들의 컨템퍼러리 컬래버레이션Collectors' Contemporary Collaboration〉을 한번 보자. 이 전시는 동시대를 살아가는 컬렉터들의 컬렉션을 엿볼 수 있는 흔치 않은 기회를 제공한다. 2013년에는 홍콩에 거주하는 컬렉터 5인의 컬렉션을 전시하였고, 2014년에는 매우 활발하게 활동하는 인도네시아의 컬렉터들을 초청해 컬렉션을 선보였다. 현대미술의 매체가 다양해진다고는 하나 아트페어나 경매 등 미술시장에서는 주로 평면 작품이 거래된다. 그러나 이 전시에 소개된 것처럼 유명한 현대미술 컬렉터들은 미디어, 설치 등 다양한 매체를 넘나들며 작품을 수집하고 작가들의 창작활동을 지원한다. 이러한 컬렉터들이 바로 현대미술이 더욱 다양하게 꽃필 수 있도록 돕는 자양분인 것이다.

홍콩 방문객들에게 홍콩아트센터는 미술시장의 화려함에 가려 눈에 잘 띄지 않을 수도 있다. 그러나 홍콩 컨벤션 전시 센터 뒤쪽에 위치하고 있으므로 아트페어나 경매가 열리는 기간에 방문해볼 것을 권한다. 특히 상업성 강한 미술 이벤트에서 한 발짝 물러나 천천히 미술을 즐기고 싶을 때 쉬어갈 쉼터가 되어줄 것이다.

▌아시아 소사이어티 홍콩 센터Asia Society Hong Kong Center

'아시아 소사이어티'는 1956년 뉴욕에서 존 D. 록펠러가 세운 비영리 기관으로 아시아 태평양 지역과 미국 간의 상호 이해를 증진시키기 위해 설립되었다. '아시아 소사이어티 홍콩 센터'는 아시아 소사이어티의 첫 번째이자 가장 큰 해외 센터로 1990년 문을 열었다. 이 기관의 활동은 미술, 비즈니스, 문화, 교육, 정책을 넘나든다. 이러한 폭넓은 활동은 현재 아시아에서 가장 주목받고 있는 사안에 대한 심도 깊은 토론을 가능하게 하고 있다.

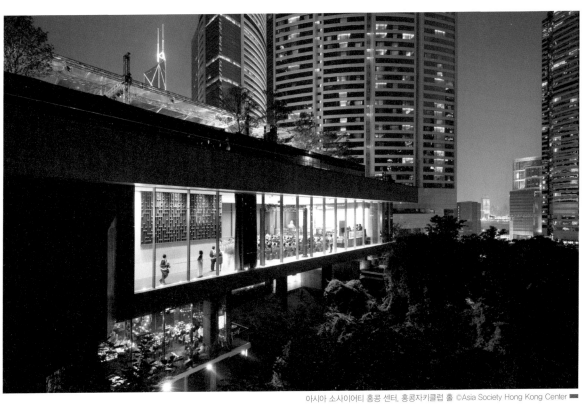

아시아 소사이어티 홍콩 센터, 홍콩자키클럽 홀 ©Asia Society Hong Kong Center

아시아 소사이어티 홍콩 센터는 재정적으로 뉴욕 본부에서 완전히 독립하여 모든 자금을 홍콩에서 조달한다. 회비, 후원 행사, 기부 등이 재원 마련에 가장 중요한 활로 역할을 하는데, 2014년 5월 면세점 사업체 DFSDuty Free Shoppers의 설립자 로버트 밀러가 1억 홍콩달러(약 140억 원)라는 어마어마한 금액을 기부하기도 했다.[48] 미술 기관에 대한 개인 기부 문화가 아직 발달하지 않은 홍콩에서 그의 기부금은 개인 기부 가운데 역대 최대 금액이다.

2012년 홍콩자키클럽의 도움으로 애드미럴티에 홍콩 센터가 영구적으로 사용할 수 있는 건물이 생겼다. 19세기 중반부터 영국군이 폭발물과 탄약을 제조하던 곳을 세심한 보존과 복원을 통해 문화예술 공간으로 변모시킨 것이다. 홍콩 센터의 수장인 앨리스 몽Alice Mong은 홍콩 미술계의 성장기와 절묘하게 맞물린 시기에 센터를 개관하게되어 매우 행운이었다고 말한다. 미술계가 고도로 성장한 뉴욕에서는 기관들의 협업이 어렵지만, 홍콩은 급증하는 미술 관련 행사에 비해 장소가 턱없이 부족하기 때문에 기관 간의 협업이 자연스럽게 일어난다는 것이다. 엠플러스, AAA, 오이, 파라 사이트 등 지역 기관들뿐 아니라 해외 기관들 역시 홍콩에서 프로그램을 진행하고자 협업을 타진한다.

아시아 소사이어티 홍콩 센터는 기획 전시와 순회 전시를 포함한 전시 프로그램도 매우 짜임새 있게 운영 중이다. 특히 2013년 동남아시아 미술을 소개한 〈노 컨트리—남아시아와 동남아시아 현대미술No Country: Contemporary Art for South and Southeast Asia〉전은 미국의 구겐하임 미술관에서 기획한 전시로 동남아시아 미술에 대한 국제적인 관심만큼이나 큰 주목을 받았다. 2014년에는 중국 대표 작가인 쉬빙의 개인전이 열리기도 했다.

홍콩 센터는 대중을 위한 미술교육에도 공을 들인다. 앨리스 몽은 센터에서 진행하는 전시와 미술강의 프로그램의 인기가 높은 것은 미술에 대한 대중의 관심이 높고 교육에 대한 수요가 크기 때문이라고 말한다. 그녀는 미술시장의 성장이 미술 생태계

의 여러 부분의 발전에 의존한다는 견해
를 같이하며 아시아 소사이어티 홍콩 센
터의 활동을 통해 건강한 미술과 문화 생
태계를 만드는 데 힘을 쏟고자 한다.

▍K11 아트 파운데이션K11 Art Foundation

거대한 쇼핑몰이 가득한 홍콩에서도
주룽 반도에 위치한 'K11'은 '아트'를 전
면으로 내세우며 자신만의 색깔을 내고
있는 쇼핑몰이다. 정문에서 쇼핑객을 맞
이하는 나라 요시토모의 작품을 필두로
이곳에서는 다양한 현대미술 작품들을
만날 수 있다.

2009년 홍콩에 아트몰 K11을 시작으
로 아트와 쇼핑몰을 결합시킨 브랜드를
만든 에이드리언 쳉Adrian Cheng은 2010년
K11 아트 파운데이션을 설립했다. K11 아
트 파운데이션을 홍콩뿐 아니라 국제 미
술계가 주목하는 것은 설립자 에이드리
언 쳉의 다양한 활동 덕분이다. 부동산
과 리테일 기업인 홍콩 뉴월드개발New
World Development의 후계자인 에이드리언
쳉은 K11 아트 파운데이션을 통해 현대
미술에 대한 열정을 드러내고 있다. 작품

아트와 쇼핑몰이 결합된 K11

■ K11 쇼핑몰에 설치된 데보라 버터필드의 「캡틴Captain」

컬렉팅에도 지대한 관심을 보여 차세대 홍콩 현대미술의 후원자로 꼽히는 인물이기도 하다. 그의 미술에 대한 열정은 K11 아트 파운데이션을 중심으로 현대미술 컬렉팅, 전시 개최, 아티스트 레지던시 프로그램 운영 등 다방면에서 예술 지원 활동으로 전개된다. K11 아트 파운데이션은 홍콩과 상하이에서 주요 활동을 펼치며 중국 본토의 구이양貴陽과 우한武漢에 아티스트 레지던시인 'K11 아트 빌리지'도 운영 중이다.

K11 아트 파운데이션은 국제 미술계에 영향력을 과시하는 동시에 지역 미술계를 성장시키기 위해 미술에 대한 지원과 교육 활동을 펼치겠다는 계획이다. 특히 주목하고 있는 것은 젊은 예술가와 디자이너 육성 사업이다. 현대미술계에서 능력 있고 전도유망한 신진작가를 발굴하고 후원하는 활동이 가치 있는 일이라고 믿기 때문이다. 홍콩침례대학교의 졸업 작품전 및 중국과 한국의 우수한 디자인 전공 학생들을 소개하는 〈2013 한·중 우수 디자인 졸업 전시2013 China-Korea Outstanding Design Graduation Exhibition〉를 개최하는 등 이 분야에 힘을 쏟고 있다. ★

아시아 소사이어티 홍콩 센터, 앨리스 몽

Alice Mong, Executive Director, Asia Society Hong Kong Center

Q1 아시아 소사이어티 홍콩 센터는 전시와 교육 프로그램이 매우 잘 짜여 있다. 이러한 프로그램을 통해 달성하고자 하는 센터의 임무와 주안점에 대해 소개해 달라.

헤드쿼터인 아시아 소사이어티 뉴욕은 1956년에 아시아에 대한 미국의 이해를 높이기 위해서 설립되었다. 그 당시 존 D. 록펠러 3세는 아시아 소사이어티 뮤지엄에 미술 컬렉션을 기부하기도 했다. 홍콩 센터는 미국과 홍콩 간의 이해를 높이기 위해 1990년에 설립되었다. 우리는 아시아에 대한 미국의 이해를 증진시키기 위해 노력하고, 아시아 각 국가 간 이해와 상호교류를 증진시키고자 한다.

Q2 최근 아트 바젤 홍콩이 시작되고, 경매회사들은 연이어 좋은 실적을 내고 있으며, 국제적 갤러리들이 속속 상륙하면서 홍콩 미술계가 많은 주목을 받고 있다. 이러한 변화에 대한 당신의 의견은?

1982년부터 2002년까지 홍콩에 거주한 적이 있다. 당시에는 미술관도 소수에 불과했고, 갤러리도 몇 개 되지 않았다. 하지만 2011년에 다시 홍콩에 돌아왔을 때는 여러 가지 긍정적 변화를 목격할 수 있었다. 과거에는 전업 작가가 되겠다는 젊은이들이 거의 없었으나 미술계가 성장하고 작가들에게 좋은 환경을 제공하면서 그러한 인식도 점차 변하고 있다. 상업의 중심지였던 홍콩이 미술 산업의 중심지로 성장하고 있는 것이다. 이는 작가들뿐 아니라 컬렉터들에게도 좋은 영향을 주고 있다. 모든 경제에는 서로 다른 타임라인이 존재한다. 홍콩 문화계는 현재 성장하는 기간이므로 조만간 문화 기관들이 더욱 많이 생길 것으로 예상하고 있다.

Q3 홍콩이 지나치게 시장 중심적이기 때문에 미술 산업의 비상업적인 부분들, 예컨대 미술 생산, 미술교육, 전시 기획의 성장이 더디다는 우려도 있다. 이러한 의견에 대해 어떻게 생각하는가?

동의한다. 그러나 성장이 더디다는 것이 아무것도 없다는 것을 의미하지는 않는다. 나는 공공에 대한 미술교육은 방치되지 않았다고 생각한다. 우리는 학생과 지역 사회를 위한 프로그램을 진행하고 있다. 교육을 통해 대중이 크게 성장할 가능성이 있다고 믿기 때문이다. 미술시장에 있는 사람들은 시장이 성장하기 위해서는 지역 사회, 학생, 컬렉터를 먼저 가르쳐야 한다고 이야기한다. 맞는 말이다. 최근 업계 사람들이 '미술과 문화의 생태계'를 만드는 데 많은 관심을 두고 있다. 그러나 젊은 사람들의 유입 없이는 지속이 불가능하다. 미술 작품을 파는 사람들은 넘쳐나는 반면 미술 작품을 감상하는 사람들이 없다면 그 시장은 존재하지 못할 것이다.

ART
MARKET
HONG
KONG

3일 동안 돌아보는
리얼 홍콩 아트 트립

이 책에서 소개된 여러 미술 공간 가운데 알짜배기만 뽑아서 3일간 돌아보는 '리얼 홍콩 아트 트립'을 소개한다.

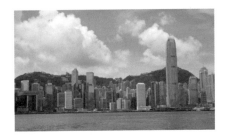

DAY 1
홍콩 아트 트립의 시작은 소호!

순다람 타고르 갤러리 ⋯ 10 챈서리 레인 갤러리 ⋯ 아네스 베 리브레리 ⋯ 피엠큐 ⋯ 페더 빌딩 ⋯ 엔터테인먼트 빌딩 ⋯ 중국농업은행타워

🕙 10:00
할리우드 로드에서 놓쳐서는 안 되는 미술 공간

소호의 할리우드 로드를 따라 걷다 보면 갤러리 및 미술 전시장이 즐비하다. 그중에서도 순다람 타고르 갤러리, 10 챈서리 레인 갤러리, 아네스 베 리브레리 갤러리는 놓치지 말자.
할리우드 로드 57~59번지에 위치한 순다람 타고르 갤러리는 뉴욕 첼시에서 온 갤러리로 폭포와 절벽 그림으로 잘 알려진 일본 작가 센주 히로시, 문신을 소재로 한 작업으로 잘 알려진 한국 작가 김

준 등의 전시가 열렸다. 할리우드 로드에서 올드 베일리 스트리트Old Baily St.로 올라가 챈서리 레인 스트리트로 들어가면, 10 챈서리 레인 갤러리를 만날 수 있다. 공간은 크지 않지만 중국 현대조각가 왕케핑, 줄리언 슈나벨, 아툴 도디아 등 세계적인 작가들을 소개한다. 아네스 베 리브레리 갤러리는 프랑스 패션 브랜드인 아네스 베가 운영하는 갤러리로, 현대미술 작품 컬렉터로 유명한 디자이너 아네스 베의 수준 높은 미적 감성이 그대로 나타나 있는 공간이다.

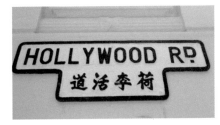

🕛 12:00
새로운 문화공간 피엠큐에서의 점심식사

할리우드 로드를 따라 현대미술 갤러리들을 돌아봤다면, 2014년 봄 문을 연 피엠큐에서 점심을 해결하자. 1884년 설립되어 최근까지 기혼 경찰들을 위한 기숙사로 사용되었던 유서 깊은 빌딩이 최근 리모델링을 거쳐 근사한 문화공간으로 재탄생했다. 애버딘 스트리트 소셜Aberdeen Street Social, 이소노 이터리 앤드 바Isono Eatery & Bar 등 다양한 레스토랑과 카페가 있어 식사를 하기에 아주 좋다. 513

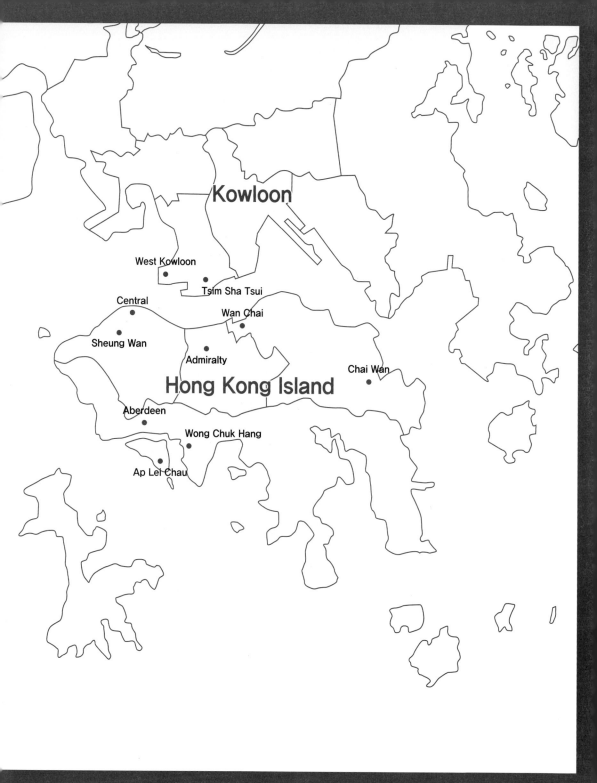

페인트숍, 신진작가를 소개하는 아트 프로젝트 갤러리, 쥬얼리 디자인을 선보이는 794729 메탈 워크 794729 Metal Work 등 신진 디자이너들의 스튜디오가 입주해 있어서 홍콩의 디자인 감성을 둘러보기에도 좋다.

⏰ 14:00
화려한 갤러리 타운, 페더 빌딩

소호에서 오전을 보냈다면 오후는 센트럴의 갤러리 빌딩으로 발을 옮겨보자. 그 시작은 해외 유명 갤러리들이 앞 다투어 둥지를 틀며 갤러리 빌딩으로 명성을 쌓고 있는 페더 빌딩이다. 관람은 7층에 위치한 가고시언 갤러리부터 보고 아래층으로 내려오는 것이 편리하다. 가고시언 갤러리는 전 세계 11개 갤러리를 소유한 대형 화랑으로 미술관 급의 전시를 선보인다. 6층에 위치한 펄 램 갤러리는 화려한 스타일로 유명한 미술계 인사인 펄 램이 운영하는 갤러리로, 잉카 쇼니바레, 주진시 등 국제적인 작가들의 작품을 선보이고 있다. 4층에는 홍콩 미술의 강자인 한아트TZ갤러리와 뉴욕 기반의

갤러리 레만 모핀 갤러리가 이웃하고 있다. 한아트 TZ갤러리는 중화권 현대미술만을 소개하여 해외 작가들의 전시가 즐비한 홍콩 센트럴에서 독보적인 행보를 자랑한다. 레만 모핀 갤러리는 한국 작가 서도호와 이불의 전속 화랑으로 국내에도 잘 알려진 곳이다. 3층에는 영국 출신의 벤 브라운 파인아트와 사이먼 리 갤러리가 사이좋게 자리 잡고 있다. 벤 브라운 파인아트는 이 빌딩에 처음 입주한 갤러리로 론 아라드, 마티아스 샬러, 토니 베반 등 국제적으로 활동하는 작가들의 개인전을 통해 홍콩에서 저변을 확대하고 있다. 사이먼 리 갤러리 역시 실험적인 신진작가 발굴에 적극적이며 미국과 유럽의 작가들을 주로 소개한다.

⏰ 16:00
엔터테인먼트 빌딩

페더 빌딩에서 1분 거리인 엔터테인먼트 빌딩이 미술계의 주목을 받기 시작한 것은 2014년 봄부터다. 벨기에 안트베르펀 출신의 악셀 페르보르트와 미국 뉴욕 기반의 페이스 갤러리의 홍콩 분관이 15층

에 나란히 문을 열었기 때문이다. 비록 규모는 작지만 갤러리 이름만큼이나 유명한 해외 작가들의 작품을 소개하는 쇼케이스 공간이다. 악셀 페르보르트는 가나 출신의 엘 아나추이를 개관전으로, 일본 현대미술의 거장 가즈오 시라가, 중국의 차이궈창 전시를 개최하고 있으며, 페이스 갤러리 역시 장 샤오강 개관전을 시작으로 리송송 등 유명 작가들의 전시를 선보이고 있다.

⏰ **17:00**
중국농업은행타워

코노트 로드 50번지에 위치한 중국농업은행타워에는 영국 대표 갤러리 화이트 큐브와 파리의 대표 갤러리, 갤러리 페로탱이 위치해 있다.
1층과 2층을 차지하고 있는 화이트 큐브는 1990년대 영국의 YBA그룹을 집중적으로 소개하며 성장한 영국 대표 갤러리다. 데이미언 허스트, 트레이시 에민, 마크 퀸, 길버트 앤드 조지 등 유명 작가들이 포진해 있다. 17층에 위치한 갤러리 페로탱에 올라가면 홍콩의 어느 스카이라운지 부럽지 않은 하버뷰를 감상할 수 있다. 무라카미 다카시, 장-미셸 오토니엘, 소피 칼 등 대표적인 현대미술 작가들의 전시를 만날 수 있다.

DAY 2
둘째 날은 주룽 반도에서 현대미술을 즐겨보자. 그 시작은 빅토리아 하버를 마주하고 있는 홍콩 미술관이다.

홍콩 미술관 ⋯→ K11 ⋯→ 오사지 갤러리 ⋯→ 캐틀 디포 아티스트 빌리지

⏰ **10:00**
홍콩 미술관

홍콩 관광의 요충지인 침사추이 스타의 거리. 그 길을 따라 걷다 보면 홍콩 최초의 현대미술관인 홍콩 미술관을 마주치게 된다. 홍콩 미술관은 1만 4,000여 점의 중화권 작품을 소장하고 있으며, 중국 및 홍콩 현대미술을 살펴볼 수 있는 기획전을 개최한다. 2012년에는 앤디 워홀 미술관과 공동으로 〈앤디 워홀-15분의 영원Andy Warhol: 15 Minutes Eternal〉 전시를 개최하기도 했다.

⏰ **12:00**
아트 쇼핑몰 K11

홍콩의 수많은 쇼핑몰 중에서도 K11은 미술 애호

가들의 사랑을 받고 있다. 홍콩의 젊은 사업가이자 현대미술 컬렉터 에이드리언 쳉이 운영하는 이곳에는 K11 아트 스페이스가 위치해 있어 지역 작가 및 국제적 작가 들의 전시를 진행하며, 쇼핑몰 곳곳에서도 미술 작품을 만날 수 있다. 쇼핑몰 내 레스토랑과 카페에서 점심을 해결하기에도 좋다.

🕑 14:00
쿤통 오사지 갤러리

쿤통은 홍콩의 대표적인 산업 지역으로 아파트형 창고 빌딩이 빼곡히 자리 잡고 있다. 오사지 갤러리가 위치한 유니온 힝 입 팩토리 빌딩Union Hing Yip Factory Building 역시 그중 하나다. 넓은 전시 공간을 자랑하는 오사지 갤러리는 홍콩 지역 작가들을 위한 지원을 아끼지 않는다.

🕑 16:00
캐틀 디포 아티스트 빌리지

정부가 운영했던 도축장이 복합문화공간으로 탄생한 캐틀 디포 아티스트 빌리지. 홍콩의 대표적인 대안 공간인 비디오타지와 원에이 스페이스가 이곳에 위치해 있다. 비디오타지는 기관 이름에서도 나타나듯이 미디어아트를 중심으로 전시 및 프로그램을 선보이고 있으며 원에이 스페이스 역시 실험적인 예술의 플랫폼이 되고 있다.

DAY 3
셋째날 일정의 시작은 홍콩 섬의 애드미럴티다.

아시아 소사이어티 홍콩 센터 ⋯ 소더비 홍콩 갤러리 ⋯ 웡척항 ⋯ 애버딘

🕑 11:00
아시아 소사이어티 홍콩 센터

애드미럴티에 위치한 아시아 소사이어티 홍콩 센터는 뉴욕 아시아 소사이어티의 홍콩 분관이다. 미술뿐 아니라 문화, 교육, 정책, 비즈니스 등 다양한 분야에서 활동하며 짜임새 있는 미술 전시를 선보인다. 2013년 미국 구겐하임 미술관의 〈노 컨트리―남아시아와 동남아시아 현대미술〉의 순회 전시를 열었고, 2014년 중국 대표 작가 쉬빙의 개인전을 개최하기도 했다.

🕑 12:00
소더비 홍콩 갤러리

애드미럴티에 위치한 퍼시픽 플레이스는 쇼핑몰, 호텔, 사무실이 밀집해 있는 빌딩으로 홍콩에 진출한 경매회사들 역시 많이 입주해 있다. 1973년 홍

콩 시장에 가장 먼저 상륙한 경매회사 소더비 역시 퍼시픽 플레이스에 입주해 있다. 주요 경매는 그 규모 때문에 홍콩 컨벤션 전시 센터에서 진행되어 시즌에 맞추어 방문해야 하지만, 소더비 홍콩은 사무실과 함께 독립된 갤러리를 운영하고 있어서 특별전시, 경매, 특강 등을 진행한다.

🕑 14:00
홍콩의 새로운 '핫' 플레이스, 윙척항

예술가들이 모여드는 곳은 그 도시의 새로운 핫 플레이스가 된다. 홍콩 섬의 남쪽에 위치한 윙척항, 애버딘, 압레이차우가 살인적인 물가를 피해 홍콩 센트럴을 떠난 갤러리와 예술가 들을 끌어들이면서 새로운 문화 지구가 되고 있다. 그중에서도 비영리 전시 공간인 스프링 워크숍, 얄레이 갤러리 / 로시 & 로시 갤러리, 블라인드스폿 갤러리는 놓치지 말자.
레지던시, 전시, 교육 프로그램 등을 진행하는 스프링 워크숍은 인테리어 잡지에서나 봤음직한 넓고 세련된 실내 공간을 자랑한다. 이곳은 자신들의 미술세계를 착실히 쌓아가는 다양한 작가들의 창조 공간이 되고 있다. 얄레이 갤러리는 중국 현대미술뿐 아니라 인도네시아, 중앙아시아 미술까지 취급

하며 아시아 미술의 저변을 확대하고 있으며, 영국 출신의 로시 & 로시 갤러리 역시 히말라야, 인도, 중앙아시아 현대미술 등을 선보이는 갤러리이기 때문에 다른 곳에서 만나기 힘든 수준급의 작품들을 만날 수 있다. 블라인드스폿 갤러리는 사진 전문 갤러리로 홍콩 및 해외 사진작가들의 작품을 소개한다.

🕑 16:00
애버딘의 갤러리 엑시트

에버딘 지역은 윙척항에 비해 갤러리나 미술 공간의 수는 적지만 홍콩 현대 미술을 알고 싶다면 이곳의 갤러리 엑시트는 방문하는 것이 좋다. 다소 실험적이고 어려운 현대미술 작품들이 전시되곤 하지만 홍콩 신진작가들의 패기 만만한 작품들을 만나볼 수 있다.

장소 색인

1 미술시장의 양대 산맥, 아트페어와 미술 경매

라베넬_Ravenel Auction Hong Kong
주소 Room 1307A, 13/F, Kodak House II, 39 Healthy Street East, North Point (T. 852 2889 0859)
홈페이지 www.ravenelart.com

본햄스_Bonhams
주소 Suite 2001, One Pacific Place, 88 Queensway, Admiralty (T. 852 2918 4321)
홈페이지 www.bonhams.com

서울옥션_Seoul Auction
주소 1515 Prince's Building, 10 Chater Road, Central (T. 852 2537 1880)
홈페이지 www.seoulauction.com

소더비_Sotheby's
주소 5/F, One Pacific Place, 88 Queensway, Admiralty (T. 852 2524 8121)
홈페이지 www.sothebys.com

아티스트리_ArtisTree
주소 Cornwall House, TaiKoo Place, 979 King's Road, Quarry Bay (T. 852 2284 4877)
홈페이지 www.islandeast.com/eng/events/venue/artistree.htm

에스트-웨스트_Est-Ouest Auctions
주소 25/F, China Resources Building, 26 Harbour Road, Wan Chai (T. 852 3977 2131)
홈페이지 www.est-ouest.co.jp

차이나 가디언_China Guardian (HK) Auctions
주소 Room 3001, Cosco Tower, 183 Queen's Road, Central (T. 852 2815 2269)
홈페이지 english.cguardian.com

크리스티_Christie's
주소 22/F, Alexandra House, 18 Chater Road, Central (T. 852 2760 1766)
홈페이지 www.christies.com

폴리옥션 홍콩_Poly Auction Hong Kong
주소 7/F, One Pacific Place, 88 Queensway, Admiralty (T. 852 2303 9899)
홈페이지 www.polyauction.com.hk

홍콩 컨벤션 전시 센터_Hong Kong Convention and Exhibition Centre
주소 1 Harbour Road, Wan Chai (T. 852 2582 8888)
홈페이지 www.hkcec.com

UAA_United Asian Auctioneers in Hong Kong
홈페이지 www.united-aa.com

2 할리우드 로드에서 웡척항까지, 새롭게 그리는 갤러리 지도

10 챈서리 레인 갤러리_10 Chancery Lane Gallery
주소 G/F, 10 Chancery Lane, SoHo, Central (T. 852 2810 0065)
홈페이지 10chancerylanegallery.com

10 챈서리 레인 아넥스 & 아트 프로젝트10_Chancery Lane Annex and Art Projects
주소 Unit 604, Chai Wan Industrial City Phase 1, 60 Wing Tai Road, Chai Wan (T. 852 2810 0065)
홈페이지 10chancerylanegallery.com

3812 컨템퍼러리 아트 프로젝트_3812 Contemporary Art Projects
주소 10/F, 12 Wong Chuk Hang Road, Aberdeen (T. 852 2153 3812)
홈페이지 www.3812cap.com

가고시언 갤러리_Gagosian Gallery
주소 7/F, Pedder Building, 12 Pedder Street, Central (T. 852 2151 0555)
홈페이지 www.gagosian.com

갤러리 뒤 몽드_Galerie du Monde
주소 108 Ruttonjee Centre, 11 Duddell Street, Central (T. 852 2525 0529)
홈페이지 www.galeriedumonde.com

갤러리 엑시트_Gallery Exit
주소 SOUTHSITE, 3/F, 25 Hing Wo Street, Tin Wan, Aberdeen (T. 852 2541 1299)
홈페이지 www.galleryexit.com

갤러리 오라오라_Galerie Ora-Ora
주소 G/F, 7 Shin Hing Street, Central (T. 852 2851 1171)
홈페이지 www.ora-ora.com

갤러리 페로탱_Galerie Perrotin
주소 17/F, 50 Connaught Road, Central (T. 852 3758 2180)
홈페이지 www.perrotin.com

그로토 파인아트_Grotto Fine Art
주소 1-2/F, 31C-D, Wyndham Street, Central (T. 852 2121 2270)
홈페이지 www.grottofineart.com

드 사르트 갤러리_de Sarthe Gallery
주소 8/F, Club Lusitano Building, 16 Ice House Street, Central (T. 852 2167 8896)
홈페이지 www.desarthe.com

로시 & 로시 갤러리_Rossi & Rossi Gallery
주소 Unit 3C, Yally Industrial Building, 6 Yip Fat Street, Wong Chuk Hang (T. 852 3575 9417)
홈페이지 www.rossirossi.com

레만 모핀 갤러리_Lehmann Maupin
주소 407, Pedder Building, 12 Pedder Street, Central (T. 852 2530 0025)
홈페이지 www.lehmannmaupin.com

뮈르 노마드_Mur Nomade
주소 Unit 1606, 16/F, Hing Wai Centre, 7 Tin Wan Praya Road, Aberdeen (T. 852 2580 5923)

홈페이지 www.murnomade.com

벤 브라운 파인아트_Ben Brown Fine Arts
주소 301 Pedder Building, 12 Pedder Street, Central (T. 852 2522 9600)
홈페이지 www.benbrownfinearts.com

블라인드스폿 갤러리_Blindspot Gallery
주소 15/F, Po Chai Industrial Building, 28 Wong Chuk Hang Road, Aberdeen (T. 852 2517 6238)
홈페이지 www.blindspotgallery.com

사이먼 리 갤러리_Simon Lee Gallery
주소 304, Pedder Building, 12 Pedder Street, Central (T. 852 2801 6252)
홈페이지 www.simonleegallery.com

솔트 야드_The Salt Yard
주소 B1, 4/F, Jone Mult Industrial Building, 169 Wai Yip Street, Kwun Tong (T. 852 3563 8003)
홈페이지 www.thesaltyard.hk

쇼니 아트 갤러리_Shoeni Art Gallery
주소 B2, 13/F, Bluebox Factory Building, 25 Hing Wo Street, Aberdeen
홈페이지 www.schoeniartgallery.com

순다람 타고르 갤러리_Sundaram Tagore Gallery
주소 57–59 Hollywood Road, Central (T. 852 2581 9678)
홈페이지 www.sundaramtagore.com

신신 파인아트_Sin Sin Fine Art
주소 53–54 Sai Street, Central (T. 852 2858 5072)
홈페이지 www.sinsinfineart.com

스프링 워크숍_Spring Workshop
주소 3/F, Remex Centre, 42 Wong Chuk Hang Road, Aberdeen (T. 852 2110 4370)
홈페이지 www.springworkshop.org

아네스 베 리브레리 갤러리_Agnes b.'s Librairie Galeries
주소 G/F, 118 Hollywood Road, Central (T. 852 2869 5505)
홈페이지 asia.agnesb.com/en/bside/section/chez-agnes-b-1/activities-1

아멜리아 존슨 컨템퍼러리_Amelia Johnson Contemporary
주소 G/F, 6-10 Shin Hing Street, Central (T. 852 2548 2286)
홈페이지 www.ajc-art.com

아이쇼난주카_Aishonanzuka
주소 13A, Regency Centre Phase1, 39 Wong Chuk Hang Road, Aberdeen
홈페이지 www.aishonanzuka.com

아티파이 갤러리_Artify Gallery
주소 Unit 7, 10/F, Block A, Ming Pao Industrial Centre, 18 Ka Yip Street, Chai Wan (T. 852 3543 1260)
홈페이지 www.artifygallery.com

아일랜드 식스_Island 6
주소 G/F, No. 1 New Street, Sheung Wan (T. 852 2517 7566)
홈페이지 www.island6.org

아트 스테이트먼츠_Art Statements
주소 8/F, Gee Chang Hong Centre, Factory D, 65 Wong Chuk Hang Road, Aberdeen (T. 852 2696 2300)
홈페이지 www.artstatements.com

악설 페르보르트_Axel Vervoordt
주소 15/F, Entertainment Building, 30 Queen's Road Central, Central (T. 852 2503 2200)
홈페이지 www.axel-vervoordt.com

알리산 파인아트_Alisan Fine Arts
주소 2305 Hing Wai Centre, 7 Tin Wan Praya Road, Aberdeen (T. 852 2526 1091)
홈페이지 alisan.com.hk

에두아르 말랭귀 갤러리_Edouard Malingue Gallery
주소 6/F, 33 Des Voeux Road, Central (T. 852 2810 0317)

홈페이지 edouardmalingue.com

에스파스 루이비통_Espace Louis Vuitton
주소 Louis Vuitton Mansion, 5 Canton Road, Tsim Sha Tsui, Kowloon
홈페이지 www.louisvuitton-espaceculturel.com

에이오 버티컬 갤러리_AO Vertical Gallery
주소 1-13/F, Asia One Tower, 8 Fung Yip Street, Chai Wan (T. 852 2976 0913)
홈페이지 www.aovertical.com

오사지 갤러리_Osage Gallery
주소 4/F, Union Hing Yip Factory Building, 20 Hing Yip Street, Kwun Tong (T. 852 2793-4817)
홈페이지 www.osagegallery.com

인풋/아웃풋_Input/Output (IOW)
주소 G/F, Hung Mou Industrial Building, 62 Hung To Road, Kwun Tong (T. 852 3105 1127)
홈페이지 inputoutput.tv

얄레이 갤러리_Yallay Gallery
주소 Unit 3C, Yally Building, 6 Yip Fat Street, Wong Chuk Hang (T. 852 3575 9417)
홈페이지 www.yallaygallery.net

카린 웨버 갤러리_Karin Weber Gallery
주소 G/F, 20 Aberdeen Street, Central (T. 852 2544 5004)
홈페이지 www.karinwebergallery.com

컨템퍼러리 바이 안젤라 리_Contemporary by Angela Li
주소 G/F, 248 Hollywood Road, Sheung Wan (T. 852 3571 8200)
홈페이지 www.cbal.com.hk

코루 컨템퍼러리 아트_KORU Contemporary Art
주소 Unit 1604, 16/F, Hing Wai Centre, 7 Tin Wan Praya Road, Aberdeen (T. 852 2580 5922)
홈페이지 www.koru-hk.com

펄 램 갤러리_Pearl Lam Galleries
주소 601–605, Pedder Building, 12 Pedder Street, Central (T. 852 2522 1428)
홈페이지 www.pearllam.com

페이스 갤러리_Pace Gallery
주소 15C, Entertainment Building, 30 Queen's Road Central, Central (T. 852 2608 5065)
홈페이지 www.pacegallery.com

페킨 파인아트_Pekin Fine Art
주소 16/F, Union Industrial Building, 48 Wong Chuk Hang Road, Aberdeen (T. 852 2177 6190)
홈페이지 www.pekinfinearts.com

프린지 클럽_Fringe Club
주소 2 Lower Albert Road, Central (T. 852 2521 7251)
홈페이지 www.hkfringe.com.hk

플럼 블로섬스 갤러리_Plum Blossoms Gallery
주소 14/F, Cheung Tak Industrail Building, 30 Wong Chuk Hang Road, Aberdeen (T. 852 2521 2189)
홈페이지 www.plumblossoms.com

플랫폼 차이나_Platform China
주소 Unit 1, 6/F, Chai Wan Industrial City Phase 1, 60 Wing Tai Road, Chai Wan (T. 852 2523 8893)
홈페이지 www.platformchina.org

피스트 프로젝트_FEAST Projects
주소 Unit 307, Harbour Industrial Centre, 10 Lee Hing Street, Ap Lei Chau (T. 852 2553 9522)
홈페이지 www.feastprojects.com

투프 컨템퍼러리_toof [Contemporary]
주소 3/F, 311, Harbour Industrial Centre, 10 Lee Hing Street, Ap Lei Chau (T. 852 2580 0393)
홈페이지 www.toofcontemporary.com

한아트TZ갤러리_Hanart TZ Gallery
주소 401, Pedder Building, 12 Pedder Street, Central (T. 852 2526 9019)
홈페이지 www.hanart.com

화이트 큐브_White Cube
주소 1-2F, 50 Connaught Road, Central (T. 852 2592 2000)
홈페이지 www.whitecube.com

YY9 갤러리_YY9 Gallery
주소 Unit 206, Chai Wan Industrial City Phase 1, 60 Wing Tai Road, Chai Wan (T. 852 2574 3730)
홈페이지 www.2bsquare.com

3 아트마켓의 성공을 미술 생태계의 발전으로

독일문화원_Goethe Institut
주소 14/F, Hong Kong Arts Centre, 2 Harbour Road, Wan Chai (T. 852 2802 0088)
홈페이지 www.goethe.de/ins/cn/hon

비디오타지_Videotage
주소 Unit 13, Cattle Depot Artist Village, 63 Ma Tau Kok Road, Kowloon (T. 852 2573 1869)
홈페이지 videotage.org.hk

아네스 베 시네마_agnes b. CINEMA
주소 Hong Kong Arts Centre, 2 Harbour Road, Wan Chai (T. 852 2922 8288)
홈페이지 www.hkac.org.hk

아시아 소사이어티 홍콩_Asia Society Hong Kong
주소 9 Justice Drive, Admiralty (T. 852 2103 9511)
홈페이지 asiasociety.org/hong-kong

아시아 아트 아카이브_Asia Art Archive(AAA)
주소 11/F, Hollywood Centre, 233 Hollywood Road, Sheung Wan (T. 852 2815 1112)
홈페이지 www.aaa.org.hk

아티스트 코뮌_Artist Commune
주소 Cattle Depot Artist Village, 63 Ma Tau Kok Road, Kowloon (T. 852 2104 3322)

엠플러스_M+
주소 West Kowloon Waterfront Promenade, West Kowloon, Kowloon (T. 852 2200 0217)
홈페이지 www.westkowloon.hk/en/mplus

오일 스트리트 아트 스페이스_Oil Street Art Space (Oi!)
주소 12 Oil Street, North Point (T. 852 2512 3000)
홈페이지 www.lcsd.gov.hk/CE/Museum/APO/en_US/web/apo/oi_main.html

우퍼 텐_Woofer Ten
홈페이지 www.wooferten.org

원에이 스페이스_1a Space
주소 Unit 14, Cattle Depot Artist Village, 63 Ma Tau Kok Road, Kowloon (T. 852 2529 0087)
홈페이지 www.oneaspace.org.hk

자키클럽창작센터_Jockey Club Creative Arts Centre, JCCAC
주소 30 Pak Tin Street, Shek Kip Mei, Kowloon (T. 852 2353 1311)
홈페이지 www.jccac.org.hk

중앙경찰청_Central Police Station
주소 10 Hollywood Road, Central
홈페이지 www.heritage.gov.hk

코믹스 홈 베이스_Comix Home Base
주소 7 Mallory Street, Wan Chai (T. 852 2824 5303)
홈페이지 comixhomebase.com.hk

파라 사이트_Para Site
주소 22/F, Wing Wah Industrial Building, 677 King's Road, Quarry Bay (T. 852 2517 4620)
홈페이지 www.para-site.org.hk

파오 갤러리_Pao Galleries
주소 4–5/F, Hong Kong Arts Centre, 2 Harbour Road, Wan Chai (T. 852 2824 5330)
홈페이지 www.hkac.org.hk

피엠큐_PMQ
주소 35 Aberdeen Street, Central (T. 852 2870 2335)
홈페이지 www.pmq.org.hk

홍콩디자인센터_Hong Kong Design Centre
주소 1/F, Inno Centre, 72 Tat Chee Avenue, Kowloon Tong (T. 852 2522 8688)
홈페이지 www.hkdesigncentre.org

홍콩문화박물관_Hong Kong Heritage Museum
주소 1 Man Lam Road, Sha Tin (T. 852 2180 8188)
홈페이지 www.heritagemuseum.gov.hk

홍콩 미술관_Hong Kong Museum of Art
주소 10 Salisbury Road, Tsim Sha Tsui, Kowloon (T. 852 2721 0116)
홈페이지 hk.art.museum

홍콩시각예술센터_Hong Kong Visual Arts Centre (vA!)
주소 7A Kennedy Road, Central (T. 852 2521 3008)
홈페이지 www.lcsd.gov.hk/CE/Museum/APO/en_US/web/apo/va_main.html

홍콩아트센터_Hong Kong Arts Centre
주소 2 Harbour Road, Wan Chai (T. 852 2582 0200)
홈페이지 www.hkac.org.hk

홍콩아트스쿨_Hong Kong Art School
주소 10/F, Hong Kong Arts Centre, 2 Harbour Road, Wan Chai (T. 852 2922 2822)
홈페이지 www.hkas.edu.hk

홍콩이공대학교_Hong Kong Polytechnic University
주소 11 Yuk Choi Road, Hung Hom (T. 852 2766 5111)
홈페이지 www.polyu.edu.hk

홍콩중문대학교_Chinese University of Hong Kong
주소 The Chinese University of Hong Kong, Sha Tin, NT (T. 852 3943 7000)
홈페이지 www.cuhk.edu.hk

K11 아트 스페이스_K11 Art Space
주소 L107, K11 Art Mall, 18 Hanoi Road, Tsim Sha Tsui, Kowloon
홈페이지 www.k11artfoundation.org

주

1 'Emerging Market, Christine Mehring on the Birth of the Contemporary Art Fair', *Artforum*, April 2008

2 'Fair or Foul: More Art Fairs and Bigger Brand Galleries, But is the Model Sustainable?', *The Art Newspaper*, 20 June 2012

3 Maria Lind & Olav Velthuis, *Contemporary Art and Its Commercial Markets*, Berlin: Sternberg Press, 2012, p.118

4 Ibid., p. 119

5 'Hong Kong Art Fair's New Look', *The New York Times*, 27 May 2013

6 Ibid.

7 'New Satellite Fair for Hong Kong', *The Art Newspaper*, 17 May 2014

8 'Damien Hirst Sale Makes 'Million'', *The Telegraph*, 16 September 2008

9 'Art Sales: Yves Saint Laurent Collection at Christie's', *The Telegraph*, 02 March 2009

10 'Global Chinese Antiques and Art Auction Market Annual Statistical Report 2012', Artnet and the China Association of Auctioneers, 2013

11 'Christie's CEO was 'Panicked' Over Chinese Buyer Default, Leading to Private Sale of Ancient Bronze', *Artnet*, 21 March 2014

12 서울옥션 사업보고서 2008년(제11기)

13 서울옥션 사업보고서 2013년(제16기)

14 소더비는 2012년부터 서양의 현대미술 작품을 포함한 경매인 〈Boundless: Contemporary Art〉를 진행하고 있다. 그러나 이 경매는 소더비의 봄 가을 정기경매 이외의 시기에 진행된다.

15 신와옥션과 라라사티는 각각 해외 자회사인 아시안 아트 옥션 얼라이언스Asian Art Auction Alliance (AAAA)와 원 이스트 라라사티One East Larasati를 통해 참여하고 있다.

16 'Art sales: Will Chinese Market Lift Off or Free Fall?', *The Telegraph*, 25 March 2013

17 'Art Market Trends 2006', *Artprice*, 2007

18 'Art Market Trends 2006', *Artprice*, 2007 & 'Art Market Trends 2007', *Artprice*, 2008

19 'Accounting for Taste', *Artforum*, April 2008

20 김동유의 경매 기록은 2008년 2월 소더비 런던의 경매에서 세워졌다. 「마오 Vs. 먼로Mao Vs. Monroe」(2007)가 추정가 10~15만 파운드 대비 29만 파운드(약 5억 4,000만 원)에 낙찰되었다.

21 '2013 Annual Report', Sotheby's, 2014

22 크리스티 보도자료 'Expanding Buyer Base Drives Record Year at Christie's with Art Sales of £4.5 billion ($7.1 billion), Up 16%', Christie's, 22 January 2014

23 'The $36 Million Ming Dynasty—era Bowl', *The Wall Street Journal*, 08 April 2014

24 'Sotheby's Hong Kong Art Sales: A Record—smashing Time', *Financial Times*, 11 October 2013

25 'Hong Kong Office Space: Still the Most Expensive', *The Wall Street Journal*, 25 June 2013

26 'Western Art Dealers Take New Approach to Hong Kong', *The New York Times*, 15 May 2014

27 Ibid

28 'Dominique Perregaux Gets Behind the South Island Cultural District', *The South China Morning Post*, 30 September 2013

29 2013년 5월 설립 당시 참여 회원은 3812 Contemporary Art Projects, Art Statements, Caroline Chiu Studio, Chloe Ho Studio, Infinity Gallery, KORU Contemporary Art, Pekin Fine Arts, Rossi & Rossi, Yallay Gallery, Art Projects Gallery, Blindspot Annex, The Cat Street Gallery Annex, Gallery Exit, FEAST Projects, Mur Nomade, Plum Blossoms, Toof Contemporary으로 구성되어 있었다.

30 'Wong Chuk Hang's Low Rents Attract Galleries', *The South China Morning Post*, 18 April 2013

31 Chan Yuk Keung Kurt, 'A Short Story about Hong Kong Art: From the Colonial Phenomenon to Guerilla Aesthetics', Chang, T. Z., & Ciclitira, S., *Hong Kong Eye:*

Contemporary Hong Kong Art, Milan: Skira, 2012, p.63

32 Vivienne Manchi Chow, 'Chinese Elitism and Neoliberalism: Post−colonial Hong Kong Cultural Policy Development: a Case Study', The University of Hong Kong, 2012, p. 13

33 Leung Po−shan Anthony, 'Nation−State, Locality and the Marketplace: the Multiple Art Worlds in Hong Kong', Chang, T. Z., & Ciclitira, S., *Hong Kong Eye: Contemporary Hong Kong Art*, Milan: Skira, 2012, p.36~37

34 Vivienne Manchi Chow, 'Chinese Elitism and Neoliberalism: Post−colonial Hong Kong Cultural Policy Development : a case study ; The University of Hong Kong, 2012, p.49

35 WKCD 보도자료, 'M+ Building Design Team Appointed as WKCDA Charts the Way Forward for Arts Hub', 28 June 2013

36 'Hong Kong's West Kowloon Cultural District and Its Real Estate', *The Financial Times*, 30 May 2014

37 'Final Report: Consultancy Study on Market Analysis of the Museum and the Exhibition Centre of the West Kowloon Cultural District', Era Aecom, 15 August 2010

38 엠플러스의 보도자료 및 소장품 정책을 참고했다.

39 'Canton Express: Chinese Art Collector Donates Complete Works of Pioneer Exhibition to M+', *Art Asia Pacific*, 04 February 2014

40 'Hong Kong', *Almanac 2013*, Art Asia Pacific, 2014, p.116

41 'Rent Rise Fuels Creative Tension', *The South China Morning Post*, 25 October 2011

42 중앙경찰청 웹사이트 http://www.centralpolicestation.org.hk/

43: Kurt Chan Yuk Keung, 'A Short Story about Hong Kong Art: from the Colonial Phenomenon to to Guerilla Aesthetics', Chang, T. Z., & Ciclitira, S., *Hong Kong Eye: Contemporary Hong Kong Art*, Milan: Skira, 2012, p. 66

44 Loc. cit.

45 Clarke, D., *Hong Kong Art Culture and Decolonization*, Durham: Duke University

Press, 2002, P. 71

46 'Finally: Some Breathing Room for Stifled HK Arts Scene', *Time Out Hong Kong*, 28 June 2013

47 'Conserving Asian Art', *The Wall Street Journal*, 14 December 2010

48 'Robert Miller's HK$100M Gift to Asia Society Highlights Arts Funding Woes', *The South China Morning Post*, 29 June 2014

참고문헌

단행본

Chang, T. Z., & Ciclitira, S.(Eds.), *Hong Kong Eye: Contemporary Hong Kong Art*, Milan: Skira, 2012

Clarke, D., *Hong Kong Art Culture and Decolonization*, Durham: Duke University Press, 2002

Degen, N.(Ed.), *The Market*, Cambridge, MA: The MIT Press, 2013

Donker, B., Fang, H., McHugh, F., & Noe, C., *The No Colors: William Lim: Living Collection in Hong Kong*, Ostfildern: Hatje Cantz Verlag, 2014

Lind, M., & Velthuis, O.(Eds.), *Contemporary Art and Its Commercial Markets*, Berlin: Sternberg Press, 2012

McAndrew, C.(Ed.), *Fine Art and High Finance*, New York, NY: Bloomberg Press, 2010

웹사이트

금융감독원 전자공시 시스템 http://dart.fss.or.kr
한국은행 경제통계 시스템 http://ecos.bok.or.kr
Art Asia Pacific http://artasiapacific.com

Art Basel http://www.artbasel.com

Art Central http://www.artcentralhongkong.com

Art Colongn http://www.artcologne.com

Art HK http://www.hongkongartfair.com

The Art Newspaper http://www.theartnewspaper.com

Artnet http://www.artnet.com

Artprice http://www.artprice.com

Asia Art Archive http://www.aaa.org.hk

Blouin Art Info http://www.blouinartinfo.com

Bloomberg http://www.bloomberg.com

Central Police Station Revitalisation Project http://www.centralpolicestation.org.hk/en

Christie's http://www.christies.com

Comix Home Base http://comixhomebase.com.hk

Commissioner for Heritage's Office http://www.heritage.gov.hk

Financial Times http://www.ft.com

Hong Kong Arts Development Council http://www.hkadc.org.hk/en

Leisure and Cultural Services Department http://www.lcsd.gov.hk/en/home.php

The New York Times http://www.nytimes.com

Randian http://www.randian-online.com

Sotheby's http://www.sothebys.com

The South China Morning Post http://www.scmp.com

The Telegraph http://www.telegraph.co.uk

Time Out Hong Kong http://www.timeout.com.hk

The Wall Street Journal http://online.wsj.com

West Kowloon Cultural District Authority http://www.westkowloon.hk

보고서, 신문 및 잡지 기사, 기타

서울옥션(2009), 서울옥션 사업보고서 제11기(2008년)

_____(2014), 서울옥션 사업보고서 제16기(2013년)

Adams, S. (2008, September 16), Damien Hirst Sale Makes £111 Million, *The Telegraph*.

Adam, G. (2012, June 20), Fair or Foul: More Art Fairs and Bigger Brand Galleries, But Is the Model Sustainable? *The Art Newspaper*.

_____(2012, October 17), Battle for Private Selling Shows, *The Art Newspaper*.

_____(2014, May 17), New Satellite Fair for Hong Kong, *The Art Newspaper*.

Art Basel Hong Kong, '2014 Consolidate Selected Sales Information'

Art Market Monitor of Artron & Artprice, (2013)'*The Art Market in 2012*'.

Artnet and the China Association of Auctioneers(2013). '*Global Chinese Antiques and Art Auction Market Annual Statistical Report 2012*'

Artprice(2003), *Art Market Trends 2002*

_____ *Art Market Trends 2003*(2004)

_____ *Art Market Trends 2004*(2005)

_____ *Art Market Trends 2005*(2006)

_____ *Art Market Trends 2006*(2007)

_____ *Art Market Trends 2007*(2008)

_____ *Art Market Trends 2008*(2009)

_____ *Art Market Trends 2009*(2010)

_____ *Art Market Trends 2010*(2011)

_____ *Art Market Trends 2011*(2012)

_____ *The Art Market in 2013*(2014)

Auction Report: Keeping the Faith(2014, May–June). *Asia Art Pacific vol.88*, p.53~55, 88.

Chow, J. (2014, April 08). The $36 Million Ming Dynasty-era Bowl. *The Wall Street Journal*

Chow, V. (2013, July 06). Doubts Cast on Jockey Club's Role in Central Police Station

Project. *The South China Morning Post*

_____(2014, May 09). UK Auction House Opens Showroom in Hong Kong. 『*The South China Morning Post*』

_____(2014, June 29). Robert Miller's HK$100M Gift to Asia Society Highlights Arts Funding Woes. *The South China Morning Post*

Chow, V. M.(2012). 'Chinese Elitism and Neoliberalism: Post−colonial Hong Kong Cultural Policy Development: a Case Study' (Master's Thesis). Hong Kong: The University of Hong Kong.

Christie's.(2014, January 22). Press Release: Expanding Buyer Base Drives Record Year at Christie's with Art Sales of £ 4.5 billion ($7.1 billion), Up 16%.

Era Aecom.(2010). 'Final Report: Consultancy Study on Market Analysis of the Museum and the Exhibition Centre of the West Kowloon Cultural District'

Finally: Some Breathing Room for Stifled HK Arts Scene(2013, June 28). *Time Out Hong Kong*

Fung, F. W. Y.(2014, September 27). Jockey Club to Run Historic Central Site. *The South China Morning Post*

Gleadell, C.(2009, March 02), Art Sales: Yves Saint Laurent Collection at Christie's, *The Telegraph*

_____(2013 March 25), Art Sales: Will Chinese Market Lift Off or Free Fall?, *The Telegraph*

Gold, R.(2013, June 25), Hong Kong Office Space: Still the Most Expensive, *The Wall Street Journal*

Hong Kong Art Development Council(2013, May 09), Press Release: Hong Kong Arts Development Awards 2012.

Jervis, J.(2013), Hong Kong, Almanac 2013, New York: Art Asia Pacific.

Kinsella, E(2014, March 21), Christie's CEO was 'Panicked' Over Chinese Buyer Default, Leading to Private Sale of Ancient Bronze, *Artnet*

Lau, J.(2013, May 27), Hong Kong Art Fair's New Look, *The New York Times*

Leung, J.(2013, April 18), Wong Chuk Hang's Low Rents Attract Galleries, *The South China Morning Post*

Lin, M.(2014, February 04), Canton Express: Chinese Art Collector Donates Complete Works of Pioneer Exhibition to M+, *Art Asia Pacific*

M+(2012, June 12), Press Release: Major Collection Donation to West Kowloon Cultural District: M+ Receives World's Best Collection of Chinese Contemporary Art from Uli Sigg.

_____(2014, January 17), Press Release: M+ Receives Major Donation of 37 Works from Chinese Art Collector, Guan Yi Representing the Strong Backing from the Arts Community.

McHugh, F.(2013, September 30), Dominique Perregaux Gets Behind the South Island Cultural District, *The South China Morning Post*

Mehring, C.(2008, April), Emerging Market, *Artforum*, p.46(8), 322~328, 390

Mok, R.(2013, March 04), Plans to Gentrify Kwun Tong Threaten Its Music and Arts Scene, *The South China Morning Post*

Moore, S.(2013, October 11), Sotheby's Hong Kong Art Sales: A Record-smashing Time, *The Financial Times*

Ngo, J.(2011, October 25), Rent Rise Fuels Creative Tension, *The South China Morning Post*

Noble, J.(2014, May 30), Hong Kong's West Kowloon Cultural District and Its Real Estate, *The Financial Times*

Perlez, J.(2013, September 26), Christie's Opens for Business in Mainland China with Its First Auction, *The New York Times*

Public Funding Cuts Jeopardize Hong Kong's Nonprofits(2013, August 23), *Asia Art Pacific*

Reyburnmay, S.(2014, May 15), East Meets West at Hong Kong Art Fair, but Who Is Buy-

ing?, *The New York Times*

Siegalmay, N.(2014, May 15), Western Art Dealers Take New Approach to Hong Kong, The New York Times

Sotheby's.(2014), 'Annual Report 2013'

Tsao, Y.(2014 June 05), Super-Marketization in Hong Kong: Why Are Auction Houses Opening Gallery Spaces in Hong Kong?, *Randian*

Uttam, P.(2012, May 17), A Forgotten Enclave Comes into View, *The Wall Street Journal*

Velthuis, O.(2008, April), Accounting for Taste, *Artforum*, p.46(8), 305~309.

West Kowloon Cultural District(2013, June 28), Press Release: M+ Building Design Team Appointed as WKCDA Charts the Way Forward for Arts Hub.

Winn, H.(2014, July 31), Tycoon Bids for a Piece of Central Police Station Project, *The South China Morning Post*

Yan, C.(2010, December 14), Conserving Asian Art, *The Wall Street Journal*

아트마켓 홍콩
아트 바젤은 왜 홍콩에 갔을까?

ⓒ 박수강·주은영 2015

초판 인쇄 2015년 3월 13일
초판 발행 2015년 3월 20일

지은이 박수강·주은영
펴낸이 정민영
책임편집 임윤정
편집 손희경
디자인 최정윤
마케팅 이숙재
제작처 인쇄_미광원색사 제본_경원문화사

펴낸곳 (주)아트북스
출판등록 2001년 5월 18일 제406-2003-057호
주소 413-120 경기도 파주시 회동길 216 2층
대표전화 031-955-8888
문의전화 031-955-7977(편집부) 031-955-3578(마케팅)
팩스 031-955-8855
전자우편 artbooks21@naver.com
트위터 @artbooks21
페이스북 www.facebook.com/artbooks.pub

ISBN 978-89-6196-233-9 03600

• 이 도서의 국립중앙도서관 출판시도서목록(CIP)은 서지정보유통지원시스템 홈페이지(http://seoji.nl.go.kr)와
 국가자료공동목록시스템(http://www.nl.go.kr/kolisnet)에서 이용하실 수 있습니다.(CIP제어번호: CIP2015007272)